朱省齋 原著

蔡登山 主編

書畫隨筆

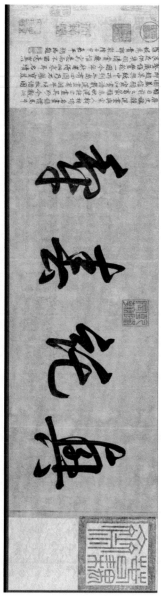

唐韓滉《五牛圖》卷（一）

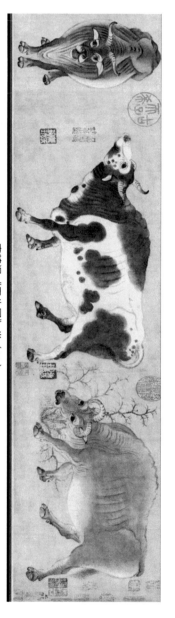

唐韓滉《五牛圖》卷（二）

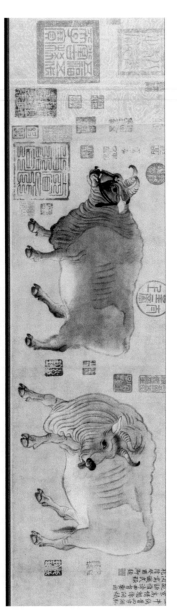

唐韓滉《五牛圖》卷（三）

唐韓滉《五牛圖》卷（四）

乾隆甲午季春月上澣御題

此圖為唐韓滉畫神氣磊落稀世名筆也偶展卷而五牛適見予性嗜畫馬以其有雋逸之致而牛則吾鈍為畫家所罕作然此圖精妙乃為古今畫牛第一也韓滉相業與褚河南虞永興等相伯仲獨其畫牛一事見於記載而真蹟流傳至今殆不可得此卷曾入元趙孟頫項墨林家後為歸安吳氏所藏今入內府用趙子固韻題三絕句於後

唐韓滉《五牛圖》卷（五）

唐韓滉《五牛圖》卷（六）

導讀之一：喜好書畫有淵源——從朱樸到朱省齋

蔡登山

朱樸字樸之，號樸園，亦號省齋。有人說朱樸一生有兩個身分，一個是他在四○年代在上海創辦《古今》雜誌，並在這之前先後出任南京汪偽政府的「中央監察委員」、「中央宣傳部副部長」，乃至「交通部政務次長」等要職，而被視為漢奸文人；但他不同於其他漢奸文人身陷囹圄，他曾一度藏身北京，一九四七年落腳香江，換成另一個身分，周旋於張大千、譚敬等名流藏家之間，成為精鑒書畫的行家掮客，並以「朱省齋」為名，寫了五本著名的書畫鑒藏著作。從朱樸到朱省齋，他在文史雜誌甚至書畫藝林，還是頗多貢獻的，也是不容抹煞的。

在上海淪陷時期，他一手創刊《古今》雜誌，網羅諸多文士撰稿，使《古今》成為東南地區最暢銷也最具有份量的文史刊物。他在《古今》創刊號寫有〈四十自述〉一文，根據

該篇自述及後來寫的《樸園隨譚》、〈記蔚藍書店〉等文，我們知道他生於一九〇二年，是江蘇無錫縣景雲鄉全旺鎮人。全旺鎮在無錫的東北，距元處士倪雲林的墓址芙蓉山約有五里之遙，居民大都以耕農為生，讀書的不過寥寥一二家而已。而朱樸卻出身於書香門第，他的父親述珊公為名畫家，他本來希望朱樸能傳其衣鉢，但看到他臨習《芥子園畫譜》臨得一塌糊塗，認為不堪造就，遂放棄了初衷。朱樸七歲入小學，成績不壞。十歲以後由鄉間到城裡，進著名的東林書院（高等小學），因得當時國文教授龔伯威先生的特別賞識，對於國文一門，進步最快。高小畢業後，他赴吳江中學讀書，不到一年轉入輔仁中學就讀。一年後，考入吳淞中國公學商科。一九二二年夏季從中國公學畢業，本想籌借一千元赴美留學，結果到處碰壁，不克如願。後來承楊端六先生的厚意，介紹他進商務印書館《東方雜誌》社任編輯，那時他年僅二十一歲。

當時的《東方雜誌》社共有四位編輯：錢經宇、胡愈之、黃幼雄、張梓生。錢經宇是總編輯；胡愈之專事譯文兼寫關於國際的時事述評（他用的筆名是「化魯」）；黃幼雄襄助胡愈之做同一性質的工作；張梓生專寫關於國內的時事述評。朱樸進去之後，錢經宇要他每期主編「評論之評論」欄，兼寫關於經濟財政金融一類的時事述評。社址是在寶山路商務印書館的二樓一間大房間，與《教育雜誌》社、《小說月報》社、《婦女雜誌》社、《民鐸雜誌》社同一房間。朱樸說：「那時候的《教育雜誌》社有李石岑（兼《民鐸雜誌》）和周予

同；《小說月報》社有鄭振鐸；《婦女雜誌》社有章錫琛和周建人；此外還有各雜誌的校對等共有一二十人之多；濟濟蹌蹌，十分熱鬧。……當時在我們那一間大編輯室裡，以我的年紀為最輕，頗有翩翩少年的丰采。鄭振鐸那時也還不失天真，好像一個大孩子，時時和我談笑。他和他的夫人高女士在一品香結婚的那天，請嚴既澄與我二人為男儐相，我記得那天大家在一起所攝的一張照片，好像現在還保存在我無錫鄉間的老家裡呢。」

在《東方雜誌》做了一年多的編輯，經由衛聽濤（渤）的介紹，朱樸到北京英商麥加利銀行華帳房任職。當時華經理（即買辦）是金拱北（城），是有名的畫家，所以賓主之間，亦頗相得。

一九二六年夏，他辭去北京麥加利銀行職務，應友人潘公展、張廷灝之招，任上海特別市政府農工商局合作事業指導員之職。後因友人余井塘之介紹得識陳果夫，朱樸說：「陳先生對於合作事業頗為熱心，因見我對於合作理論有相當研究，遂於十七年（一九二八）夏以中央民眾訓練委員會的名義，派我赴歐洲調查合作運動，於是渴望多年的出國之志，方始得償。當我出國的時候，我開始對於政治感到無限的興趣和希望。那時國民黨有所謂左派與右派之分，左派領袖是汪精衛先生，右派領袖是蔣介石先生。我對於汪先生一向有莫大的信仰，我認為孫先生逝世後祇有汪先生才是唯一的繼承者。那時汪先生正隱居在法國，我在赴歐的旅途中，旦夕打算怎樣能夠追隨汪先生為黨國而奮鬥。」於是到了巴黎幾個月後，朱樸

先認識林柏生，之後又經過幾個月，才由林柏生介紹晉謁汪精衛，那是在曾仲鳴的寓所。

在巴黎期間，朱樸除數度拜謁合作導師季特教授（Prof. Charles Gide）暨參觀各合作組織外，並一度赴倫敦參觀國際合作聯盟會及各大合作組織，復一度赴日內瓦參觀國際勞工局的合作部，得識該部主任福古博士（Dr. Facquet）及幫辦哥侖朋氏（M. Colombain），相與過從，獲益不少。一九二九年春，陳公博由國內來巴黎，經汪精衛介紹，朱樸初識陳公博。後來並陪他到倫敦去遊歷，兩星期後陳公博離英他去，朱樸則入倫敦大學政治經濟學院聽講。

一九二九年夏秋之間，朱樸奉汪精衛之命返回香港，到港的時候正值張發奎率師號稱三萬，由湖南南下，會同桂軍李宗仁部總共約六萬人，從廣西分路向廣州進攻，「張、桂軍」正避難在租界裡，住在我姊姊處。當時亟須奪取廣州來擴充勢力，準備同蔣介石分家，割據華南。不料後來因軍械不濟的緣故，事敗垂成。

香港掌故大家高伯雨說：「我和省齋相識最久，遠在一九二九年在倫敦就時相見面，但沒有什麼交情。一九三〇年我從英國回上海一轉，在十四姊家中又和他相值，原來那時候他正避難在租界裡，住在我姊姊處。那天他還約了史沫特萊女士來吃茶，我和她談了兩個多鐘頭。」對此朱樸在〈人生幾何〉一文補充說道：「至於伯雨所說的關於史沫特萊女士一節倒是的確的，而且非常之秘密，因為她那時正寓居於上海法租界霞飛路西的一層公寓內，我們

不但是『打倒獨裁』的同志，並且是好抽香煙好喝咖啡的同志。所以，我常常是她寓所裡的座上客，我一到她那裡她總是親手煮咖啡給我喝的。那時候她和孫中山夫人宋慶齡女士來往非常親密，她曾屢次說要為我介紹，可是因為不久我就離開上海到香港來了，卒未如願。」

這次倒蔣的軍事行動雖未成功，但汪精衛並不灰心，他頗注意於宣傳工作，遂命林柏生、陳克文、朱樸三人創辦《南華日報》於香港，林柏生為社長，陳克文與朱樸為副社長。

朱樸說：「當時我與柏生、克文互相規定每人每星期各寫社論兩篇並值夜兩天，工作相當辛勞。所幸編輯部內人才濟濟，得力不少，如馮節、趙慕儒、許力求等，現在俱已嶄露頭角，有聲於時。那時候汪先生也在香港，有時候也有文字在《南華日報》上發表，所以這一個時期《南華日報》的社論，博得讀者熱烈的歡迎。還有副刊也頗為精彩，尤其是署名『曼昭』的〈南社詩話〉一文，陸續登載，最獲一般讀者的佳評與讚賞。」

一九三〇年夏，汪精衛應閻錫山及馮玉祥的邀請到北平召開擴大會議，朱樸亦追隨同往，任海外部秘書。同時並與曾仲鳴合辦《蔚藍畫報》於北平，頗獲當時平津文藝界的好評。同年冬，汪精衛赴山西，朱樸奉命重返香港。道經上海時，因中國公學同學好友孫寒冰的夫人之介紹，認識了沈瑞英女士。一九三一年春，汪精衛赴廣州主持非常會議，朱樸被任為文化事業委員會委員。寧粵雙方代表在上海開和平會議，朱樸事先奉汪精衛命赴上海辦理宣傳事宜。一九三二年一月三十日與沈瑞英於上海結婚。兩年間留滬時間居多，雖掛著行

政院參議、農村復興委員會專門委員、外交部條約委員會委員等名義，但實際上並沒做什麼事。

一九三四年六月，朱樸奉汪精衛之命，以行政院農村復興委員會特派考察歐洲農業合作事宜的名義出國。朱樸說：「汪先生因該會經費不充，所以再給我一個駐丹麥使館秘書的職務。我赴歐後先到倫敦，適張向華（發奎）將軍亦在那裡，闊別多年，暢敘至歡。數日後我隨他到荷蘭去遊覽。後來，張將軍離歐赴美，我即經由德國赴丹麥。我在丹麥三、四個月，普遍參觀了丹麥全國的各種合作事業，所得印象之深，無以復加。」一九三六年，張發奎在浙江江山新就聞、贛、浙、皖四省邊區清剿總指揮之職，來函相招。於是朱樸以一介書生，乃勉入戎幕。

一九三七年春，他奉汪精衛命為中央政治委員會土地專門委員再兼襄上海《中華日報》筆政。同年「八‧一三」事變發生，朱樸奉林柏生命重返香港主持《南華日報》筆政。不久，林柏生亦由滬來港。一九三八年春節樊仲雲也由滬到港，隨即在皇后大道「華人行」七樓租房兩間，開辦「蔚藍書店」。「蔚藍書店」其實並不是一所書店，它乃是「國際編譯社」的外幕。而「國際編譯社」直屬於「藝文研究會」，該會的最高主持人是周佛海，其次是陶希聖。「國際編譯社」事實上乃是「藝文研究會」的香港分會，負責者為林柏生，後來梅思平亦奉命到港參加，於是外界遂稱林柏生、梅思平、樊仲雲、朱樸為「蔚藍書店」的四

大金剛。其中林柏生主持一切總務，梅思平主編國際叢書，樊仲雲主編國際週報，朱樸則主編國際通訊。助編者有張百高、胡蘭成、薛典曾、龍大均、連士升、杜衡、林一新、劉石克等人。「國際編譯社」每星期出版國際週報一期，國際通訊兩期，選材謹嚴，為研究國際問題一時之權威。國際叢書由商務印書館承印，預計一年出六十種，編輯委員除梅思平為主編外，尚有周鯁生、李聖五、林柏生、高宗武、程滄波、樊仲雲、朱樸等。當時所謂「四大金剛」，他們除了本店的職務外，尚兼有其他職務。如林柏生為國民政府立法院委員、《南華日報》社長；梅思平為中央政治委員會法制專門委員，樊仲雲為《星島日報》總主筆；朱樸為中央政治委員會經濟專門委員。

一九三八年十二月二十九日汪精衛發表「豔電」，於是和平運動立即展開。朱樸被派秘密赴滬，從事宣傳工作，經一兩個月的籌備，和平運動上海方面的第一種刊物《時代文選》於次年三月二十日出版。同年八月二十八日，汪偽中國國民黨在上海舉行第六次全國代表大會，朱樸被選為中央監察委員，復擔任中央宣傳部副部長。同年八月至九月間，接辦上海《國際晚報》（後因工部局借故撤銷登記證而被迫停刊）。十月一日創辦《時代晚報》，由梅思平任董事長，到一九四〇年九月一日才遷到南京出版。一九四〇年三月三十日汪精衛在南京成立偽「中華民國國民政府」，其組織機構仍用國民政府的組織形式，汪精衛任行政院院長兼代主席。此時朱樸被任為交通部政務次長。先是中央黨部也將他調任為組織部副部

長。五月二十六日中國合作學會在南京成立，朱樸被推為理事長。

一九四一年一月十一日，朱樸的夫人在上海病逝；同年十月十六日長子榮昌亦歿於青島。一年之中喪妻喪子，給他以沉重的打擊，萬念俱灰之下，他先後辭去中央組織部副部長和交通部政務次長的職務，僅擔任全國經濟委員會委員一類的閒職。一九四二年三月二十五日，朱樸在上海創辦了《古今》雜誌，他在〈《古今》一年〉文中說：「回憶去年此時，正值我的愛兒殤亡之後，我因中心哀痛，不能自己，遂決定試辦這一個小小刊物，想勉強作為精神的排遣。」他又在〈滿城風雨話古今〉文中說：「有一天，忽然闊別多年的陶亢德兄來訪，談及目前國內出版界之冷寂，慫恿我出來放一聲大砲。自惟平生一無所長，只有對出版事業略有些微經驗，且正值精神一無所託之際，遂不加考慮，立即答應。」他在〈發刊辭〉中說：「我們這個刊物的宗旨，顧名思義，極為明顯。自古至今，不論是英雄豪傑也好，名士佳人也好，甚至販夫走卒也好，只要其生平事蹟有異乎尋常不很平凡之處，我們都極願盡量搜羅獻諸於今日及日後的讀者之前。我們的目的在於彰事實、明是非、求真理。所以，不獨人物一門而已，他如天文地理，禽獸草木，金石書畫，詩詞歌賦諸類，凡是有其特殊的價值可以記述的，本刊也將兼收並蓄，樂為刊登。總之，本刊是包羅萬象、無所不容的。」

《古今》從第一期到第八期是月刊，到第九期改為半月刊，十六開本，每期四十頁左右。朱樸在〈《古今》兩年〉文中說：「當《古今》最初創刊的時候，那種因陋就簡的情形

決非一般人所能想像的。既無編輯部，更無營業部，根本就沒有所謂『社址』。那時事實上的編輯者和撰稿者只有三個人，一是不佞本人，其餘兩位即陶亢德周黎庵兩君而已。創刊號中一共只有十四篇文章，我個人寫了四篇，亢德兩篇，黎庵兩篇，竟占了總數之大半；其他如校對、排樣、發行，甚至跑印刷所郵政局等類的瑣屑工作，也都由我們三人親任其勞，實行『同艱』『共苦』的精神。……那種情形一直賡續到十個月之後才在亞爾培路二號找到了社址（這是承金雄白先生的厚意而讓與的），於是所謂的『古今社』者才名副其實的正式辦起公來。」《古今》從第三期開始由曾經編輯過《宇宙風乙刊》的周黎庵任主編（其實是從籌備開始，只是沒公開掛名而已）朱樸說：「我與黎庵沒有一天不在社中工作，不論風雨寒暑，從未間斷。就我個人的經驗來說，生平對於任何事務向來比較冷淡並不感覺十分興趣的，可是對於《古今》，則剛剛相反，一年多來如果偶而因事離滬不克到社小坐的話，則精神恍惚，若有所失。」

周黎庵在〈《古今》兩年〉文中說：「我編《古今》有一個方針，便是善不與人同，戰後作家星散，在上海的只有這幾個人。雖然他們的文章寫得好，但因為每一家雜誌都可以有他們的作品，便算不得名貴了，於是《古今》便開發北方……每期總刊載幾篇北方名家的作品，北方開發成功之後，我覺得還不足以維持《古今》獨有的風格，近期更有碩果僅存的珍貴史料和大江南北無與抗手的書畫刊載，可以說是《古今》特殊的貢獻。」

經過朱樸、周黎庵的努力邀約，在一九四三年七月《古今》夏季特大號（第二十七、二十八合刊）的封面上開列了一個「本刊執筆人」的名單：

汪精衛、周佛海、陳公博、梁鴻志、周作人、江康瓠、趙叔雍、樊仲雲、吳翼公、瞿兌之、謝剛主、謝興堯、徐凌霄、徐一士、沈啟无、紀果庵、周越然、龍沐勛、文載道、柳雨生、袁殊、金梁、金雄白、諸青來、陳乃乾、陳寥士、鄭秉珊、予且、蘇青、楊鴻烈、沈爾喬、何海鳴、胡詠唐、楊靜盦、朱劍心、邱艾簡、陳旭輪、錢希平、陳耿民、何戩、白街、病叟、南冠、陳亨德、李宣倜、周樂山、張素民、左筆、楊蔭深、魯昔達、童家祥、許季木、默庵、靜塵、許斐、書生、小魯、方密、何淑、周幼海、余牧、吳詠、陶亢德、周黎庵、朱樸。

在這份六十五人的名單中，除南冠、吳詠、默庵、何戩、魯昔達是同屬黃裳一人外，可謂名家雲集。其中以汪精衛、周佛海、陳公博、梁鴻志、江亢虎、趙叔雍、樊仲雲等為首，顯示出《古今》與汪偽政權的千絲萬縷的關係。學者李相銀在《上海淪陷時期文學期刊研究》書中，就指出：「無論是汪精衛的『故人故事』，還是周佛海的『奮鬥歷程』，無不是在訴說自己的輝煌過去。……作為民族國家的罪人，他們與日本侵略者媾和並將此視為『豐

功偉業」大肆吹噓，不過是為自己荒謬的言行尋找『合法』的外衣而已。其實他們又何嘗不知此舉早為世人所不齒，必將等等來歷史的審判。他們焦慮不安的內心充滿了對於『末日』的恐懼，除了借助於文字聊以排遣之外，還能有何良策呢？就此而言，《古今》無疑成了他們『遣愁寄情』的最佳言說空間，《古今》的文學追求也因此被『政治化』。」而舊派文人和學者如吳翼公、瞿兌之、周越然、龍榆生、謝剛主、謝興堯、徐凌霄、徐一士、陳旭輪、陳乃乾等人佔了相當的比重，體現出雜誌的「古」的色彩。這其中有許多是專研掌故之學的，如明末四公子之一冒辟疆之後人——冒鶴亭他的《孽海花閒話》在《古今》第四十一期起連載九期；而晚清大學士瞿鴻機之子瞿兌之出身宰輔門第，故舊世交遍天下，是民國筆記小說的重要代表人物；徐一士出身晚清名門世家，與兄徐凌霄均治清代掌故，所著《凌霄一士隨筆》與瞿兌之的《人物風俗制度叢談》、黃秋岳的《花隨人聖庵摭憶》並稱為「三大掌故名著」。謝剛主原名謝國楨，是明史專家；謝興堯則主要從事太平天國史研究，他對《水滸傳》作者的考證，從胡適考證的遺漏之處入手，認為《水滸傳》最根本的問題是作者問題，發幽探微，溯古追今，既有史實，又有史識。而周越然在二十世紀上半葉，是無人不知的大藏書家，其書室名為「言言齋」，於一九三二年毀於「一·二八」之役，但他並不因此而稍挫，他移居西摩路（今陝西北路），繼續廣事搜購，不數年又復坐擁書城。他偏嗜禁書，寫有〈西洋的性書與〈淫書〉等文。陳乃乾則早年從事古舊書業經營，所經眼的版本書籍特別

多，撰著了不少有關版本目錄學方面的專著，並在《古今》上發表了許多目錄學、版本學方面的學術文章。

　紀果庵在《古今》第三十期（一九四三年九月一日出版）的〈海上紀行〉一文，談到他們在朱樸的「樸園」雅集的情況：「次日上午我先到黎庵兄處會齊，往樸園，老樹濃蔭，蟬聲搖曳，殊為人海中不易覓到的靜區。樸園主人前在京時曾見過一面，但未接談，這番重見到他清癯的面容，與具有隱士嘯傲之感的風格，不覺未言已使我心折。我常想晉宋之交，有栗里詩人，與遠公點綴了美麗的廬山，五斗米雖不能使他折腰，而我輩卻呻吟於六斗之下（公務員配給米以六斗為限），古今世變，還是相去有間的，然如樸園之集，固亦大不易得，並非我輩「群賢畢至」，良以濁世可以談談的機會與心情太不容吾人日日如此耳。亢德已至，因有他約，先去。隨後來的有豐鎬的周越然先生，推了光頂風趣益可撩人的予且先生，丰度翩翩的文載道、柳雨生二兄，和我最喜歡讀其文字的蘇青小姐，樊仲雲先生則最後至，於是談話馬上熱鬧起來，予且先生在抄寫樸園主人的八字預備一展君平手段，越翁則談到方九霞劫案，載道大說其墨索公辭職的新聞，聲宏而氣昂，蘇青小姐只有在一邊微笑，用上海話，一面欣賞吳湖帆送給樸園主人的對聯，（聯曰：顧視清高氣深穩，文章彪炳光陸離。）和書架上的書籍，大部是清代筆記掌故和清印的書帖之屬，主人脾胃，可睹一斑，其小型扇子不住的扇著。我這個北方大漢，插在裡邊，殊有不調和之感，只好聽著似懂不懂的

與吾輩相近，亦頗顯然也。時主人持出《扇面萃珍》一冊，與黎庵討論《古今》封面材料，此集乃廉南湖小萬柳堂所藏，均明清珍品。主人因談到吳芝瑛女士的字，據云乃是捉刀，余亦久有所聞，而不如主人所知之證據確鑿。飯已擺好，我竟僭越的被推首席，可惜自己不能飲酒，白白辜負主人及黎庵的相勸之意。老饕既飽，本該『遠颺』，（昔人喻流寇云，『饑則來歸，飽則遠颺。』）奈外面紛傳，馬路將要戒嚴，『下雨天留客』，適有饞主人以西瓜者，不免益使老饕堅其不去之心。西瓜吃畢，蘇青女士的文章來了，她掏出小巧精緻的紀念冊，定要樊公題字，樊公未有以應，叫我先寫幾句，我只得馬馬虎虎，塗鴉一番，大意好像是發揮定公詩：『避席畏聞——著書都為——』數語的意思，未免平凡得很。主人堅請樊公執筆，樊公索詞於我，我忽然說：『您寫繡成白雪桑重綠，割盡黃雲稻正青罷。』樊公未作可否，我已竟感到荊公此語，太露鋒芒，豈唯對樊公不適，即給人題字，亦復欠佳，乃急轉語鋒曰：隨便寫個『文章千古事，得失寸心知』好了，不是蘇青小姐的文章大可『千古』嗎？樊公乃提筆一揮而就。三點了，不好意思再坐下去，於是告辭了雅潔的樸園……」

對於《古今》的創辦，上海電影製片廠離休老幹部、上海作家協會會員沈鵬年在《行雲流水記往》一書中另有一說，他云：「朱樸畢竟出身於書畫世家，深知『國寶』級的兩宋古書畫的價值。而當時號稱『前漢』（汪精衛屬『後漢』）的大漢奸梁鴻志家藏兩宋古書畫，他覬覦之心，無時或已。便以《古今》約稿為名，頻頻登門訪梁。」梁鴻志出身閩侯望

族，曾祖父梁章鉅，號苪林，官至江蘇巡撫，是嘉道間名震朝野的收藏家，外祖林壽圖，號歐齋，工書畫及詩詞。梁鴻志早年結識北洋皖系大紅人、安福系王揖唐，王賞識梁鴻志的詩才，拉其入安福國會任財務副主任，梁鴻志因此搜刮了不少安福俱樂部的公款，後來王揖唐又舉薦梁鴻志任段祺瑞秘書。段歸隱上海，梁就用安福系的巨額贓款也在上海置花園洋房一所，並以祖傳宋代古玩三十三件（一說是兩宋蘇東坡、黃山谷、米南宮、董源、巨然、李唐等書畫名家真跡三十三種），名其居曰「三十三宋齋」。沈鵬年認為這些「國寶級」的珍藏，不能不令朱樸為之咋舌。因此朱樸在《古今》創刊時，就約得梁鴻志的文章〈爰居閣脞談〉並將其排在首篇，足見其是別有用心的。

後來朱樸更因此得識了梁鴻志的長女，沈鵬年說：「一九四二年四月的一天，朱樸要周黎庵陪伴同去鑑賞。至梁宅適主人外出，由其女梁文若招待。這就是朱樸致文若第一封『情書』中所說『兩年多以前曾經多少友好的熱心介紹，始終未能謀面，而這一次竟於無意之間一見傾心』的這一次。朱樸致文若信中寫道：『我因精神無所寄託遂創辦《古今》以強自排遣，卻不料無形中竟因此獲得了你的重視和青睞。』『在茫茫塵海之中能夠獲得你，可說不虛此生了。』從一九四二年四月至一九四四年三月，整整兩年的苦心追求，文若小姐下嫁朱樸，朱樸成為梁鴻志的『乘龍快婿』。『三十三宋齋』的『肥水』也能分得『一杯羹』。他創辦《古今》的目的初步得逞。」

一九四四年三月三日下午三時，朱樸與梁文若結婚，證婚人原定周佛海，後來因周佛海有事不克前來，改為梅思平主持。據參與盛會的文載道說，新郎著藍袍玄褂，新娘則僅御紅色旗袍，不冠紗也不穿高跟鞋，有許多人頗讚美這種儀式之儉樸而莊嚴。因為梁鴻志與朱樸交友廣闊，因此賀客盈門，有冒鶴亭、趙時棡（叔孺）、譚澤闓、吳湖帆、龔心釗（懷西）、林灝深（朗盦）、夏敬觀、劉翰怡、廖恩燾、顏惠慶、張一鵬、鄭洪年、朱履龢、聞蘭亭、諸青來、李拔可、嚴家熾等名人。另文化界來的有：趙正平、樊仲雲、周化人；新聞界有：金雄白、陳彬龢、袁殊、鄭鴻彥、許力求；銀行界有：馮耿光、周作民、周思浩、葉扶霄、錢大櫆、盧潤泉、張慰如、吳蘊齋；軍警界有：唐蟒、蕭叔宣、張國元、李思浩、臧卓、熊劍東、蘇成德、林之江等；女賓到的有周佛海夫人楊淑慧，陳公博夫人李勵莊，前「標準美人」現唐生明夫人徐來，以及繆斌、任援道、梅思平、丁默邨的夫人等。還有兩位是朱履龢、李祖虞夫人，都是崑曲的名手。更難得的是京劇大師梅蘭芳也來了。文載道說：「聽說這次爰居閣主（案：梁鴻志）贈與樸園（案：朱樸）的觀禮，也不是世俗的金錢飾物，而是最合樸園愛好的金石古玩。計有宋哥孶水盂全座，漢玉一枚，乾隆仿宋玉兔朝元硯一方，精品雞血章成對。」

朱樸在《樸園日記——甲申銷夏鱗爪錄》文中說：「（一九四四年）八月十五日，下午到《古今》社，鶴老送贈《梁節庵遺詩》一冊，盛意可感。《古今》第五十三期出版，封面

刊登孫邦瑞君所貽鄭蘇戡之『含毫不意驚風雨，論世真能鑒古代』一聯，頗為大方。……

八月二十三日，上午赴中行，與震老閒談時事，感慨良多。下午與文若赴爰居閣，邀外舅（案：梁鴻志）同往孫邦瑞處觀畫。今日所觀者有沈石田畫二卷，董香光畫軸及冊頁各一件，王煙客冊頁九幀，惲南田畫一卷，皆精品。石谷二卷俱係中華時代之力作，頗為外舅所讚美。……邦瑞富收藏，今日因時間匆促，不克飽鑒為憾，異日當約湖帆再往訪之。」孫邦瑞是民國著名書畫收藏家，他與吳湖帆交誼甚篤，且結通家之好，所收藏名跡多經吳湖帆鑑定並題跋。沈鵬年說：「據說孫邦瑞家藏的精品經梁、朱『鑒賞』以後，梁、朱用『金條』為誘餌，反覆談判，威嚇利誘，被掠奪而去……類此者何止孫氏一家？這就是朱樸之用《古今》為幌子，先瞄上梁家『三十三宋齋』，然後再網羅海上著名收藏家的珍品，這就是他辦《古今》最終的真正目的。……朱樸通過《古今》人財兩得，名利雙收。把《古今》停刊以後，集中精力，找到退路，最後去『香港買賣書畫』。」

一九四四年十月《古今》在出版第五十七期後停刊，朱樸離開滬寧的政治圈，他以平民身分幽居北平，以賞玩字畫為樂事。他在〈憶知堂老人〉文中說：「一九四四《古今》休刊後我舉家遷居北平，到後即往拜訪。」又在〈多難祇成雙鬢改〉文中說：「甲申之冬，余北遊燕都，知堂老人邀讌苦茶庵，陪座者僅張東蓀、王古魯。席間，余出紙索書，主人酒餘揮毫，為集陸放翁句『多難祇成雙鬢改，浮名不作一錢看』十四字相貽，感慨遙深，實獲

我心。聯旁並附小跋曰：『樸園先生屬書小聯，余未曾學書，平日寫字東倒西歪，俗語所謂如蟹爬者是也。此只可塗抹村塾敗壁，豈能寫在朱絲欄上耶？惟重雅意，集吾鄉放翁句勉寫此十四字，殊不成樣子，樸園先生幸無見笑也。民國甲申除夕周作人』虛懷若谷，讀之愧然。」

朱樸在一九四七年到了香港，有論者說他在抗戰勝利前就到香港是不確的。除了他自己在〈人生幾何〉文中說：「我由北京來港是一九四七年，並非一九四八年。」外，香港《大人》、《大成》雜誌創辦人沈葦窗也說：「一九四七年，省齋將來香港，湖帆曾有意同行，於是時常晤面，磋商行止。湖帆有煙霞癖，因此舉棋不定，省齋先於四七年冬來港，我到港後和他時時飲茶，談次總要提起湖帆，認為南張北溥，先後到了海外，若湖帆到港，便成三國鼎峙之局，海外畫壇那就更加熱鬧了！」。

名作家董橋在《故事》一書中說：「朱省齋名樸，字樸之，無錫人，我一九七○年尾在香港報上讀到他去世的消息。他早歲浮沉政海，中年後來香港買賣書畫，與張大千、吳湖帆友善，《星島日報》社長林靄民請過他編《人物週刊》。省齋與張大千五十年代在香港過從甚密，也許還不斷有過書畫上的買賣。」張大千「《歸牧圖》題識提到的蘇東坡《石恪維摩贊》，大千竟然又是靠朱省齋奔走買進來的。此《贊》曾經由省齋識藏的外舅梁鴻志收藏，四十年代末期忽然在香港為省齋發現，立即轉告大千，大千願意傾囊以迎，懇求省齋力為介

說；幾經磋商，卒為所得。」一九五〇年朱樸和譚敬「同寓香港思豪酒店。一天，譚敬忽遭

覆車之禍，身涉訴訟，急於用錢，打算出讓全部藏品。那時張大千正在印度大吉嶺避暑，省

齋馳書通報，大千立刻回電說：『山谷伏波神祠詩卷，弟寐寐求之者已二十餘年，務懇代為

竭力設法，以償所願！』省齋接電話後幾經周折，終於成事。」

沈葦窗在《朱省齋傷心超覽樓》文中說：「我草創《大人》雜誌，省齋每期為我寫稿，

更提供許多書畫資料。那時，省齋在王寬誠的寫字樓供職，薪水甚少，但有一間寫字間卻很

大，他每天下午到那裡去轉一轉，看看西報，主要的工作是為王寬誠鑑定書畫。因此，他於

一九五七、一九六〇都回過上海，又到北京，而在最後一次他回香港經過深圳之時，卻遇見

一件驚心動魄的事情，從此，他就不敢再北上了。原來省齋到北京，遇見瞿兌之，瞿家有一

件齊白石的山水畫長卷，是他家的一段故事，名為《超覽樓禊集圖》……兌之晚年，境遇不

佳，十分得意，已在畫右下角，鈐上陳巨來為他刻的『朱省齋書畫記』印章，並在北京覓人

後，省齋卻對此卷念念不忘，因之和兌之磋商，以人民幣四百元讓到手上，……省齋得此畫

攝影。不料在返港之際，在深圳遇見虎而冠者，從行李中搜出此物，認為盜竊國寶，罪無可

縮，幾欲繩之於法。幸得長袖善舞最近在港逝世之某君為之緩頰，方保無事。省齋告我，當

時心膽俱裂，畫件當然沒收，後來再沒有下落了！省齋當年曾說，此件到港

可值萬金以上，如今看來，十百倍都不止，而省齋從此得怔忡之疾，一九七〇年十二月九日

殁於九龍寓邸，享年六十有九。」

朱省齋十幾年來先後出版《省齋讀畫記》、《書畫隨筆》、《海外所見名畫錄》、《畫人畫事》、《藝苑談往》五本專談書畫的書籍。他在一九五四年出版的《省齋讀畫記》〈弁言〉中說：「作者並不能畫，惟嗜此則甚於一切。十餘年前在滬常與吳湖帆先生相往還，初得其趣；近年在港，隨張大千先生遊，朝夕過從，獲益更多。竊謂本書之作，雖未敢媲美《江村銷夏錄》、《庚子銷夏記》等名著，但對於同好之士，或能勉供參考之一助也。」他在《藝苑談往》〈引言〉中又說：「雖然文不足取，但是所謂敝帚自珍，覺得也還有其出版之價值。尤其書中如〈石濤繁川春遠圖始末記〉、〈董北苑瀟湘圖始末記〉、〈關於顧閎中韓熙載夜宴圖的故事〉、〈黃山谷伏波神祠詩畫卷始末記〉諸篇，其中所述，雖不敢自詡謂鄙人『獨得之秘』，但因都曾經身預其事，知之較切，自非如一般途聽道說，摭人唾餘者之可比。」

與朱樸有數十年友誼的金雄白說：「在香港二十餘年中，他已成為中國古代文物的鑑賞專家。以他的天賦聰明，兼得他丈人長樂梁眾異氏之指點，又因先後與吳湖帆、張大千交遊，耳濡目染之餘，又寖饋於此，乃卓然有成。近來他的著作中，也十九屬於談論古今的書畫人物，遠至美國，每遇珍品，輒先央其作最後的鑑定，以為取捨之標準。」而對於書畫之鑑定，朱樸寫有一長文〈論書畫賞鑑之不易〉，他認為賞鑑者，乃是一種極專門又極深奧的

學問，普通一般的書畫家不一定也是賞鑑家，而所謂收藏家者，更不一定就是賞鑑家。余恩鏻在其《藏拙軒珍賞目》序文說：「近來市肆家變幻百出，遇名畫與題跋分裂為二，每有畫真跋假，以畫掩字；畫假跋真，以字掩畫。又有前朝無名氏畫，妄填姓名；或因收藏家以印章題跋為證據，依樣雕刻，照本描摹。直幅則列滿邊額，橫卷則排綴首尾，類皆前朝印璽名人款識，施之贋本。而俗眼不察，至以燕石為瓊瑤，下駟為駿骨，冀得厚資而質之。」因此朱樸最後總結說：「賞鑑是一件難事，而書畫的賞鑑則尤是難事之難事，應該是萬古不磨之論。董其昌有言曰：『宋元名畫，一幅百金；鑑定稍訛，輒收贋本。翰墨之事，談何容易！』真是一點也不錯。」

二〇一六年一月份，我將五十七期的《古今》雜誌，重新復刻，精裝成五大冊上市，極獲好評，這是對朱樸前半生在文史雜誌的貢獻之肯定。而對於晚年的朱省齋在書畫的著錄，我早已注意到，這五本著作當年都在香港出版，臺灣圖書館甚少收藏，如今要重新排版出版，但由於我並不專研於此，因此特別邀請在上海對書畫史、鑑藏史、古籍版本、碑帖鑑賞、書畫鑒定學、蘭亭學和張大千有專門研究的書畫鑒賞家、獨立撰稿人萬君超兄來針對朱省齋的五本著作，做一題解。他在百忙中撥冗寫成〈晚知書畫真有益──朱省齋五本書畫著作簡述〉一文，精闢扼要地點評這五本著作，也讓讀者有把臂入林之便！另萬兄也特別交代當年由於排版工人的疏忽，有許多手民之誤，甚至朱省齋在抄錄書畫的題跋都有錯漏，於是

我們盡可能找到原題跟重新核對更正，而原書中對於書畫名和圖書名，本都沒有特別標示，我們此次特別加上《》號，讓讀者一目了然。至於原書前本有黑白書畫照片，我們也盡可能找到彩色的畫作替換上，雖然這要花費相當多時間及成本，但為求其盡善盡美，我想這是應該做的，其前提是這五本書的內容是精彩的，而且可讀性極高，堪稱是朱省齋一生書畫鑒藏的心血結晶！

導讀之二：晚知書畫真有益
——朱省齋五本書畫著作簡述

萬君超

在一九四九年前後，中國大陸內戰正酣，烽燧彌天，時局動盪難測。許多政要、富商、文化人士以及收藏家等紛紛從內地避居香港，其中許多人隨身攜帶了自己畢生的收藏或祖傳的文物。所以上世紀五十年代，香港市面上有許多傳世文物和書畫名跡在流轉、交易。大陸、日本和歐美的私人藏家或公立收藏機構均聞風而動，麇集香港，競相購藏。使得香港這個「文化沙漠」一時間成為了中國古代書畫和古代文物的流通和轉口交易中心。一些居留在香港的收藏家和古董商人均紛紛參與其中，如張大千、王南屏、譚敬、陳仁濤、朱省齋、徐伯郊、王文伯、黃般若、周遊、程琦等，或買或賣，雲煙過眼，風雲際會，他們見證了一段中國文物在海外的流失或回歸的歷史。

朱省齋（原名朱樸）於一九四七年十月中旬從上海移居香港沙田後，主要以書畫買賣和鑒藏為業。由於他曾出任過汪偽政府的宣傳部次長等職，在上海淪陷時期又曾主編著名的文史雜誌《古今》，所以他在當時的香港收藏界中頗具人脈淵源和名聲，也與中國大陸文物機構及日本公私藏家關係甚密。因此見證了許多古書畫的流失海外或回歸大陸的經過，並在香港報刊上撰寫書畫鑒藏的隨筆文章，讀者追捧，好評如潮。他生前曾將已經發表過的文章先後結集為五本書出版：《省齋讀書記》（香港大公書局一九五二年初版）、《書畫隨筆》（星洲世界書局一九五八年初版）、《海外所見中國名畫錄》（香港新地出版社一九五八年十二月初版）、《畫人畫事》（香港中國書畫出版社一九六二年八月初版）、《藝苑談往》（香港上海書局一九六四年初版）。在一九六一年七月成立中國書畫出版社，並編輯出版中英文版《中國書畫》（第一集）。

《省齋讀書記》全書共收入文章七十五篇，其中有幾篇關於張大千舊藏《韓熙載夜宴圖》和《瀟湘圖卷》的文章，如〈董北苑瀟湘圖〉、〈再記瀟湘圖〉、〈顧閎中韓熙載夜宴圖〉、〈再記顧閎中韓熙載夜宴圖〉。朱氏曾經是此二件傳世名作回歸大陸的參與者之一，也可能是此二件名畫最初曾抵押給收藏家陳長庚（仁濤），後幾乎導致張、陳二人進行法律訴訟。但朱氏是當時唯一一位詳細記錄二圖題跋文字和著錄史料的鑒賞也可能是受當時特殊環境所致，所以未能透露其中的某些真實內情，以致後來出現了許多疑點和矛盾的「傳說」。據說此二件名畫最初曾抵押給收藏家陳長庚（仁濤），後幾乎導致

家，在當年的香港收藏界可謂鳳毛麟角。

其他有關張大千書畫及收藏的文章還有：〈陳老蓮《出處圖》〉、〈藝苑佳話〉（大千偽贋石濤《探梅聯句圖》）、〈趙子昂《九歌》書畫冊〉、〈黃大癡《天池石壁圖》〉、〈戴鷹阿畫〉、〈石濤《秋林人醉圖》〉、〈張大千臨撫敦煌壁畫〉、〈陶雲湖《雲中送別圖》〉、〈王蒙《修竹遠山圖》〉、〈蘇東坡《維摩贊》〉、〈巨然《流水松風圖》與方方壺《武夷放棹圖》〉、〈王詵《西塞漁社圖》〉、〈董源《漁父圖》〉、〈馬麟《二老觀瀑圖》〉等，這些文章記錄了上世紀五十年代，張大千在香港、日本等地鑒賞、購藏、交易古書畫的諸多訊息。其中許多名跡今均為日、美等國博物館（如美國紐約大都會藝術博物館等）和海內外私人收藏。

本書還有朱氏自藏的部分書畫，如劉玨《臨安山色圖》卷（今藏美國佛利爾美術館）、項聖謨《招隱圖》卷（今藏美國波士頓美術館）、宋高宗、馬麟書畫團扇、潘恭壽畫、王文治題《翠涼閣待月》軸、文徵明《關山積雪圖》卷（今為私人收藏）、盛懋《秋林漁隱圖》軸、《明賢書畫扇面集錦》（周臣、唐寅、陸治、莫是龍、邵彌五家七開）、吳湖帆、張大千、溥心畬三家《樸園圖》（今為私人收藏）等，上述有些作品近年曾出現於海內外拍賣市場，買家競投，「天價」屢出，也體現了當今收藏家、投資家對其藏品的認可與青睞。

朱省齋讀書頗勤，用功亦深，尤其熟悉歷代書畫著錄，所以本書中還有許多轉錄前人

文字而撰寫的文章，比如〈鑒賞家與好事家〉、〈論畫聖之稱〉、〈論畫品及鑒賞〉、〈黃公望《秋山圖》始末記〉、〈黃公望《富春山居圖卷》始末記〉、〈唐伯虎與張夢晉〉等。此類文章大多延續了傳統文人士大夫的鑒賞筆記風格，讀文賞畫，相得益彰。《省齋讀畫記》是朱氏第一本書畫鑒賞之書，也堪稱其「代表作」。張大千特為之繪一高士讀畫圖作為封面，並題曰：「省齋道兄讀畫記撰成為寫此。大千弟張爰。」可謂殊榮。

《書畫隨筆》收入文章三十一篇，其中〈八大山人《醉翁吟》書卷〉、〈記大風堂主人〉、〈黃山谷《伏波神祠詩》書卷〉、〈《大風堂名跡》第四集〉、〈趙氏三世《人馬圖》〉、〈王羲之《行穰帖》〉、〈宋明書畫詩翰小品〉、〈宋元書畫名跡小記〉等，均與張大千及其收藏有關，也是今人研究張大千鑒藏具有參考價值的文章。

本書出版之前，朱、張二人還處在「蜜月」期，交往甚密。一九五二年秋天，朱氏在香港購得八大山人行書《醉翁吟》卷（今藏日本泉屋博古館），並在卷首鈐朱文連珠印「省齋」、朱文方印「梁溪朱氏省齋珍藏書畫之印」。卷後有張大千恩師曾熙（農髯）癸亥（一九二三年）新秋跋記。後朱氏攜此書卷赴日本，得到島田修二郎和住友寬一的「大加讚賞，歎為罕見」，並由京都便利堂珂羅版影印出版。此書卷原為張大千所藏，朱氏於一九五三年夏遂將此書卷割愛寄贈南美，並在卷末跋記因緣，楚弓楚得，完璧歸趙，可謂藝林佳話。但若干年後，張大千或因建造八德園而急需資金，遂將此書卷售與住友寬一。試想

朱氏後來在得知此事時，內心之鬱悶、苦澀之情。

在〈名跡續紛錄〉一文中，記錄了佚名絹本設色〈宋懌王題《吳中三賢像》〉卷（今藏美國華盛頓佛利爾美術館），畫范蠡、張翰、陸龜蒙三人像，無款，有宋端懌王題七絕三首，卷末拖尾紙上有溥心畬依韻題七絕三首，跋中有云：「宋懌郡王楷題吳中三賢畫像，運筆超邁，傅色古豔，當是五代宋初人筆，豈王齊翰、王居正流輩之所作耶？因步卷中原韻題後。溥儒並識。」朱氏曾與溥心畬、張大千在日本某藏家（香宋樓主）處同觀此圖，他在文中寫道：「案此圖為項子京所舊藏，圖身首末除有項氏藏章數十外，並有『晉國奎章』『晉府圖書』大方印二。原卷必有宋元明人跋記，惜已不存，以致無可稽考。但筆墨之高古，鄙意當在故宮所藏孫位《高逸圖》之上；大千、心畬與我同觀此圖，亦頗同意於我的見解。」殊不知此圖卷正是在旁一同觀賞的張大千數年之前偽贗之作，頗令人發噱。一九五七年七月，佛利爾美術館從紐約日籍古董商瀨尾梅雄處購藏此圖卷。詳情可參閱傅申〈張大千仿製李公麟〈吳中三賢圖〉的研究〉（《雄獅美術》一九九二年四月號）。

本書中的〈讀《畫苑掇英》〉和〈評《中國歷代書畫選》〉二文，分別對上海人民美術出版的《畫苑掇英》三冊（南京博物院、上海博物館、上海圖書館藏品）和臺灣「教育部中華叢書委員會」出版的《中國歷代書畫選》（臺灣國立故宮博物院、中央博物院藏品）兩部畫冊進行了書評。朱氏評價前者「是近年來所見關於影印中國名畫的難得之作」，而批評後

書畫隨筆

○34

者的印刷水準和編輯的常識與眼力（所選用書畫作品不精）皆「不能不大失所望」；並另擬了應該增加的書畫名作四十件目錄，不得不說他的鑒賞眼力確實遠遠高出此書的編撰者。所以，他在文末略帶嘲諷地寫道：「鄙人記得於三個月前，曾在東京看到《蔣夫人畫集》的精印樣本，富麗堂皇，無以復加。竊思臺灣諸公倘能將這種『努力』也同樣地用之於印行《中國歷代書畫選》上，則此集之盡善盡美，定可預卜。」

《海外所見中國名畫錄》全書分圖片和二十四篇文章兩部分，主要是日本關西地區公私收藏中國古代繪畫的鑒賞隨筆，或詳或簡，其中涉及大阪市立美術館藏品有十二篇，如吳道子（傳）《送子天王圖》卷（晚清羅文俊舊藏）、李成、王曉《讀碑窠石圖》軸（清末完顏景賢舊藏）、龔開《駿骨圖》卷（清宮內府舊藏）、宮素然《明妃出塞圖》卷（民國顏世清舊藏）、宋人《盧鴻草堂十志圖》卷（完顏景賢舊藏）、鄭思肖《墨蘭圖》卷（清宮內府舊藏）、易元吉《聚猿圖》卷（清末恭王府舊藏）、王淵《竹雀圖》軸、八大山人《彩筆山水圖》軸、石濤《東坡詩意圖冊》（民國廉泉舊藏）、吳歷《江南春色圖》卷（清張庚舊藏）等，均為阿部房次郎之子阿部孝次郎於一九四三年（昭和十八年）捐贈之物。

另有山本悌二郎澄懷堂藏宋徽宗《五色鸚鵡圖》卷（清末恭王府舊藏，今藏美國波士頓美術館）、《澄懷堂藏扇錄》（明代名家書畫扇面冊三種）；藤井善助有鄰館藏宋徽宗《寫生珍禽圖》卷（清宮內府舊藏，今藏上海龍美術館）、《宋元明各家名繪冊》（《宋元合璧

冊》、《宋元明各家山水集冊》、《宋人集繪》三種）、王庭筠《幽竹枯槎圖》卷（清宮內

府舊藏）；黑川古文化研究所藏董元（源）《寒林重汀圖》軸（董其昌題詩堂「魏府收藏董

元畫天下第一」）；其他還有牧溪與梁楷畫作、倪瓚《疏林圖》軸、吳鎮《湖船圖》卷、馬

文璧《幽居圖》卷、角川源義藏沈周《送吳匏庵行》卷（今為海外私人收藏）、住友寬一泉

屋博古館藏清初「四僧」書畫七件等，均為中國古代書畫傳世名跡。朱氏在本書〈大阪美術

館之收藏〉一文末感慨說道：「祖國之寶，而竟淪落異邦，永劫不返。殊可歎也！」

在〈記蘇東坡《寒食帖》〉一文中有一段記載：「（抗戰）勝利之後，大千與余，同

寓香港，大千對於斯帖及李龍眠《五馬圖》兩卷，深為關懷，而尤惓惓於前者。良以二十五

年前（唐宋元明展覽會與宋元明清展覽會之間）曾在菊池惺堂私邸中獲睹此卷，念念不忘，

當時並承菊池氏贈以珂羅版影印本一卷，旋為譚瓶齋所見，愛而假去，後即永未歸還者也。

五年之前，大千囑余馳函東京日友探詢，嗣得覆書，兩卷索價美金萬二，當時以如此鉅數，

籌措不易，因覆以先購蘇書，備金三千，議既成矣，大千即專程赴日，不意早二日已為臺灣

王雪艇所知，立電所謂『駐日代表』郭則生，益以一百五十金而先落其手中矣。」此文寫於

戊戌（一九五八年）驚蟄（三月六日），故文中「五年之前」即一九五三年。現根據《王世

杰日記》可知，王世杰於一九四八年已託人向日本藏家商購《寒食帖》；最終於一九五〇年

十二月委託郭則生以三千五百美金購得（見王氏手書購藏書畫記錄冊：蘇軾《寒食帖》卷

卅九年十二月　美金三千五百元）。故何來朱氏所說的張大千於一九五三年專程飛赴日本購買《寒食帖》之事？即便是一九五〇年，則張大千此年旅居印度大吉嶺，未曾去過日本。

朱省齋一生曾多次到日本鑒賞和購藏中國古代書畫，與日本的一些著名收藏家、繪畫史學家和公私博物館等關係良好，比如著名學者神田喜一郎、島田修二郎、田中一松、今村龍一，收藏家藤井紫城等。如果沒有這二流學者和名人的引見或介紹，那些公私收藏者或許根本就不可能會接待他，更不用說是鑒賞藏品了。

《畫人畫事》全書收錄文章四十二篇，附錄二篇，文章主要可分為幾大部分內容：古代繪畫鑒賞和畫家史料、近現代畫家逸事和作品鑒賞、古代繪畫集閱讀和古代畫展參觀等。

在現代畫家中有關於齊白石、余紹宋、溥心畬、張大千、黃賓虹、吳湖帆、于非闇、黃永玉父子等的文章。在〈溥心畬風趣獨具〉一文中，將溥心畬與張大千兩人作比較時說：「溥心畬與張大千雖是幾十年的老朋友，但彼此之間，貌合神離，因為一是胸無城府，一則工於心計，兩個人的性格，完全是不相投的。心畬最不滿意大千的是常被大千所『利用』，例如請他題簽古畫，而那些古畫又從來沒有經他看過的。比如說吧，好幾年以前心畬在臺北，他接到大千自南美寄去的信，內附簽條一紙，請他寫『董元萬木奇峰圖無上神品』十個字，並請他署名蓋章。他說：『誰知道那幅畫是真是假呢？但又不好意思不寫啊。』其天真可見。」所述基本屬實可信。

在〈吳湖帆的寶藏——一角富春圖〉一文中，朱氏將吳湖帆與張大千兩人的藏品作了比較：「當代以畫家而兼藏家名聞於世的，嚴格地說來，只有二人：一是大風堂主人張大千先生，一是梅景書屋主人吳湖帆先生。可是大千所藏，遠不如湖帆之真而可信。因為大風堂的東西，除了海內外皆知的顧閎中《韓熙載夜宴圖》及董源《瀟湘圖》兩件名跡，已經由不佞介紹售於北京故宮博物院繪畫館之外，其餘諸件，大多虛虛實實，實實虛虛，未可完全徵信。尤其是他所自詡收藏最富的明末四僧八大、石濤、石溪、漸江，以及陳老蓮諸跡，其中固不乏佳品，可是大多混有他自己的『傑作』在內，所以更令普通人捉摸不清。（雖然在明眼人看來是不難辨別其真假的。）梅景書屋的所藏則不然，諸如文、沈、仇、唐以至『四王』、吳惲，沒有一件不是真實可靠，很少有疑問的。」以上所述有失偏頗，亦似明顯帶有某些恩怨情緒。

朱、張兩人後來「交惡」（張大千對此終生未置一詞），且老死不相往來。朱在〈讀《藝苑菁華錄》〉一文中寫道：「張氏寬袍長鬚，談吐風生，他的儀表足令任何人一望而知其為一個藝術家，鄙人在拙著《書畫隨筆》之〈記大風堂主人〉一文中，亦嘗極稱之。可惜近年來他好戴一隻類似京劇中員外帽，並且有時手裡還牽了一隻猴子，於是不倫不類，頗像一個江湖術士。」朱氏此文看似是借一位臺北姓虞人士對張大千做偽進行抨擊，而實是朱氏自己在發洩對張大千的諸多不滿。

本書附錄中的〈論書畫鑒賞之不易〉一文，引經據典地闡述書畫鑒賞絕非易事。並以圖片來說明許多出版著錄的畫冊中的名家作品實是偽作，有些甚至是低劣之作。被朱氏批評鑒賞眼力不精的有著名古文字學家董作賓、瑞典研究中國繪畫史學家喜龍仁博士、日本著名鑒賞家長尾甲、著名收藏家住友寬一等人。朱氏認為中國古代可以稱為名副其實的真正書畫鑒賞家有宋代米芾、明代董其昌、清代安岐，當代數一數二鑒賞家有張珩、吳湖帆、葉恭綽。他在文章結尾中說：「總而言之，統而言之，本文開頭第一句曰：『賞鑒是一件難事，而書畫的賞鑒則尤是難事之難事，』應該是萬古不磨之論。」

《藝苑談往》收錄文章八十五篇，其中有兩篇日記摘要：〈宋元明清名畫觀賞記：「北京十日」摘要〉、〈《天下第一王叔明畫·青卞隱居圖》拜觀記：「上海一周」摘要〉，記錄朱氏一九五七年五月十一日至五月二十六日在北京、上海兩地訪友和鑒賞書畫的歷程。在北京遇見的故友曹聚仁、冒鶴亭、邵力子、周作人、徐邦達、何香凝、張珩、徐一士等人，參觀故宮博物院古書畫庫房和北京文物調查小組古書畫展覽，應文化部邀請參觀北京中國畫院成立紀念畫展，應葉恭綽邀請參加北京國畫院成立午餐會，還順訪北海、琉璃廠等。在上海期間見了故友徐森玉、謝稚柳、吳湖帆、周黎庵、瞿兌之、金性堯、馬公愚等人，參觀上海美術館、博物館、上海文物管理委員會等，還觀看了龐萊臣之子龐冰履的書畫收藏，與吳湖帆等人聽戲、宴敘。從上述日記中可知，他與大陸文博界和書畫界關係甚密，而且官方接

待的規格也頗高。因為在當時一般人是無法進入故宮博物院、上海博物館和上海文物管理委員會的庫房參觀的。也由此可知，朱氏有可能是當年大陸文物部門在香港地區秘購古代書畫的「內線」之一。

《董北苑《瀟湘圖》始末記》、〈顧閎中《韓熙載夜宴圖》的故事〉兩篇長文，曾屢被海內外研究張大千的學者所引用。朱氏在二文中敘述了自己如何勸說張大千將此二圖買給大陸文物部門的經過，並說：「這兩幅歷史上的劇跡，在外面流浪了幾十年之後，居然又復歸祖國的懷抱而為人民所共有共用了，這該是何等慶幸的事啊。尤其以我個人來說，一則幸得適逢其會，身預其事；二則對大千的卒能『深明大義』，而名利雙收，是感覺得非常可以欣慰的。」暫且不管此事的真相究竟如何，但朱氏似可能從中參與了「斡旋」工作。從朱氏以往的從政經歷和生平履歷來看，他似對當時的臺灣當局並無好感，也註定了他在個人情感上明顯傾向於大陸。

本書中還有朱氏在香港和日本購藏的部分書畫，以及在私人收藏家處鑒賞書畫的文章。

他曾經收藏一卷《王寵詩帖》，行草書自作七絕三首，擘窠大字，雄壯飛逸。款署「壬辰九月二日」（即嘉靖十一年），是王寵三十九歲時所作。此詩帖原為清宮內府舊藏（《石渠寶笈初編·御書房》著錄），亦見《故宮已佚書畫目錄》，帖後有吳湖帆跋記。此詩帖與《白雀寺詩卷》（現藏蘇州博物館）、《訪王元肅虞山不值詩卷》（現藏重慶博物館）和《荷花

蕩六絕句詩卷》（現藏美國佛利爾美術館），堪稱王寵晚期四大行草書卷，可惜不知此帖今藏何處？

本書末有一篇短文〈羅振玉與王國維〉，影射他與張大千兩人的「交惡」恩怨：「讀《溥儀自傳》，世人乃知羅振玉與王國維關係之真相，令人慨然。客有問余者曰：『子與今之「國畫大師」，昔日非契同金蘭，何今日之情若參商耶？』余曰誠然。所謂『國畫大師』與余之關係，蓋亦猶羅振玉與王國維之關係也，此中經過，一言難盡；大白於天下，終有其日。所不同者，此「國畫大師」之手段，則尤比羅氏為詭譎，而王氏之行為，乃更較鄙人為愚蠢耳！客聞之恍然大悟，喟然而退。」在〈記吳漁山〉一文中說：「石谷（注：即王翬）是名利場中人，與今日所謂『藝術大師』（注：即張大千）相同。」在一九六四年一月的〈王羲之《行穰帖》〉一文中也寫道：「大千十年來僑居巴西，朝夕與達官鉅賈為伍，也經營『有術』，聞其所居廣有千畝，蓄有珍禽異獸，且兼有庭園之勝，宜其躊躇滿志，樂不思蜀，而反視祖國為異域矣！」關於朱氏與張大千「交惡」始末，筆者已經寫有〈張大千與朱省齋〉一文（拙著《百年藝林本事》，北京中華書局出版），在此不再展開詳述。

朱省齋通常在鑒賞一件古書畫時，會盡可能記述作品的材質（紙絹）、尺寸、題簽、題跋、印章、著錄、流傳和現在藏家等的資料；如果有可能，他還會記錄作品的當時成交價格等相關資訊。而這些當時看似有意或無意的文字，卻對後人研究一件作品的遞藏歷史提供了

頗為珍稀的參考史料。但其中也有訛誤，如一九五七年張大千將韓幹《圉人呈馬圖》卷以六萬五千美金售與巴黎博物館。此圖卷今藏美國紐約大都會藝術博物館，該館於一九四七年從某基金會購入，與張大千無關。

一九七〇年十二月九日，朱省齋因心臟病突發而病逝於香港九龍寓所。他晚年非常喜歡宋代詩人陳師道（後山）的兩句詩：「晚知書畫真有益，卻悔歲月來無多。」這也或許是他晚年旅港生涯的真實寫照吧？今從他的五本著作來看，他在對某些古書畫作真偽鑑定時所出現的斷代偏差或真偽誤鑑，是受到了當時資訊有限的制約，不足為怪，可以理解。因為他是一個文人型的以藏養藏的鑑藏家，而並不是一個嚴格意義上的書畫史學者。但他在當時已經做到了他力所能及的一切，後人對此不應苛責。與同時代的一批香港收藏家相比，他堪稱此道「麟鳳」，也的確提高了同儕至少一二個檔次。在他一生的鑑藏生涯中，有幾人對他的影響不容忽視。早年曾得到過著名畫家、鑑藏家金城（北樓）的指點，中年得益於好友吳湖帆和外舅梁鴻志（眾異）的傳授解惑，而且受益終身。朱省齋晚年因財力所限（無法與陳仁濤、王南屏等人相比），而最終未能成為頂級的大鑑藏家，但卻憑自己的眼力、學識成為了當時一流的鑑藏家，並時有「撿漏」的佳話。

平心而論，朱省齋的著作至今仍值得一讀。雖然其中某些內容的參考價值已並不很大（如摘錄前人著錄文字等），但他注重作品本身的筆墨風格和歷代遞藏流傳的研究，而不人

云亦云，絕非一般附庸風雅的「好事家」可比。另外，他還是上世紀五六十年代，中國古代書畫在海外流失或回流過程中重要的「適逢其會，身預其事」者之一，所以今人不應將其輕易遺忘。

<div align="right">

萬君超

二〇二一年二月於上海

</div>

人生幾何

朱省齋

今年六月十九日星加坡《南洋商報》的副刊上載有一篇署名「文如」所寫的小文如下：

「朱樸之未歸道山。」

偶在書櫥上發見一張舊報，是香港的《新生晚報》，有趙天一所作的「天一閣人物譚」，某日的一個題目是〈朱樸之未歸道山〉。在十六年後讀之，不禁感慨，感慨之餘，又覺得很有趣。這個朱樸之就是在香港寫書畫文章的賞鑑家朱省齋。他是無錫人，名樸，字樸之，又號樸園，一九四八年後到了香港才取省齋為號。（幾個月前他曾為本報寫〈書畫拾零〉。）

趙天一是曹聚仁的筆名，這個時候，我和省齋，曹聚仁幾乎每天都在《南洋商

報》香港辦事處見面。（東亞銀行十樓，創墾出版社亦附設其中）曹聚仁先生那篇文

「王新命近談新人社舊友，從孫寒冰、陳白虛、趙南公、曹靖華、吳芳吉、王靖說

到朱樸之，而且說朱樸之已歸道山。樸之昨天讀到這段文字，不禁莞爾而笑：『朋

舊零落，樸之幸而未歸道山，亦已垂垂老矣！』樸之一直就在香港，做鑑賞書畫似

雅非誰的買賣。……近兩年多居日本。……朋友們公意，暫時不讓他歸道山，為

塵世間多留一點鴻爪云云。（世變之餘，不獨大陸與臺北的音訊十分隔膜，連港臺

之間，消息也不十分靈通，海外東坡之謠，已數見不鮮矣）提起樸之往事，他是天

馬會會員之一。張緒當年，翩翩風度，最合佳人的心懷。他的第一位太太，乃是

上海麥加利銀行華經理的千金，嫁奩卅萬，（案：此說有些未合事實，記得省齋有

文辨正）西湖上還有別墅一所。因此，他研究藝術，搜集古董，周遊世界，可以稱

心如意。後來，那位手面很闊的太太『歸了道山』（一笑）；繼配梁小姐，那是風

雅世家，她的父親梁眾異，便是閩中有名的詩人。這麼一來，夫唱婦隨，更是在藝

術圈中打觔斗。樸之，可說是逐漸琢磨起來的斌玉，他的藝術修養，夠得上做一個

高級鑑賞家的。假使世界不這麼動亂，柴米油鹽不這麼迫人，他大可以在那個世界

中優哉游哉的。而今，頭童禿髮，不堪回首憶當年了。」（《新生晚報》一九五四

或五五年八月十二日。我在這張剪報上只寫八月十二日，沒有寫年份，後來詳查一

下，乃一九五四或五五也。）

案：省齋不止沒有「歸道山」，而且還精神奕奕，老當益壯，一個月前才從日

本遊覽歸來。他今年已六十九歲了，明年便是古稀之年；而那個王新命，卻早已在

六七年前死在臺灣了。

我和省齋相識最久，遠在一九二九年在倫敦就時相見面，但沒有什麼交情。

一九三〇年我從英國回上海一轉，在十四姊家中又和他相值，原來那時候他正避難在

租界裡，住在我姊姊處。那天他還約了史沫特萊女士來吃茶，我和她談了兩個多鐘

頭。自此之後，就沒有和他見面，一直到一九五四年在香港又從新訂交。至於那個王

新命，也是我的舊同事，一九三九年他在香港的《國民日報》做主筆，我做編輯，

共事六個月，我離開該報後，就很少和他來往。

讀了上文，我才恍然大悟這位「文如」原來就是老友高伯雨的筆名。

以上所說種種，都是舊事重提，有的是確的，有的是不確的。例如聚仁說我是天馬會會

員，先岳是上海麥加利銀行華經理，先室的嫁奩有卅萬；這些都非事實。又省齋是我上海樸園時代的齋名，我由北京來港是一九四七年，並非一九四八年。還有講到先室沈夫人，她雖出身於豪華之家，可是她並非「手面很闊」，倒是一個持家非常節儉之典型的賢妻良母。至於伯雨所說的關於史沫特萊女士一節倒是的確的，而且非常之祕密，因為她那時正寓居於上海法租界霞飛路西的一層公寓內，我們不但是「打倒獨裁」的同志，並且是好抽香煙好喝咖啡的同志。所以，我常常是她寓所裡的座上客，我一到她那裡她總是親手煮咖啡給我喝的。

那時候她和孫中山夫人宋慶齡女士來往得非常親密，她曾屢次說要為我介紹，可是因為不久我就離開上海到香港來了，卒未如願。

我少時對於國事的確有一番極大的「抱負」的，可是後來歷經世變，才知道人心之險惡與難測，灰心之餘，遂寄情於書畫的。二十年來，見聞不少，雖自己覺得對於此道的確略有所得，可是，國內自張蔥玉、葉遐庵、吳湖帆三氏之逝，區區捫心自問，連做廖化的資格還不夠，遑論其他？

但是，另一方面，我最近看到了臺灣當局舉行的一個所謂「中國古畫討論會」的全部文件，它所鄭重其事邀請的一百多個「中外專家」所發表的偉論中，竟有說宋代的夏圭並無其人並無其畫者！這樣的荒誕不經，幼稚無聊，而竟自命為研究中國古畫的專家！而竟被臺灣當局謙恭下士的邀請出席！更奇怪的，為什麼那位所謂「國畫大師」的竟噤若寒蟬而不挺

身出來加以反駁呢?據我所聞,他這次應邀,其目的並不在什麼討論中國古畫,事實上他帶

了兩大箱的所謂中國「古畫」,暗中向各代表兜售,希望大有所獲!結果,他果然如願以償

了,所以,他就神氣活現的,大吹大擂的到紐約去住美金九十八元一天的醫院毫不在乎了。

我雖然並不是一個悲觀主義者,但是鑒於目前一般人性之不存,人格的破產,道德的淪

亡,廉恥的喪盡,不能不感到所謂世界末日之先兆了。

閑話少說,言歸正傳。一九五五年,王新命在臺灣出版了《新聞圈裡四十年》一書,裡

面記述三十六年前(現在算起來是五十一年前了)的往事,其中有一段是關於孫寒冰的,從

他入「新人社」起一直到他最後在重慶北碚殉難時止,相當詳盡。因為我是寒冰的摯友,所

以他末了也帶了我一筆曰:「此外,聽說朱樸也已歸道山,不能不感慨系之」!

當時聚仁先看到此書,他拿來給我看,我起先哈哈大笑,後來仔細想想,倒真的也不能

不感慨系之了!隨即於該年九月一日在《熱風》半月刊第四十八期中寫了一篇〈已歸道山―

悼念摯友孫寒冰〉,發表了一些感想。文首並錄引韓愈的「所謂天者誠難測,而神者誠明

矣!所謂理者不可推,而壽者不可知矣!」兩句頗含哲理的名句以為開頭。寫了以後,覺得

意猶未盡,於是接著又在《熱風》第四十九期中寫了一篇〈自擬『墓誌銘』〉以為解嘲。文

首又錄引張宗子題像一則如左:

書畫隨筆

048

功名耶落室，富貴耶做夢，忠臣耶怕痛，鋤頭耶怕重，著書三十年耶而僅堪覆甕；之人耶有用沒用？

這簡直十十足足的天造地設的好像形容區區的過去一樣，我非常欣賞。我的那篇文字居然當時給《上海日報》轉載，讚許為「好文章」，真使我慚愧萬分。

說到這裡，倒令我想起了另一件趣事來了。

一九六七年春天，是英國蒙哥馬萊元帥八十歲的生辰，全世界各國的朋友，都紛紛以函電致賀。事後，他的一個好朋友問他，他所接到的函電中以那一件為他所最欣賞而感興趣。

他答道，有一個九歲的小孩子名傑克的寫信寄到他的家裡，其文如下：

親愛的蒙帥：

我以為你已經死了！我的爸爸告訴我說你還沒有死，但是恐怕不久也就要死了。請你趕快寄給我你的親筆簽字一張吧。

你的忠實的傑克上

據蒙帥說，這個小孩子很周到，信內附了一個空信封，並且還貼上了郵票。所以，他收

到該函後就欣然立即寫了一封親筆信覆了他。

蒙帥又說，這個小孩子膽大心細，將來是很有前途的。

這一段新聞是登載於一九六七年四月十二日本港的英文《南華早報》的，同時並刊載了蒙帥的照片，可見該報的編輯也認為此事很有趣呢。（我因亦有同感，所以特地把它剪貼留存，有時且常常拿出來讀讀作會心之一笑的。）

還有，在《金冬心自寫真題記》中有一則曰：

「十年前臥疾江鄉，吾友鄭進士板橋宰濰縣，聞余捐世，服緦麻設位而哭。沈上房仲道赴東萊，乃云：冬心先生雖攖二豎，至今無恙也；板橋始破涕改容，千里致書慰問。余感其生死不渝，賦詩報謝之。近板橋解組，余復出遊，嘗相見廣陵僧廬，余仿昔人自為寫真寄板橋。板橋擅墨竹，絕似文湖州，乞畫一枝洗我滿面塵土可乎？」

後來冬心於乾隆二十八年癸未（一七六三）卒於楊州僧舍，年七十七歲。板橋則於乾隆三十年乙酉（一七六五）歸道山，年七十三歲。

本來，「死生有命，富貴在天」，誰也不會事先知道的。尼采嘗說道：「許多人死得太遲了，有些人又死得太早了！」這是一點也不錯的鐵的事實。所以，對於生死這個問題，一切宜聽其順乎自然，泰然處之，千萬不要看得太過嚴重。曹孟德說得最曠達：「對酒當歌，人生幾何？」鄙人雖不善飲酒，但是喝咖啡也可以勉強算得是一樣的了吧？一笑。

目次

西京觀畫記

在日光看了紅葉，鬼怒川洗了溫泉，奈良正倉院與法隆寺中拜觀了唐代的寶物以後，我與大千於上月中旬，又一同到了西京。

在過去短短的還不到兩年之中，我已到了西京八次之多。至於大千呢，他三十年前就曾經長住在西京，嗣後每次東來，必遊西京，想來總該有好幾十次了吧！

我們每次到西京去的主要目的是看畫，這次當然也不能例外。因為，除了接受我們的朋友京都國立博物館神田喜一郎館長和島田修二郎先生盛意的邀請之外，同時，瑞典博物館的喜龍仁先生也相約同去，情不可卻，於是遂不辭勞瘁的欣然就道了。

在京都，無論公家的或私家的收藏，我們過去差不多都已經拜觀過了。可是，名畫是百觀不厭的。例如這次在博物館中所見之牧谿的《墨猿》、《仙鶴》和《觀音》三軸，那是日本政府列為國寶的，真是名不虛傳，尤其是那幅墨猿，鄙意簡直可以謂之「絕品」。其次，小川家藏的那張半幅董源《谿山行旅圖》和《宋元集冊》，也是聲聞遐邇，不佞去年已為文

紀之，現在不必復贅了。

這次最有可紀的倒是「有鄰館」的收藏。有鄰館是已故藤井善助氏的私人博物館，雖書畫部份，似是而非的東西很多，但沙裡淘金，精品究竟還未嘗沒有。例如這次我們所見的有梁清標舊藏的王庭筠的《幽竹枯槎圖》卷，這是海外孤本，後有鮮于樞、趙孟頫、龔璛、康里巎、班惟志、袁桷諸人的題跋，極精極精。次如趙子昂為王元章畫之《墨蘭》卷，亦是無上妙品。又如許道寧之《林野遠水圖》卷，世所罕見。而李嵩的《春社醉歸圖》卷，則是二十年前大風堂之舊物，這次大千異地重睹，不能不發生無限的感慨與嘆息。

尤其可述的是徽宗的《寫生珍禽》卷，係前清內府舊藏，白紙本、十二接、每接縫上押有雙螭方璽，前併有「政和」、「宣和」大璽，又梁清雋印、梁清標印各一。無款，每頁上有清高宗御題。第一開是杏花啼鳥，御題「杏苑春聲」四字。第二開是榴花畫眉，御題「薰風鳥語」四字。第三開是梔子練雀，御題「簷蔔栖禽」四字。第四開是木槿戴勝，御題「蕣花笑日」四字。第五開是雨梢立雀，御題「碧玉雙棲」四字。第六開是晴篠嚶鳴，御題「淇園風暖」四字。第七開是疏幹棲禽，御題「白頭高節」四字。第八開是叢篁鳥語，御題「翠篠喧晴」四字。第九開是梅幹春鳩，御題「疏枝喚雨」四字。第十開是古柏棲紅，御題「古翠嬌紅」四字。第十一開是莎草鶺鴒，御題「原上和鳴」四字。第十二開是沙鳥雙雛，御題「樂意相關」四字。

這一個卷子的筆墨略帶稚嫩，與平常習見的徽宗精細之作微有不同，大千斷為確係徽宗親筆無疑。因為普通的所謂徽宗真跡，大多為院工所代筆，而由徽宗加以親筆簽押而已。大千鑑別之精，往往於這種極細極微之處見之，其所以出類拔萃，不同凡響，正自有故。先是有鄰館的主人對於此卷並不十分重視，現經大千法眼鑑定，大為敬佩，因此該館經理人藤井守一氏面懇大千加以題跋，藉寵此卷。大千笑而允之，立揮而就，這在今後中日兩國的藝苑史上，並足傳為佳話而永垂千古了。

附記：那天一同和我們觀畫的有京都博物館的島田先生，瑞典博物館的喜龍仁先生，紐約博物館的溪非路伉儷等，併誌。

八大山人《醉翁吟書卷》

這兩年來，自己也不知何以特別喜歡明末四僧的書畫，大概是受了大千的影響吧。至於大千呢，他是完全受了他老師曾農髯、李梅盦兩位先生的影響，這是他向來自認不諱的。

講到明末四僧的繪畫，如石濤的奔放，八大的簡練，石谿的醇厚，漸江的俊逸，誠可謂各有千秋，很難分其軒輊。至於他們的書法，則雖也各有其特色，可是我卻最賞八大，毫不遲疑的推為第一。

去年秋天，我在香港偶然得到了一個八大所書的醉翁吟琴操卷，卷長丈許，字大盈寸，鐵劃銀鈎，極龍飛鳳舞之致。卷後有曾農髯一跋曰：

「八大山人純師右軍，至其員滿之中，天機渾浩，無意求工，而自到妙處，此其所以過人也。此卷蓋山人得意疾書之作，沖甫以乙亥歲生，得此尤可寶也。癸亥新秋，熙。」

案：沖甫姓錢，嘉興錢子密軍機之子，也是一個小收藏家。八大此卷書於乙亥，農髯跋中故及之。

今年一月，我往日本，行筐中攜有此卷，到了彼邦後為名鑒賞家名收藏家島田修二郎、住友寬一二氏所見，大加讚賞，嘆為罕見。後復為京都便利堂[1]主人石黑豐次氏所聞，堅請代為珂羅版影印出版，我因此事亦足為宣揚我國文物之助，遂樂而允之，大約本刊出時，那個卷子也可以印就出版了。

三月底，我倦遊返港，接到大千自南美寄來的幾封信，裡面頗多談及關於八大書畫的。

我素知大千特愛八大的書畫，因將此卷割愛寄贈，並加短跋如下：

癸巳六月，余客東京，大千亦適自南美來遊，相逢異地，執手驚喜。別時承繪《不忍話舊圖》一葉見貽，題有留此為念，傳之後世，或將比之顏平原《明遠帖》，知吾二人相契之深且厚也，情意懇摯，且銘且紉。輒欲報瓊，未有所得。倦遊歸來，會於鄭韶覺翁令子實照兄所獲睹此卷，並有大千尊師曾農髯先生舊跋。大千夙愛八大書畫，

1 京都便利堂以精印書畫名聞日本全國，大風堂舊藏顧閎中畫《韓熙載夜宴圖》卷前年亦經由便利堂影印出版，為藝林所珍。

重以師門手澤，知必更邀矜賞，因貸金購致，越海寄贈。大千異域披覽之際，或將掀髯微笑，許余之深得其心也歟？

甲午初夏，省齋。

三四天後，我又接到大千的來信，告訴我已由阿根廷遷居巴西，並溢露他已經知道了我將送他八大此卷的欣快情緒：

京都惠書拜悉，允贈八大字卷，至感至謝！此卷亦弟三十年前舊物，為嘉興錢沖甫所藏。是時弟初學八大，先農髯師囑弟以百番向錢氏購之。（曾師跋尾為沖甫題者）已而梅盦師之姪李仲乾赴南洋，為尊孔學校募捐，臨行尚乏資斧，來貸於弟，適亦無現金，而後行期敦迫，不得已乃割愛以此卷與《荷花水鳥》卷以贈其行，當時聞押之王一亭先生。乃仲乾數年不歸，此二卷遂無還璧之望矣。三十年來，往來於心。去年始由海上友人覓得《荷花水鳥》卷寄來，喜出望外，不意此《醉翁吟》卷又為吾兄所得，且又慨以為贈，何幸如之！當得此卷時，弟初玩書畫，尚無藏印，惟記此卷八大閑章最多，有白文二寸大印「浪得名耳」，他處少見者，至今猶歷歷在目，望速航空郵寄，以慰饑渴！

原來此卷乃是大千的舊物，真是所謂踏破鐵鞋無覓處，得來全不費工夫了。

案：關於八大的事略，大致如下：

八大山人姓朱，名耷，他是宗室寧都王之孫，世居江西南昌。生於天啟五年（一六二五年），甲申之變，時年二十歲，他棄家遁奉新山中，薙髮為僧。不數年，豎拂稱宗師，住山二十年，從學者百餘人。臨川令胡亦堂，聞其名，延之官舍，年餘，意忽忽不自得，遂發狂疾，忽大笑，忽痛哭竟日。一夕，裂其浮屠服焚之，走還會城，獨自徜徉市肆間，常戴布帽，曳長領袍，履穿踵決，拂袖翩躚行，市中兒童隨觀譁笑，人莫識也。其姪某識之，留止其家，久之，疾良已。

山人有仙才，隱於書畫。他的書法深具晉唐風格；畫擅山水，花鳥，竹石筆情縱恣，不泥成法，而蒼勁圓晬，時有逸氣，所謂拙規矩方圓，鄙精研於彩繪者也。他於書畫題跋，語多奇致，不甚可解。題款則八大二字必聯綴，山人二字亦然，類「哭之笑之」，意蓋有在也。

又關於八大山人取名的用意有二說：一說山人同高僧，嘗持《八大覺經》，因以為號。一說則謂四方四隅，皆我為大，而無大於我也。二說未知孰是云。

談乾隆的御題和御璽

凡是喜歡玩玩字畫的人，不論他是鑑賞家也罷，收藏家也罷，古董商也罷，大多都非常看重乾隆的「御題」和「御璽」——這裡面尤以古董商為甚，每逢遇見一件字畫上面有乾隆的御題或者御璽的，他們必定「另眼」相看，而視為「奇貨」可居的。

不錯，這位「法天隆運至誠先覺體元立格敷文奮武欽明孝慈神聖純皇帝」的清高宗，他仰庇祖蔭，得天獨厚，御宇之久，福澤之厚，不特在中國四五千年的帝王隊中，莫與之京，就是比之世界各國的無論那個帝王，我們這位「十全老人」，在幾餘之暇，一天到晚，舞文弄墨，遊山玩水，他的清福，實在是足以自傲，而令人歆羨的。

所以，在後世普通一般人的心目中——尤其是那班一知半解附庸風雅之流的心目中，凡是字畫上面有乾隆御題或者乾隆御璽的，那必定是所謂「一經品題身價百倍」的寶貨了，這好像是理所當然，絕無疑義的。

可是，事實是怎樣呢？

我們翻一翻《秘殿珠林》、《石渠寶笈初編》、《續編》、《三編》，以及《西清箚記》等書所載，其中不但名蹟如林，並且有很多件的確可以稱得為「稀世之寶」的。這裡面，自然大多數有乾隆的御題或者御璽了。可是，如果讀者不察，想根據乾隆御題的臧否或者御璽的多少來判別原本的價值的話，那就要大上其當了。因為，乾隆自己本身的目力實在不很高明，他所認為好的不一定是真的，他所認為真的也不一定就是真的。反之，他所認為不好的有的倒是很好的，他所認為不真的有的倒是千真萬真的。關於這類，例子甚多，指不勝屈，現在姑舉最大的一例如下：

乾隆一生最欣賞的是元代黃公望的《富春山居圖》長卷。沈初的《西清筆記》中「紀名蹟」一節裡有一則曰：「上最賞黃子久《富春山居圖》，每展閱，即題數語，細字綴於卷中，空處幾滿。余嘗於初冬過富春，青山白雲，碧江紅樹，深秀之景，閒遠之致，延綿無盡，歡天生畫本，以供名流揮灑也。」情見乎詞，可以證之。但是，這一卷所謂「最賞」的，事實上卻是假的，另有真的一卷，後亦為乾隆所得，可是他卻斷定那一件是假的！關於此事，拙作《省齋讀畫記》（香港大公書局出版）書中有〈黃公望《富春山居圖》卷始末記〉一文（錄引吾友吳湖帆舊著），記載頗詳，最好請讀者加以參閱。茲摘錄該文末尾我的一段案語如下：

案清高宗不學無術，略識之無，而偏好舞文弄墨，自命風雅。故宮所藏書畫珍本，大多有其所謂「御題」，謬誤百出，不知所云。即如此《富春山居圖》真本，上有梁詩正書之御題曰：「世傳《富春山居圖》為黃子久畫卷之冠，昨年得其所為《山居圖》者，有董香光鑒跋，時方謂《富春圖》另為一卷，屢題寄意。後於沈德潛文中知其流落人間，庶幾一遇為快。丙寅冬，或以書畫求售，多名賢真跡，則此圖在焉。上有沈、文、王、鄒、董五跋，德潛所見者是也。因以二卷並觀，始悟舊藏即《富春山居》真跡，其題籤偶遺『富春』二字，向之疑為兩圖者，實誤。甚矣，鑒別之難也！至董跋兩卷一字不易，而此卷筆力茶弱，其為贗鼎無疑！惟畫格秀潤可喜，亦如雙鉤下真蹟一等，不妨並存，因並所售以二千金留之，俟續入《石渠寶笈》。因為辨說，識諸舊卷，而記其顛末於此；俾知余市駿雅懷，不同於侈收藏之富者，適成為葉公之好耳。乾隆御識。臣梁詩正奉勅敬書。」如此指鹿為馬，顛倒黑白，誠令讀者有啼笑皆非之感，固不僅痛此千古名跡著一污點已也。

次如最近日本京都便利堂出版的《大風堂名蹟第一集》中，有唐人《六馬圖》卷一，原本我也見過的，為清宮故物，見《石渠寶笈續編》著錄。載曰：

趙伯駒六馬圖一卷，舊戢本，縱一尺四寸四分，橫五尺二寸六分，設色，畫馬六，圉人四，兼山水樹石諸景。款：千里。鈐印一，趙氏伯駒。

圖中乾隆御題曰：

平川苜蓿豐且滋，清泉暎帶沙岡坡。戎人習馬知馬性，此處調馬實所宜。牽者憫者二皆驕，白駒黑鬣緤柳枝。昂藏翹足驪其色，一戎跨背鞍不施。紫騮回首嘶厥匹，有駬齕草意自怡。驥不稱力稱其德，況復一一皆英奇。作者寓意應有在，夏官遺法誰深知。即今大宛致汗血，骨格皆合圖中姿。亦不渥洼詗作瑞，亦不交河資興師。過立閶闔訣蕩蕩，欲起王孫走筆為。辛巳首夏，御題。

圖後大千跋曰：

此卷題為趙千里作，諦視款識二字，筆法荼弱，與伯駒他本不類，圖意亦似未盡者，疑卷幅尚長，人取後幅有款者裂而為二，復贗加此款耳。然六馬雄姿俊骨，奕奕有神，信非伯駒不辦。款雖失真，未害其為完璧也。同日再識。

此唐人筆也，敦煌壁畫可証。世傳唐畫煊赫者，無如韓幹《照夜白》及《雙驥圖》，

一有李後主題，一有道君題，皆不及此卷意態之雄且傑。迺清高宗既知千里款印俱

偽，而猶以為千里，何耶？

這真是一針見血的批評。

再談到他的「御璽」。

明代名收藏家項子京之好在書畫名跡上亂打圖章，早已為後世一般識者所詬病。可是

若以比諸乾隆的「御璽」，則似乎還不啻小巫之見大巫。乾隆一生所蓋於書畫上的印章究

竟有多少種，我們不得而知。可是僅據吾友王季遷所編的《明清畫家印鑑》書中所載，已有

一百九十五種之多，這當於還是不完全的。我記得兩年前在香港，在周游子處看見趙孟頫

《樂志論書畫合璧卷》一（不真），上面除了乾隆的御題一而再再而三外，御璽有如下述：

「乾」、「隆」、「乾隆宸翰」、「幾暇臨池」、「掬水月在手」、「比德」、「朗

潤」「乾隆御筆」、「乾隆御覽之寶」、「乾隆鑑賞」、「三希堂精鑑璽」、「宜子孫」、

「石渠寶笈」、「石渠重編」、「重華宮寶」、「古希天子」、「五福五代堂古稀天子

寶」、「壽」、「八徵耄念之寶」、「箇中自有玉壺冰」、「落紙雲烟」、「學鏡千古」、

「得象外意」、「叢雲」、「用筆在心」「妙意寫清快」、「含味經籍」、「雲霞思」、

「寓意于物」、「墨雲」、「卍有同春」、「垂露」、「研露」、「半榻琴書」、「齊物」、「心清聞妙香」、「如水如鏡」、「慎修思永」、「追琢其章」、「水月雨澂明」、「朝日煇」、「天地為師」。

這真可謂五花八門，洋洋大觀了。更無聊的是前年我在王伯元處看見董邦達的《仿唐寅山靜日長山水卷》，上面乾隆的御璽似乎還要多，據此，則乾隆所欣賞的標準和目光的程度，也就可想而知了。

所以，不管世人對於乾隆的「御題」和「御璽」怎樣的重視，鄙人則看見了這些卻就要頭痛，認為真正的名蹟上如果有這兩件東西，畢竟是白璧之瑕而十分可惜的。可是，現在居然還有些二人在本來很好的字畫上卻加了一些乾隆的假御題和假御璽，那更是莫明其妙，所謂可憐亦復可笑了。

記溥心畬先生

汲水月在澗，入山雲滿衣；
移舟不知遠，乘興無時歸。
高台釣春渚，於此惜芳菲；
余亦羲皇侶，茲焉可采薇。

——《寒玉堂詩稿》——

上面這一首詩是最近我在東京初次晤見溥心畬先生時在他那《寒玉堂詩稿》裡抄下來的。講到我國當代的名畫家，三十年來，「南張北溥」之稱，幾乎可以說是無人不知，中外咸聞的了。所謂「南張」，是指「大鬍子」張大千先生；所謂「北溥」，那就是指這位「舊王孫」溥心畬先生。

大千，我已認識多年了，並且是我生平知己之一。至於這位溥先生呢，則雖神交已久，

可是直到最近，方獲識荊。原來他這次是應南韓政府之邀，由臺灣前去講學的，事畢返臺，途經日本，經舊友的挽留，將在這裡舉行一個小小的畫展，以供彼邦愛好藝術人士的鑑賞。

我於事先曾接到我的老朋友、也是他的老朋友張目寒先生的來信，介紹一晤，所以一見面後就盡棄客套，無話不談，彼此頗有恨晚之感了。

我去訪他的時候他正在揮毫作畫，承他不棄，立刻就贈我一頁。畫的是一樹一石，一老者驢騎，踽踽徐行，雖寥寥數筆，而北宗的神韻不減。

題曰：

石林幽徑生苔蘚，愁煞瘦行長耳公。省齋屬，心畬。

我固然非常愛好他的畫，可是我更欣賞他的字，尤其是他的正楷。因此，我就再老實不客氣的求他為我寫一首常建的〈題破山寺後禪院〉詩。晉唐風格，典型具在，特以製版，藉供共賞。我為什麼特地要指定請他寫這一首詩呢？因為我生平最喜獨遊古寺，數年前郎靜山先生在香港開攝影展覽會時，我特賞其中「禪房花木深」的一張，當承靜山慨以見贈，是為我們二人訂交之始。這兩年來，我數遊西京，每於清晨獨往南禪寺去散步，默誦這一首詩，同時更想到靜山的那張傑作，真是所謂詩中有畫，畫中有詩，此情此景，好像已經到了超絕

的境界。現在，我得到了心畬的這幅字頁，拿來與靜山的那幅攝影為儷，同懸於區區的書齋

之中，儻亦可以謂之「雙絕」了吧？

心畬是前清道光帝的曾孫，他的祖父是恭親王；同光間鼎鼎大名的外交老手。恭王府

中夙富收藏，數月前我在京都曾買到了一個董其昌的字卷，寫的是杜甫〈題王宰畫山水歌〉

一首，書法襄陽，跌宕無比，上面並有「恭親王」印一個，我以示心畬，他說這確是他家的

故物。因此我們就談到現在倫敦大英博物館中的韓幹《照夜白圖》卷和大阪博物館中易元吉

《聚猿圖》卷等名跡，無一不是他往日的舊藏，深嘆桑滄的變遷，聚散之無常，不禁黯然而

神傷。

心畬雖以名畫家聞於世，可是凡是深知道他的人，大都認為他的「詩」第一，「書」第

二，「畫」還居其最末呢。所以，所謂「三絕」之稱，祇有他倒是的的確確足以當之而無愧

的。這幾年來，他蟄居臺島，閉戶謝客，生活僅賴幾個門生略貢補貼，因此清苦到了極點。

藝術家生於這個亂世是非常之不幸的，而我們這位「舊王孫」溥先生尤其是不幸中的一個最

不幸者啊！

清晨入古寺初日照高林曲逕通幽處

禪房花木深山光悅鳥性潭影空人心

萬籟此俱寂惟聞鐘磬音

省齋先生屬寫唐常建破山寺後禪院詩

歲在乙未五月

西山逸士溥儒

建時同客江戶

評《明清畫家印鑑》

《明清畫家印鑑》一書是我的朋友王季遷先生和德國孔達女士Victoria Contag合編的，民國二十九年出版，商務印書館發行，當時定價為國幣三十元一冊，現在則在紐約、東京、香港等處，有人願出五十元美金購買一冊，還是不很容易到手呢。

這一本書共六百三十一頁，目錄如下：葉遐庵序，吳湖帆序，王季銓弁言，孔達弁言，中文凡例，德文凡例，孔達印章概述，徵引書目，明清畫家目錄，宋元畫家目錄，明清收藏家目錄，姓名索引，字號索引，明清畫家印鑑，宋元畫家印鑑，明清收藏家印鑑，年表。書中刊出的印章共有六千餘方，這是編者花了三年的時間，從北平故宮博物院以及南北收藏家的名跡上借攝下來的，其苦心孤詣，固不待言，而事關宣揚我國的文化和藝術，尤其是功不可沒的。

書出以後，三十一年秋間上海《新聞報》上關於此書曾有一場論戰，參加者有蘇春帆、王季銓、徐邦達、吳湖帆四氏，相當熱鬧。事實的經過是如此的：最初是《新聞報》上刊登

了蘇春帆致王季銓書一件，指摘書中的錯誤，大概如下：

（一）第五七九頁上文宗咸豐諸印實際上應該是宣宗道光。

（二）第九七頁上高宗乾隆皇六子質莊親王永瑢，又號西園主人，係於乾隆五十五年逝世，書中「時代」項下註「乾隆——嘉慶間」一句，「嘉慶間」三字應刪去。

（三）第七頁上聖祖康熙皇二十一子慎靖郡王允禧，係生於康熙五十年辛卯正月，卒於乾隆二十三年戊寅五月，書時代中「」項下註「雍正——乾隆間」之「雍正」二字應改為「康熙」。

（四）第四十頁上王原祁「字號」項下註有「司農」二字，實係錯誤。因世人稱麓臺為司農者，猶稱其祖烟客之為「奉常」也。烟客於明崇禎時，任太常寺卿，故稱曰奉常。麓臺於康熙時官至戶部左侍郎，故稱曰司農也。（戶部尚書則曰大司農，或大農）。

（五）第八一頁上王鑑「字號」項下註有「廉州」二字，亦屬錯誤。蓋圓照曾任廣東廉州知府，故世人以廉州稱之也。

以上五點，蘇氏所見是大致正確的。可是此外他又提出了第一一六頁上吳大澂「字號」項內的「鄭龕」一個字號，指為臆說，並斷定是潘祖蔭的齋名；又第四六○頁上鄭燮的印章中有「谷口」一方，他指為係鄭簠的印章；這兩點就引起了王氏徐氏吳氏的反駁，雙方都引

經據典，廣証博引，倒是相當精采的。

這裡面，我覺得第一次王氏函復蘇氏的詞句最為謙虛而切實，大致謂：「案此書係與德孔達女士合編，中經戰事，原稿間有散亂，嗣後匆促付梓，未及重加校訂，遺漏舛誤之處，自知實不止如大函所示也。如第十五至十六頁中，漏列明沈、文、唐、仇四家及清「四王」、吳、惲六家等是，印鑑中重出漏缺者更多；承示各點，自當於再版時詳審訂正，以副雅教。……」云云，這是編者十分坦白而足令讀者非常欽佩的。

至以鄙人的所見來說，則如第一○七頁上明末四僧之一朱耷（八大山人）的印章中，其第「二一」一方，書中註為「黃竹亭」，實在應該是「黃竹園」。又第「一六」一方，書中註為「驢屋室」，實在應該是「驢屋人屋」。又如第四二六頁上道濟（石濤，明末四僧之二）的印章中，其第「二○」一方，書中註為「○生世孫阿長」，實在應該是「贊之十世孫阿長」。又如第一五五頁上揚州八怪之一李鱓（復堂）的印章中，其第「一三」一方，書中註為「憐道人」，實在應該是「懊道人」，因為李鱓別號「懊道人」，並無「憐道人」的稱呼也。

以上所舉，在我看來，都是小疵，無關宏旨的。比較的缺點，倒是編者「凡例」中「乙」項「印章」目中第三條的自述：「沈石田文徵明陳白陽輩，印章中大同小異者頗夥，編者疑有魚目其間，一時無從識別，姑並存之，以待異日考證。」因為現在這一本書幾已成

為一般低級的研究中國書畫者——尤其是外國人——鑒別真偽的不二法門，於是刻舟求劍之徒，對於沈石田、文徵明、陳白陽輩書畫的鑒別，大有徘徊徬徨、莫知所從的苦悶。講一句「刻薄」話，沒有這本書倒也罷了，有了這本書呢，反而使得他們越弄越糊塗了！

關於我國書畫一方面的書籍和著錄，雖自古以來，不乏佳作，可是要挑一本比較有系統的書，實在難得。尤其是歐美人士，他們頗多崇拜、欣賞、而有志研究我國的書畫的，可是都有不知如何問津之憾。平心而論，季遷這本《明清畫家印鑑》是一個偉大的創作，其有功藝林，誠非淺鮮。聽說他現在紐約正著手再版校正的工作，並且還廣搜宋元畫家的印鑑，預備加進去，我們謹拭目以觀其大成。

畫家的別號和閑章

三年以前，我曾以兩個不同的筆名，寫了一篇〈畫家的別號〉和一篇〈畫家的閑章〉。現在，我將這兩篇的內容略加修改而併成為一篇——因為這兩篇事實上是有聯帶關係的——這樣，我想在文字方面或者可以比較完整和充實一點；而同時，在讀者方面呢，也或者可以多少增加一點興趣吧。

十餘年前，鄭秉珊先生曾寫了一篇〈記金冬心〉，裡面有一節說道：「金冬心的別號很多，丙申病痁江上，寒宵懷人，不寐達旦，遂取崔國輔『寂寥抱冬心』之語以自號，這便是『冬心』兩字的意義。後來他寫竹號『稽留山民』，畫梅號『昔耶居士』，寫佛又號『心出家盒粥飯僧』。他家居錢塘江上，所以又號『曲江外史』。他又有硯癖，見佳石不惜重賞，積有一百二方，因自號『百二硯田富翁』，屬蔣山堂刻印為記，丁龍泓又為鐫『壽道士』印。」以上所述，一點也不錯。

從來我國的文人墨客，除了名字以外，大多好取別號，普通一個人取三四個別號的是極

書畫隨筆

076

平常的事。此風以元明清三季為最盛，祝枝山曾說「近世士大夫名實稱者固多矣，其它蓋惟

農夫不然？自余閭市村曲細夫未嘗無別號」云云，可以概見。

所謂文人墨客之中，尤以畫家的別號為更多，一個人有七八個別號的，好像

是天經地義，甚至有十幾個別號或者二三十個別號的也絕不足奇。現在，姑就區區約略所知

具有十個別號以上的畫家，隨便舉引十二位於下：

倪瓚

這裡我第一位所舉的是敝同鄉無錫倪雲林先生。雲林是倪瓚的別號，他字元鎮，元大德

辛丑年生，明洪武甲寅年卒，壽七十四歲，生前曾一度改姓換名曰奚元朗，又曰元映。他的

別號有：雲林子、雲林散人、荊蠻民、淨名居士、淨因庵主、曲全叟、幻霞生、嬾道人、滄

浪漫士、蕭閑仙卿、朱陽館主、如幻居士等。

項元汴

第二位是名藏家兼書畫家項墨林先生。墨林是項元汴的別號，他字子京，浙江嘉興人，

明嘉靖乙酉年生，萬曆庚寅年卒，壽六十六歲。他的別號有：蘧廬、墨林子、墨林居士、墨林嬾叟、墨林外史、香嚴居士、鴛鴦湖長、墨林山人、退密齋主、天籟閣主等。

姚綬

姚綬，字公綬，浙江嘉善人，明永樂癸卯年生，弘治乙卯年卒，壽七十三歲。他的別號有：雲東、穀庵、穀庵子、丹邱子、丹丘先生、古柱史、古柱下史、上清仙史、天田老農、蘭臺逸史、雲林逸史、紫霞碧月翁等。

項聖謨

項聖謨是項元汴的孫子，字孔彰，明萬曆丁酉年生，清順治戊戌年卒，壽六十二歲。他的別號有：易庵、子毗、胥山樵、兔烏叟、松濤散仙、蓮塘居士、存存居士、大酉山人、烟波釣徒、烟雨樓邊釣鰲客等。

傅山

傅山是名書家而兼畫家，字青主，又字青竹，一字公之，山西陽曲人，明萬曆壬寅年生，清康熙癸亥年卒，壽八十二歲。他的別號多極，有：嗇廬、六持、真山、僑黃山、傅僑山、傅道人傅、觀花道士、傅道子、觀化翁、觀花翁、老糵禪、石老人、石道人、丹崖子、丹崖翁、僑黃真人、僑黃之人、僑黃老人、濁堂老人、青羊庵主、朱衣道人、龍池道人、五峯道人、大笑下士、不夜庵老人、龍池聞道下士、西北之西北老人等。

王鐸

王鐸也是名書家而兼畫家，字覺斯，河南孟津人，明萬曆壬辰年生，清順治壬辰年卒，壽六十一歲。他的別號有：癡庵、十樵、嵩樵、東皋長、二室山人、癡僊道人、雪山道人、雷塘漁隱、蘭臺外史、煙潭漁叟、雲巖漫士等。

道濟

道濟，字石濤，楚藩之後人，卒年不詳。他的別號有：清湘、原濟、苦瓜、鈍根、大滌子、瞎尊者、支下人、小乘客、膏盲子、箬笠翁、靖江後人、清湘老人、清湘陳人、清湘遺人、零丁老人、苦瓜和尚、清湘石道人等。

方以智

方以智，字昌公，安徽桐城人。崇禎庚辰進士。僧名弘智。別號有：密之、鹿起、智可、大可、無可、墨歷、無道人、無可道人、浮山愚者、藥地和尚等。

惲恪

惲恪，後來名壽平，江蘇武進人，明崇禎癸酉年生，清康熙庚午年卒，壽五十八歲。他的別號有：南田、正叔、東園客、東園生、草衣生、菖芰生、巢楓客、抱甕客、南田草衣、

南田小隱、南田老人、東野道人、東園外史、雲溪外史、白雲外史、南國餘民、雪衣居士、東園草衣、鑑湖漁隱、南田抱甕客、東園草衣生等。

高鳳翰

高鳳翰是名刻家，書家兼畫家，字南阜，山東膠州人，清康熙癸亥年生，乾隆癸亥年卒，壽六十一歲。他的別號有：南村、介亭、半亭、老阜、雲阜、病痺、尚左生、東海生、舊酒徒、竹林叟、後尚左生、南阜山人、南阜老人、歸雲老人、石頑老子、松嬾道人、松嬾老人、檗琴老人、天祿外史、丁巳殘人等。

金農

金農，字壽門，浙江杭縣人，清康熙丁卯年生，乾隆甲申年卒，壽七十八歲。他的別號有：冬心、吉金、老丁、古泉、竹泉、壽道士、恥春翁、稽留山民、曲江外史、昔耶居士、蓮身居士、龍梭仙客、仙壇掃花人、金二十六郎、百二硯田富翁、金牛湖上詩老、心出家盦、粥飯僧、蘇伐吉蘇伐羅等。

陳鴻壽

陳鴻壽也是名書家而兼畫家，字子恭，浙江錢塘人，清乾隆戊子年生，道光壬午年卒，壽五十五歲。他的別號有：曼生、翼盦、老曼、曼公、曼龔、恭壽、胥谿漁隱、種榆道人、夾谷亭長等。

畫家之好蓋閑章，一如他們之好用別號，少自一個起，多至數十個，光怪陸離，不可究詰。最普通的是用室名：如趙子固的「彝齋」，趙子昂的「松雪齋」，倪雲林的「清閟閣」，吳仲圭的「梅花盦」，柯丹邱的「緼真齋」，趙善長的「晚翠軒」，沈石田的「有竹莊」，文徵明的「悟言室」、「玉蘭堂」、「停雲館」和「玉磬山房」，文休承的「蕭閒齋」，唐伯虎的「夢墨亭」和「桃花庵」，孫雪居的「暎雪齋」和「東郭草堂」，姚公綬的「紫霞碧月山堂」，莫雲卿的「石秀齋」，李竹嬾的「六硯齋」、「紫桃軒」和「味水軒」，王履吉的「韡韡齋」，董香光的「玄賞齋」，王覺斯的「嶸嶸雲房」，陳眉公的「婉變草堂」，吳梅村的「鹿樵溪舍」，金孝章的「春草閒房」，項子京的「天籟閣」，石濤的「大滌堂」，查二瞻的「待雁樓」，冒辟疆的「水繪園」，王烟客的「西廬」，王圓照的「驢屋人屋」，八大的「墨井草堂」，王麓臺的「染香庵」，壬石谷的「來青閣」，吳漁山的「墨井草堂」，王麓臺的

「掃花庵」，龔半千的「香草堂」，惲南田的「甌香館」，華新羅的「解弢館」，陳曼生的「桑連理館」，鄭板橋的「橄欖軒」，吳清卿的「愙齋」，吳昌碩的「缶廬」，張大千的「大風堂」，吳湖帆的「梅景書屋」等都是。

其次是表明身世的：如石濤的「靖江後人」和「贊之十世孫阿長」，項孔彰的「天籟閣中文孫」，王勤中的「文愙公六世孫」，王麓臺的「西廬後人」，王二痴的「耕煙曾孫」，鄭板橋的「所南翁後」，溥心畬的「舊王孫」等是。

再其次是借用成語拿來描寫自己的：如文徵明用離騷「惟庚寅吾以降」句刻一章，原來他是成化六年庚寅生的。他的次子文休承，名「嘉」，也用離騷「肇錫余以嘉名」句刻一章，真可謂天衣無縫，後先輝映，又可謂有其父必有其子了。

此外有好自誇的：如唐伯虎的「江南第一風流才子」，王石谷的「上下千年」，吳平齋的「二百蘭亭齋」，程序伯的「吾印一畫二酒三詩四書五詞六」，齊白石的「三百石印富翁」之類是。又有自謙的：如陳眉公的「一腐儒」，石濤的「頭白依然不識字」，湯雨生的「學書不成」，鄭板橋的「青藤門下牛馬走」之類是。又有自諷的：如祝枝山的「枝指生」，鄭板橋的「康熙秀才雍正舉人乾隆進士」之類是。又有自傷的：如石濤的「苦瓜老人」和「零丁老人」，高西園的「老而瘸」和「丁巳殘人」，鄭板橋的「七品官耳」和「俗吏」之類是。更妙的是張浦山的「老子自食其力」，則大有劍拔弩

張的神氣，未免有點煞風景了。

至於集妙句以增加畫趣的，更屬數見不鮮，此類印章，用於山水畫上尤多，如姚公綬的「休於山美可茹釣於水鮮可食」，項孔彰的「煙波一釣徒」，石濤的「搜盡奇峯打草稿」，梅瞿山的「蓮花峯頂三生夢」和「直上雲門一放歌」，李世倬的「赤壁煙雲雪堂風月」，高鳳岡的「空山無人水落花開」，黃尊古的「萬山千水獨往來」，王石谷的「山水清暉」和「矓樵雅趣」，惲南田的「一片江南」，瑤華道人的「月明秋水外雪集古梅邊」和「身在絲竹翠柏黃花紅藥之間」，張大千的「無限離情無窮江水無邊山色」，吳湖帆的「湖山如畫」之類，皆是。

復有專書幾個人的名字以特志景仰的，如王石谷的「意在丹邱黃鶴白石青藤之間」，戴醇士的「與江南徐河陽郭同名」，黃毅原的「子久思翁是我師」，張大千的收藏章「大風堂漸江髡殘雪個苦瓜墨緣」等是。（案：丹邱、黃鶴、白石、青藤，乃柯九思、王蒙、沈周、徐渭四氏之別號。戴醇士名熙，所謂江南徐乃徐熙，河陽郭乃郭熙，至漸江、髡殘、雪個、苦瓜，即弘仁、石谿、八大、石濤，亦即所謂明末四僧者是也。）

以上所舉的各種印章，大概都各自有其出典及其特殊的意義，決不是隨隨便便刻的，不過一般人往往不知其底蘊，不容易明瞭它的用意罷了。舉兩個近例來說：如吳湖帆有一方閑章曰「富春一角人家」，一般人或者以為他家住在富春山下，殊不知他因獲得黃子久《富春

山居圖》真跡的一段爐餘本，得意之極，遂刻此印的。又如張大千最近這幾年來的作品上常常蓋有「昵宴樓」和「昵燕樓」兩方閑章，一般人或者還以為他是一個著名的饕餮之徒，尤其是好吃燕窩哩！殊不知非也、非也，原來他是紀念他的寶藏顧閎中所畫的韓熙載夜宴圖的。

再如唐伯虎在他的作品上常常好蓋「六如居士」一方印章，據說所謂六如，是取佛經如幻、如夢、如泡、如影、如露、如電之意；但據《堅瓠集》說，則是取「蘇門六嘯」如深溪之虎、如大海之龍、如高柳之蟬、如巫峽之猿、如華丘之鶴、如瀟湘之雁的意思。鄙意這二說都有可能。究竟孰是孰非，那恐怕祇有六如居士自己知道了。

記明末四畫僧

一九五三年十一月二十日，我應香港中英學會之請，演講「明末四畫僧」。出乎意外的，那天來聽講的，歐美人竟居多數，這可見「四高僧」的大名，不但在中國，就是在外國，也是很響亮的了。

四僧的傳略，大致如下：

石濤

生於崇禎三年（一六三〇年），他是明朝藩王靖江王第十世後裔，靖江王的曾祖就是明太祖朱元璋的伯兄。靖江王的藩邸是在廣西桂林。他的原名叫若極——就是朱若極。到崇禎十七年（一六四四年）李自成陷北京，崇禎帝自縊死，滿人入京，國號清，時石濤年十五歲，聞國亡，乃薙髮為僧，更名元濟。字石濤，別號甚多，如清湘，苦瓜，大滌子，小乘

客，膏盲子，瞎尊者等等。按陳定九瞎尊者傳：「或問曰：師雙目炯炯，何自稱瞎？答曰：吾目自異，遇阿堵則盲然，不若世人了了，非瞎而何？」其諷世之深刻，由此可見。

石濤十四歲時就開始作畫，先畫蘭花。二十歲後遍遊國內名山大川，如廬山黃山等，於是就畫山水了。晚年卜居揚州，卒年不詳。

八大

也姓朱，名耷，他是宗室寧都王之孫，世居江西南昌，生於天啟五年（一六二五年），甲申之變，時年二十歲。他的父親，亦工書畫，然生而喑啞，口不能言。甲申國亡，父隨卒，山人承志，亦學父喑啞。旋棄家遁奉新山中，薙髮為僧。不數年，豎拂稱宗師，住山二十年，從學者數百人。臨川令胡亦堂，聞其名，延之官舍。年餘，意忽忽不自得，遂發狂疾，忽大笑，忽痛哭竟日。一夕，裂其浮屠服焚之，走還會城，獨自徜徉間，常戴布肆市帽，曳長領袍，履穿踵決，拂袖翩躚行，市中兒童隨觀譁笑，人莫識也。其姪識之，留止其家，久之，疾良已。

八大山人的意思是：「四方四隅，皆我為大，而無大於我也」。又山人書畫題款，八大二字必聯綴，山人二字亦然，類「哭之笑之」，意蓋有在也。

山人卒年亦不詳，約八十歲左右云。

石溪

俗姓劉，法名髡殘，號石溪，別號介邱，白禿，殘道人，莧壤道人等。湖南常德人。幼有夙慧，人強之婚，不從。失父母後，即往投龍山三家庵剃度，時年四十。後赴南京為牛首寺堂頭。其山居也，閉關掩竇，一鐺一几，僂仰寂然。時出祖堂，與眾僧共處，而終日不語。獨喜吟嘯詩歌，多寄興亡之感者。自少善病，一受寒濕，身臂時痛。至老，飲啖不如人，飯粒入口，寥寥可數。當疾革，語大眾云：「死後焚吾骨為灰，投之江流！」眾有疑色，更大叫曰：「不用吾命者，吾死而不與之交！」眾始從之。其歿後十餘年，有一瞽僧至燕子磯，募工升絕壁，刻石曰：「石溪禪師沈骨處」。

漸江

俗姓江，名韜，安徽歙縣人。法名弘仁，字漸江，別號漸江僧，漸江學人等。明末諸生，少孤貧，常以鉛槧養母。一日負米行三十里，適母死而不逮期，慟哭欲自沉練江死，不

果。不婚不宦，旋就報親寺剃度，一年之內，必數遊黃山。生卒年不詳。

在明末清初的時候，畫僧本不止上述此數，為什麼後來世人祇知道上述四位呢？為什

麼他們的大名不僅為國人所皆知，並且他們的作品極為日本人士所賞——尤其是石濤與八大

兩位——甚至現在歐美各國的鑑賞家們也都以獲得他們的寸紙尺縑甚至斷片零簡為無上至寶

呢？這當然由於他們的藝術的確是不同凡俗，決非是普通一般所謂畫工匠所可比擬的吧了。

因為中國的繪畫——尤其是山水畫，在宋元時代，已到了登峯造極的境界，後來明清兩

代的畫家，大多祇能以臨摹前人為能事，絕少有能脫盡窠臼而自成一家的。有之則自石濤八

大始！

四大畫僧的畫藝其基礎當然亦是從規摹古人而來，可是他們的長處則在於各有其「風

格」與「特點」。如：石濤用筆縱橫，以「奔放」勝。八大用筆簡練，以「神韻」勝。石濤用筆

沉著，以「謹嚴」勝。漸江用筆空靈，以「俊逸」勝。尤其是石濤與八大，前者的山水與人

物，後者的花鳥與樹石，都是不泥成法，天才獨運，在中國的繪畫史上，可以稱得是藝術革

命的二大先進的。

不但此也，因為他們四人都是明末的遺民，痛祖國的淪亡，哀異族的割宰，文弱書生，

無力反抗，不得已祇能將他們心頭的悲哀與抑鬱，借筆端發洩出來，雖書法不一，而異曲同

工。所以，他們的作品，的確自有其特殊的價值，決不是隨隨便便可以拿來與普通一般畫家

的作品作等量之齊觀的。

可是——常常有人問我——他們四位之中，究竟以哪一位最為傑出呢？這就很難回答了。因為，他們藝術的造詣都已很高，可以說是各有千秋，難分軒輊的。至以不佞個人來說，則石濤的「意境」和八大的「筆法」，簡直可以謂之「雙絕」。我尤其欣賞八大的字，鄙意無疑的應該列為四人之冠。寒齋舊藏八大所寫的醉翁吟行楷一卷（去年曾經日本京都便利堂影印），和新得喜雨亭記小楷扇面一頁，都是罕見的精品。

四僧的作品，搜集最富而又鑑賞最精的，當推大風堂主人張大千氏為第一。其次，則日本的住友寬一氏，亦頗可觀。就不佞生平所見的四僧的最精品，約略有如下述：

石濤

秋林人醉圖軸，遊張公洞圖卷（上張大千藏，見《大風堂名跡》第二集）。盧山觀瀑圖軸，黃山八勝冊（上住友寬一藏）。東坡詩意冊（大阪博物館藏）。山水人物詩冊（香港黃子靜藏，見《聽驪樓書畫記》著錄）。

八大

為退翁畫山水花鳥冊（住友寬一藏，見《過雲樓書畫記》著錄）。荷花雙鳧軸，荷塘戲禽圖卷，書畫合壁冊（張大千藏，見《大風堂名跡》第三集）。

石溪

為石隱大師畫達摩面壁圖卷（有程青溪龔半千等跋，見《過雲樓書畫記》著錄，住友寬一藏）。黃山道中圖軸（張大千藏，見《大風堂名跡》第一集）。

漸江

黃山蟠龍松軸（張大千藏，見《大風堂名跡》第一集）。水墨山水卷（引首湯燕生所書者，住友寬一藏）。

此外，所看見的當然還有不少，不過都是些真而不精的凡品而已，這裡大可不必贅述了。

記大風堂主人

八大到今真不死

半千而後又何人

以上兩句是有「聯聖」之稱的方地山送給張大千的。

提起張大千這三個字，不但中國藝術圈子裡的人無一不知，就是日本、印度、以及歐美各國的藝術界和博物館中人也是幾乎無一不知的，真是可謂名滿天下了。

大風堂主人是大千的別號。他名爰，字季爰，今年五十七歲，四川內江人。至於大千這兩個字，其來歷頗趣。他於二十歲時，忽然心血來潮，看破世情，偷偷的跑到江蘇松江的禪定寺去出家。他之所以到禪定寺去，是有緣故的，因為那裡的師父逸琳和尚也是四川人，並且也是一位詩書畫名家。「大千」二字，原來是師父給徒弟所題的法名。

大千做和尚整整一百天，他的作風好像魯智深，既「不守清規」，又常常要吃葷，使

得那位師父，非常頭痛。他「還俗」的經過更趣。那時他正在杭州西湖「化緣」，有一天從湖濱旗下乘渡船赴岳墳，渡資是銅圓四枚，不料他袋裡只有銅圓三枚，舟夫聲勢洶洶的非要他付四枚不可，並且拉住了他的衣服不放。他一時情急，就揮以老拳。於是觀眾大譁，說出家人怎能打人。他聽了此語大怒，就把衣服一脫，揮拳說道：「你老子不做出家人了！興不興？」觀眾驚避，一哄而散，於是他就還了俗。

他自小從他的太夫人學畫花鳥。後來到了上海，拜會農髯（熙）、李梅庵（瑞清、別號清道人）二先生為師，學習書法。二十五歲後，他遍遊國內名山大川，遂以宇宙造化為師，開始寫山水。三十歲後，專學宋元。四十二歲後，在敦煌石窟中、臨摹六朝唐代的人物，接受了中國古代繪畫之遺產，奠定了後此藝術復興的基礎。因之徐悲鴻譽之為「三百年來第一人」，葉遐庵稱之謂「趙子昂後第一人」（那就是五百年來第一人）。

一般人談起大千，往往就要和明末四僧相聯，尤其是一些所謂「畫評家」，動輒謂大千畫宗「二石」（即石濤石溪），這殊非之論。但是為什麼一般人有這種牢不可破的成見和印象呢？這個原因，講出來也非常有趣的。

原來大千的老師曾農髯與李梅庵兩位先生都是特別喜歡明末四僧的作品的，大千隨侍左右，自然也不免稍受影響了。（何況他自己也曾做了一百天的和尚呢！）有一次，名書家沈寐叟（曾植）以一頁石溪的橫幅山水送給曾農髯，曾氏大為欣賞，很想覓一幅同樣尺寸的

石濤山水為配，以便裱成一個手卷。李筠庵（梅庵弟）知其事，謂黃賓虹（最近去世之名畫家）藏有一頁石濤山水，尺寸適合。曾氏大喜，遂函黃懇讓。不意賓虹竟視為奇貨，堅不應允。那時恰巧大千藏有石濤山水長卷一件，因手頭適有糊壁的廣東舊沙紙一方，遂照摹其中一段，並倣石濤的書法題句曰：「自云荊關一隻眼」；同時，又用他自己所用的兩方圖章，一個「張」字的截去「弓」字旁成一「長」字，一個「阿爰」二字的截去「爰」字留一「阿」字，湊攏來就成了「阿長」二字（石濤有一印曰阿長），天衣無縫的蓋了上去。畫成，以請正於其師，頗獲稱許。翌日，賓虹以事往訪農髯，在案頭適見此畫，大為讚賞，請求以他所藏的那件石濤山水尺頁相易。當時農髯因不便告以實情，不肯答應。可是賓虹一再堅求，幾乎要傷感情。結果農髯衹好勉允所請，於是皆大歡喜了——事後大千得知其事，即往拜訪賓虹，詢其何以特賞是幅。賓虹老氣橫秋的即向大千大發議論曰：

「石濤之畫，可分三個時期：少年規摹古人，失之刻劃；中年爐火純青，自成宗派；晚年獷野狂放，遂開揚州八怪之先。這一幅石濤畫乃其中年時代爐火純青之作，非識者不能辨也！」

從此以後，大千的膽子大了。他在北京時，就專以倣造石濤、石溪、八大三人的作品為生（直到後來他自己的作品比這三位的真蹟還要名貴為止），一時琉璃廠的買主雲集，應接不暇。那時，最大的買主是天津羅振玉氏（名金石家），他買去送給日本朋友，大受歡迎，

所以後來日本方面所有珂羅版所出版的石濤八大「精品」，裡面就有很多是大千當年的「手筆。」

不但此也，就是上述的大千那幅摹做石濤山水的「處女作」，後來也曾刊於商務印書館所出版的《名人書畫集》第二十八期。由此可見並不是黃賓虹的眼光不準，實在是大千的作品太過神妙，在那時候已頡頏石濤，足以亂真而有餘了。

抗戰之初，他身陷北京，直到第二年五月，才「割鬚棄袍」的溜到上海；先匿居於李秋君的家裡，後來再偷乘法國船到香港。旋轉赴梧州，由李任潮招待，先暢遊桂林，再同遊陽朔，一直送他到柳州，然後他才由貴陽回到四川去。

回到了家裡以後，他起先朝夕暢覽青城峨嵋之勝。一九四一年在重慶中蘇文化協會舉行了一個「大千近作展覽會」，那時，他所畫的山水已脫盡了二石的面目而一以董巨為宗，大氣磅礡，開始給觀眾以一個新的印象。後來埋首於敦煌，一九四四年一月由四川美術協會主辦的「張大千臨摹敦煌壁畫展覽會」在成都舉行，其作品的雄渾、更使得錦城為之騷動。當時，除了各報為之發行特刊外，並由龐薰琹、陳寅恪等二十多位學人和藝術界人士為之特編《張大千臨摹敦煌壁畫展覽特集》一冊。他自己也印了一冊《大風堂臨摹敦煌壁畫集》。同年五月，展覽會全部出品運往重慶，由教育部主辦，在中央圖書館舉行，中外觀眾，人山人海，那種盛況，可以說打破了過去國內所有畫展的紀錄。

勝利之後，一九四六年冬和一九四七年春，他在上海中國畫苑開了兩次畫展，觀眾對於

他的受了敦煌影響的新風格大為驚嘆，結果全部作品，被搶購一空！

一九五〇年，他接受了全印美術會的邀請，於一月十六七兩日在新德里舉行畫展，獲得了國際上無上的榮譽。事後，他復遍遊佛教勝地，如普提伽耶、鹿野苑、王舍城、靈鷲山、那爛陀、愛樂那、阿堅塔等名蹟，並在大吉嶺避暑。

一九五二年，他離開香港舉家遷到南美去，先在阿根廷住了一個時期，因受人騙，損失不少。去年遂又遷到了巴西。最近他在那裡已買了一所小小的農場，看來他似乎要終老於海外了。

可是，大千是一個最喜歡朋友、而不甘寂寞的人，所以，這兩三年來，他的家雖遠在南美，他個人卻仍常常東來的。尤其是日本，那裡的山水文物，他是最欣賞的。就在最近的過去，還和我同在日光看紅葉、湯元洗溫泉哩。

大千的可述不僅在他的畫藝而已；其他可述的，還有很多很多。舉例來說，大風堂收藏之富，鑒別之精，固早已名聞中外。最近日本京都便利堂出版的《大風堂名蹟第一集》，卷首大千自序中有云：

法書名繪，看紛綸其滿前；秦鏡溫犀，乃照燭之無隱。一觸紙墨，便別宋明，間撫籤瞻，即區真贋。意之所向，因以目隨；神之所驅，寧以跡論？斯蓋料簡之極詣，非撫誕

誇之讏言。世嘗目吾畫為五百年來所無，抑知吾之精鑒，足使墨林推誠，棠村卻步，

儀周斂手，虛齋降心；五百年間，又寧有第二人哉？

有人批評他這幾句話未免有點「自誇」。不錯。可是在今日除了大千，還有誰敢這樣的

「自誇」呢？

其次，他的儀表與風趣，尤其是他的美髯與唐裝，也是另具一格的。講到他的鬍子，他

生平在這方面的笑話最多。姑舉一例於下：

一九三三年（甲戌）他在北京，有一天趙惠民（現在貴州之民主人士）請他在中南海

豐澤園吃飯，陪座者有名畫家溥心畬（現在臺灣）、陳半丁、于非闇（現在北京），刻印家

壽石工（已故），以其他十餘人，酒酣耳熱之餘，壽石工想開大千的頑笑，發起各人說一

則關於鬍子的故事，以助清興。於是各人就上下古今的胡扯一陣，把留鬍子的譏諷得謔而又

虐。大千聽著，態度安詳的說讓他也來講一個關於鬍子的故事。故事如下：

從前讀《三國演義》，看到關興、張苞隨劉玄德與師伐吳，替乃父關雲長、張翼德復

仇的一節故事。關興和張苞因復仇心切，爭做先鋒，劉玄德左右為難，無法決定，乃

說你們試各說你父親生前的戰功，哪個多的就當先鋒。張苞年長於關興，因先說道：

我父親當年喝斷當陽橋，夜戰馬超，義釋嚴顏，歷歷如數家珍。關興口吃，氣得說不出話來，良久才大聲疾呼道：我的父親鬚長數尺，人多稱他髯公，所以先鋒一席，應由我任。這時關雲長的英靈正在雲端，聽著氣得鳳眼圓睜，大聲罵道：你這不肖的小子，你父在日，過五關，斬六將，殺顏良，誅文醜，以及水淹七軍，單刀赴會，威鎮華夏，這些都是千秋功業，萬古不朽，你全不記得，為什麼單單只說你老子這一口髯子！

說罷舉座鬨然，人人都佩服大千的急智與諧趣。

他的嗜好極多，第一當然是字畫了。往往凡是聽到某處某人有一件名跡的話，他雖不想巧取豪奪，但總是不惜千方百計的以求一睹為快的。從前遜清末代皇帝溥儀被逐出國都，寓在天津的時候，他生活困難，以出賣字畫度日。可是，亦許是為了面子的關係吧，他不願賣給中國人，祇肯賣給日本人。大千聞訊，求計於曾任兩廣水師提督的李準（直繩），李氏教他喬裝日本人，跟一個真正的日本人名和田昇一的同往張園（溥儀的住所），可是嚴囑他不可開口，以免露出馬腳。那天溥儀拿出來三個手卷給這兩個日本人看，頭兩個卷子看完了大千一聲不響，第三個手卷是趙子昂夫人管仲姬的「碧琅玕館圖」，後面有姚廣孝戚繼光諸人的題跋，溥儀加以說明曰：「這個姚廣孝的題跋是難得的」。不料大千聽後再也忍不住了，情不自禁的說道：「姚廣孝的題跋並沒有什麼稀奇，倒是戚繼光的題跋，才難得呢。」當時

書畫隨筆

098

溥儀大吃一驚，回顧李準曰：「這位先生說得好一口中國話啊！」

復次，他既好庭園花木之勝，又喜飛禽走獸之屬。他的老家成都南場，園中遍植南方的奇花異木，廣畜各地的禽鳥犬馬。在蘇州時他住網師園，在北京時他住頤和園，都是名聞全國的所在。現在住在巴西摩詰城，他去年在日本買了兩棵牡丹樹，今年又在暹羅買了四隻長臂猿，由飛機載去，運費數千多元，毫不在乎。

他又好吃，尤其是魚翅，他自己有一手烹調的絕技，所以，凡是在他家裡做過廚子的，沒有一個不是大名鼎鼎的。

他慷慨尚義，好濟人急，千金一擲，毫無吝色；尤其是對於窮苦的朋友，總是有求必應的，因此不管進賬多少，老是入不敷出。這一點最和區區相同，所以我們意氣相投，就成了好友。他常和我說：「我們兩人，情比管鮑。」可是，不幸的是，我始終是管仲，他卻始終是鮑叔呢。

因為他的畫名太大了，所以，不僅他的遒勁的書法為其所掩，並且連他典麗的詩文也沒沒無聞了。這次我由日本回到香港，有好幾個人問我：「《大風堂名跡》第一集內大千的自序，寫得真好，是不是老兄代筆？」我聽了只有誠惶誠恐地否認。說句老實話，我怎會寫得出那樣漂亮的文章？其實，大千不但能文，且尤能融會六朝，自成風格。茲抄錄其〈張大千臨撫燉煌壁畫第一集自序〉一文，以見一斑：

辛巳之夏，薄遊西陲，止於敦煌；石室壁畫，犁然蕩心！故三載以還，再出嘉峪，日夕相對，慨焉興懷，不能自已。舊傳當符秦建元二年，有沙門樂僔杖錫林，野行至此山，見有金光，狀若千佛，因營窟一龕。其後自元魏以迄於元，代有所營；今所存者，凡三百有九窟，綿互約二三里，所謂樂傳窟者，今不復可考矣。石室唐時名漢高窟，今稱千佛洞，出敦煌縣城南四十里，黃沙曠野，不見莖草，到此則白楊千樹，流水繞林，誠千百年來之靈巖靜域也。大千流連繪事，傾慕平生，古人之蹟，其播於人間者，嘗窺見其什九；求所謂五朝隋唐之蹟，乃類於尋夢。石室壁畫，簡籍所不備，往哲所未聞；丹青千壁，遐光不曜，盛衰之理，吁其極矣！今石室所存，上自元魏，下迄西夏，代有繼作，實先蹟之奧府，繪事之神臬。原其飆流：元魏之作，冷以野，山林之氣勝；隋繼其風，溫以樸，寧靜之致遠；唐人丕煥其文，濃耨敦厚，清新俊逸，並擅其妙；斯丹青之鳴鳳，鴻裁之逸驥焉。五代宋初，驍步晚唐，跡頗蕪下，亦世事之多變，人才之有窮也。西夏之作，頗出新意，而刻畫板滯，並在下位矣。安西萬佛峽，唐時榆林窟，並屬敦煌郡，今在安西城南一百八十里，舊傳謂建始於北涼，所造窟亦長一二里，大半崩毀，今所存者，惟二十餘窟，稽諸壁畫，僅留初唐之蹟耳。大千志於斯者，幾及三載；學道暮年，靜言自悼；聊以求三年之艾，敢論起八代

綜大千的生平，以馮若飛送給他的「富可敵國貧無立錐」八個字最為確切。所謂富可敵國，當然是指他的收藏而言了。無論何人看了他最近在日本出版的《大風堂名跡》第一集、第二集、第三集，對其收藏之富且精，沒有一個不為之驚嘆的吧。其實，據我所知，除了上述已經印出來的三集之外，還有許多名跡，尚不在內。例如董源的溪岸圖，燕文貴的《溪風圖》，王詵的《西塞漁社圖》，宋徽宗的《竹禽圖》，部是歷見著錄而名聞古今的。還有一本《宋元大集冊》，他深自珍秘，從不示人──我也祗看見其中三頁，一是李公麟的《白描神佛》，一是黃筌的《食魚貓》，一是劉松年的山水人物（並有唐寅題跋），都是無上的精品。此外，他還有一件「絕品」，那就是八大為石濤畫的《大滌帥堂圖》。此圖另有一件贗品，二十多年前為寓居大連的日人某君所得，攜返東京展覽，曾轟動一時云。

至於貧無立錐，則是人人皆知，並且也一向是大千所自認不諱的事實。所以我這裡不也必贅述了。

　　　　丁亥二月既望，張爰大千文。

之衰？茲列舉所臨漢高榆林兩窟數代之作，選印成冊，心力之微，當此巨蹟，雷門布鼓，貽笑云爾。

談揚州八怪

清代畫家之中有「揚州八怪」的崛興，無疑的是直接受了明末四僧——尤其是石濤——的影響。所謂八怪，略述如下：

金農

字壽門，號冬心，別號曲江外史、稽留山民、昔耶居士、龍梭仙客、泉唐釣叟、百二硯田富翁、心出家盦粥飯僧、蘇伐羅吉蘇伐羅等。康熙丁卯（一六八七年）生，乾隆甲申（一七六四年）卒。浙江仁和人，流寓揚州。畫長山水、人物、梅竹、神佛、走獸，並工詩書，及篆刻。

鄭燮

字克柔，號板橋。康熙癸酉（一六九三年）生，乾隆乙酉（一七六五年）卒。江蘇興化人。畫長蘭竹，並工詩書。

華嵒

字秋岳，別號新羅山人、離垢居士等。康熙壬戌（一六八二年）生，卒年不詳。福建臨汀人，流寓錢塘。畫長山水、人物、花鳥、草蟲，並工詩詞。

李方膺

字虬仲，號晴江，別號借園主人。康熙乙亥（一六九五年）生，乾隆甲戌（一七五四年）卒。江蘇通州人。畫長松、柏、梅、蘭、竹、菊等。

黃慎

字恭壽，號癭瓢，別號東海布衣，癭瓢山人等。康熙丁卯（一六八七年）生，卒年不詳。福建寧化人，流寓揚州。畫長人物，神佛、花卉。

李鱓

字宗楊，號復堂，別號懊道人、木頭老子。康熙辛卯孝廉，生卒年不詳。江蘇興化人。畫長花鳥、走獸。

汪士慎

字近人，號巢林，別號甘泉山人、成果里人等。雍正乾隆間安徽休寧人，流寓揚州，生卒年不詳。畫長梅花，並工篆刻及詩。

羅聘

字遯夫，號兩峯，別號兩峯子、花之寺僧、兩峯道人、衣雲和尚等。雍正癸丑（一七三三年）生，嘉慶巳未（一七九九年）卒。安徽歙縣人，流寓揚州。畫長山水、人物、梅花、神佛、尤善鬼怪。並工篆刻。

不管揚州八怪的名聲多大，鄙人對於他們的作品，除了金冬心與羅兩峯師生二人之外，是始終不感興趣的。鄭板橋的蘭竹，雖則幾乎是婦孺皆知，然而鄙人所欣賞他的，說句老實話，祇是他畫上的題跋、和那「七品官耳」的一枚印章而已。

其實，我對冬心，可說幾乎也是如此。他的字和畫，我固然是相當欣賞的（這是不同於鄭板橋的地方），可是我還是愛讀他畫上的題句。我們試讀他的〈畫竹題記〉、〈畫梅題記〉、〈畫馬題記〉、〈畫佛題記〉、〈自寫真題記〉、〈雜畫題記〉等等，裡面奇文妙句，可稱美不勝收。例如他送給鄭板橋的一幅自寫真圖上題曰：

十年前臥疾江鄉，吾友鄭進士板橋宰濰縣，聞予捐世，服緦麻設位而哭。沈上舍房仲

道赴東萊，乃云：冬心先生雖攖二豎，至今無恙也。板橋始破涕改容，千里致書慰問。予感其生死不渝，賦詩報謝之。近板橋解組，予復出遊，嘗相見廣陵僧廬。予仿昔人自為寫真寄板橋，板橋擅墨竹，絕似文湖州，乞畫一枝，洗我滿面塵土可乎？

另一圖曰：

天地之大，出門何從？隻鶴可隨，孤藤可策；單舫可乘，片雲可憩。若百尺之桐，愛其生也不雙；秀澤之山，望之則巋然特然而一也。人之無偶，有異乎眾物焉，予因自寫枯梅庵主獨立圖，當見寡諧者寄贈之。鳴呼，寡諧者豈易覯哉？予四失群影，悵悵惘惘，不知有誰。想世之聾者、喑者、聲者、瘂者、躄者、癩者、癲者、禿簡者、毀面者、瘟者、癬者、拘攣者、褰縮者，疑有寡諧者在也。

又他的「印跋」，語簡而雋，更可賞味。例如「殘梅禿管」印跋曰：

以詩贄遊吾門者，有二十焉，羅生聘，項生均，皆習體物之詩。聘得予風華七字之長，均得予幽微五字之工。二放無日不追隨几席，執業相親也。暇時見余畫，復學

之。聘放膽作大幹，極橫斜之妙；均小心畫瘦枝，盡蕭閒之能；可謂冰雪聰明，異乎流俗之趨向也。今均出佳石求刻，因敘二生之始末，以博傳之久遠云爾。

又「不可居無竹」印跋云：

居無竹，食無肉；無竹長俗也，無肉長瘦也。是日西廊分種七竿，適有人餉豚蹄者，予得飽肉，坐於中，刻此印，居然不俗不瘦之人矣。

其次我們再讀鄭板橋的題跋。他的題畫「石」曰：

米元章論石，曰瘦，曰縐，曰漏，曰透，可謂盡石之妙矣。東坡又曰，石文而醜。一醜字則石之千態萬狀，皆從此出；彼元章但知好之為好，而不知陋劣之中，有至好也。東坡胸次，其造化之爐冶乎？變畫此石，醜石也。醜而雄，醜而秀。弟子朱青雷索予畫不得，即以是寄之。青雷袖中倘有元章之石，當棄弗顧矣。何以謂之文章？謂其炳炳燿燿，皆成文也。謂其規矩尺度，皆成章也。不文不章，雖句句是題，直是一段說話，何以取勝？畫石亦然。有橫塊，有豎塊，有方塊，有圓塊，有欹斜側塊。何

以入人之目？畢竟有皴法以見層次，有空白以見平整。空白之外，又皴，然後大包小，小包大，搆成全局，尤在用筆用墨用水之妙，所謂一塊元氣，結而石成矣。眉山李鐵君先生，文章妙天下，余未有以學之；寫二石奉寄，一細皴，一亂皴，不知髣髴公文之似否？眉山古道，不肯作甘言媚世，當必有以教我也。

又題竹云：

與可畫竹，魯直不畫竹，然觀其書法，罔非竹也。瘦而腴，秀而拔，欹側而有準繩，折轉而多斷續。吾師乎！吾師乎！書法有行款，竹更要行款。書法有濃淡，竹更要濃淡。書法有疏密，竹更要疏密。此幅奉贈常君西北。西北善畫不畫，而以畫之關紐，透入於書。變又以書之關紐，透入於畫。吾兩人當相視而笑也。與可山谷，當亦首肯。

至於羅兩峯呢，則他所畫的神佛，筆意高古，青出於藍，至少堪與金冬心相頡頏，固遠非黃癭瓢輩所能夢見或比擬。他的「鬼趣圖」之所以能夠在中外藝苑中無人不知，不是沒有理由的。

此外，華新羅之大名鼎鼎，也不在上述三人之下。尤其在目前的日本，他的作品居然也十分時髦，很為一般日人所歡迎呢。

賞鑒家與好事家

其為人也多文，雖有不曉畫者寡矣；
其為人也無文，雖有曉畫者亦寡矣。

鄧椿《畫繼》

古往今來，凡是有蒐集書畫之癖者，大都名之謂「收藏家」。其實收藏家只是一個籠統的名詞而已，收藏家之中，至少至少，還應該分為兩類，那就是：賞鑒家與好事家。

什麼叫做賞鑒家和好事家呢？米元章曰：「好事家與賞鑒家自是兩等。家多資力，貪名好勝，遇物收置，不過聽聲，此謂好事。若賞鑒則天資高明，多閱傳錄，或自能畫，或審畫意，每得一圖，終日飽玩，如對古人，雖聲色之奉，不能奪也。」這是一個非常簡單而又確當的解釋和分界。

張應文在《清秘藏》中敘賞鑒家一節曰：「書畫有賞鑒好事二家，其說舊矣；好事者不

足紀，今舉古今賞鑒家識於此，俾稽古者知所考焉。」以下就是張氏所舉的古今賞鑒家的名單：

張華　陶宏景　薛道衡　僧辨才　袁昂　武平一　蔡希寂　王維　張延賞　馬總　李德裕　李後主　蘇者

梁秀　徐僧權　褚萬穎　褚亮　鍾紹京　陸堅　竇蒙　陸曜　李泌　張諗　斐度　錢俶　蘇液

殷浩　陳後主　柳誓　魏徵　薛稷　褚無量　竇泉　盧元卿　張宏靖　張彥遠　段文昌　宋太宗　蘇沁

桓元　江總　僧智果　李德穎　王方慶　馬懷素　竇紹　蕭祐　李勉　劉繹　韓愈　徽宗　蘇激

虞龢　姚察　唐太宗　歐陽詢　張嘉貞　徐嶠　竇纘　柳公權　李約　劉知章　郭暉　高宗　蘇澥

梁武帝　何妥　玄宗　閻立本　姚崇　宗楚客　竇永　趙徵明　黎幹　李吉甫　趙岊　蘇易簡　歐陽修

元帝　隋煬帝　魏王泰　虞世南　張說　徐浩　韓滉　徐守行　王涯　李林甫　胡翼　蘇舜元　蘇軾

朱异　楊素　薛收　韋述　席巽　張懷瓘　周昉　薛邕　張昌宗　勾德元　蘇舜欽　米芾

李公麟　王詵　劉涇　薛紹彭　張直清　黃庭堅　蔡襄　蔡京
章惇　王鞏　米友仁　趙明誠　黃伯思　劉敞　闕杞
李廣孝　劉瑗　趙與懃　趙伯駒　安師文　王琚　趙希鵠
張俊　趙孟堅　韓侂冑　賈似道　周密　趙孟頫　金章宗　趙秉文
元文宗　虞集　柯九思　陳深　袁桷　鮮于樞　倪瓚　廖瑩中
張伯雨　陸友　湯垕　周憲王　寧獻王　徐有貞　李應禎　沈周
吳寬　都穆　祝允明　陸完　史鑑　黃琳　王鏊　王廷陵
馬愈　陳鑑　朱存理　陸深　文徵明　文彭　文嘉　徐禎卿
王寵　陳淳　顧定芳　王延陵　黃姬水　王世貞　王世懋　項元汴
陸會一

以上所舉，自晉至明，共得一百七十七人。其中雖不無錯誤之處[2]，且似乎失之太寬，但要為極有價值的參考資料，是毫無疑義的。

這以後，按區區的愚見，夠得上稱賞鑒家的至少還應該有董其昌、陳繼儒、李日華、詹

2 例如廖瑩中是宋代人，他是賈似道的門客，尤其是以代賈氏「掌眼」出名的；所以，他的名字不應該列於元代倪瓚之後，應該是列於賈似道之後的。

書畫隨筆　112

景鳳、張丑、王時敏、梁清標、周亮工、卞永譽、宋犖、耿昭忠、孫承澤、高士奇、曹溶、梁章鉅、繆曰藻、安岐、龐元濟諸氏。至於當代，則張大千、吳湖帆、張蔥玉三氏，眾望所歸，堪稱巨眼，尤其以張大千為此中祭酒，已是世所公認的了。

其實，賞鑒家這個尊稱不是隨隨便便所能倖致的。湯垕在《畫論》中有曰：

「宋末士大夫不識畫者多，縱得賞鑒之名，亦甚苟且。蓋尤物盡在天府，人間所存不多，動為豪勢奪去。賈似道擅國柄，留意收藏，當時趨附之徒，盡心搜訪以獻，今往往見其多收，有真偽相半。豈當時聞見不廣，抑似道目力不高，一時附會致然耶？」

可見一個賞鑒家要名副其實，決不是容易的。《畫論》中又曰：

「宋人賞鑒精妙，無出於米元章。然此公天資極高，立論時有過處。當時如劉巨濟、薛道祖、林子中、蘇志東兄弟輩，皆不及之。後有黃伯思長睿者出，作《法帖刊誤》，專攻米公之失；僕從而為辨析甚詳，作《法帖正誤》，專指長睿之過。儻使元章復生，不易言吾也。」

董其昌曰：「翰墨之事，談何容易！」真是一點也不錯。

可是，賞鑒家不僅要聞見之廣和學識之博而已，最重要的還要是特具「襟懷」。我最佩服柯敬仲的一句話，他說：「看畫乃士大夫適興寄意而已。」還有，米元章也說得極為透澈，在他的《畫史》中有曰：「今人收一物，與性命俱，大可笑。人生適目之事，看久即

厭，時易新玩，兩適其欲，乃是達者。」所以，姜紹書《韻石齋筆談》中之「論項墨林收

藏」一節，也就說得大有道理了。文曰：

「項元汴墨林，生嘉隆承平之世，資力雄贍，享素封之樂。出其緒餘，購求法書名畫，及鼎彝奇器，三吳珍秘，歸之如流。王弇州與之同時，主盟風雅，蒐羅名品，不遺餘力，然藏不及墨林遠甚。墨林不惟好古，兼工繪事，山水法黃子久、倪雲林、蘭竹松石，饒有別韻。每得名蹟，以印鈐之，纍纍滿幅，亦是書畫一厄。譬如衛尉以明珠精鏐，聘得麗人，而虞其他適，則黥面記之，抑且遍黥其體，使無完膚，較蒙不潔之西子，更為酷烈矣。復載其價於楮尾，以示後人，此與賈豎甲乙帳簿何異？不過欲子孫長守，縱或求售，亦期照原值而請益焉，貽謀亦既周矣。乙酉歲，大兵至嘉興，項氏累世之藏，盡為千夫長汪六水所掠，蕩然無遺！詎非枉作千年計乎？物之尤者，應如烟雲過眼觀可也。」

旨哉斯言。旨哉斯言。

論鑒別之難

在第四十四期《熱風》拙作〈談乾隆的御題和御璽〉一文裡，我曾提到清高宗在黃子久

《富春山居圖》卷真跡中加以「御題」，（他斷定那幅是假的！）自鳴得意的並且慨乎言之

的說道：「甚矣，鑒別之難也！」這固然是個令人啼笑皆非的極大諷刺，但卻也足以證明的

的確確「甚矣鑒別之難也」了。

清宮寶藏，良莠不齊，僅僅高士奇所「進呈」的贋跡，已不知多少。高士奇是有清一代

鼎鼎大名的收藏家兼賞鑑家，他的目力應該比乾隆高明多的。可是，我們試看《高江村書畫

目》後面羅振玉的題跋：

文恪以鑒賞負時譽，然學識實疏。此目「永存秘玩」類有范文正公尺牘，注宋元人題跋，皆真蹟，「神品上上」。此卷曾歸安吳氏兩罍軒，為之刻石，江村跋尾其存，今藏余家。文正書是真品，而諸跋則一手偽為！其樓攻媿跋，署名竟作從火旁之

「燴」，而文恪亦不能辨。其涼德如彼，而鑒別又若此，世人顧猶以書畫之曾經江村

品題者為可增價，故記之以解其惑。

中國書畫鑒別之難，僅由上述清高宗和高江村的二三事，已可概見。此外自噲以下，當

然更不足道了。

就以當代來說，我的瑞典朋友喜龍仁教授（Prof. Osvald Siren），他是國際聞名的所謂

中國畫賞鑒家，可是在他《石濤》一書中[3]，末附八大和石濤的圖片，第一頁上八大的兩幅

畫，一望而知就是假的！還有我的日本朋友住友寬一氏，他是國際聞名的中國畫收藏家，

可是在他《明末三和尚》一書中[4]，第九頁和第十頁上所刊的石濤《瘦石圖》和《水仙

圖》，也一望而知都是假的！但是，他們都是外國人，有此成就，已難能可貴，我們又豈忍

苛責呢？

前年（一九五三）一月二十日，我在香港《星島日報》的「人物週刊」上寫了一篇〈談

書畫之真偽〉，其中有曰：

3 見一九四九年瑞典遠東博物館公報第廿一期。

4 昭和二十九年（一九五四）四月出版。

原夫鑒別一道，談何容易；真偽相混，由來已久。良以世間「好事者」多於

「真賞者」，市井之徒，附庸風雅，輒以收藏名跡為沽名釣譽之不二法門。而類皆好

高鶩遠，侈談宋元，一若明清書畫之不值一顧者；人云亦云，莫知所以，淺薄幼稚，

抑何可笑！善夫余恩鑠之《藏拙軒珍賞目》序文曰：

「夫荊山之姿，非卞氏三獻，莫辨其為實；驥北之駿，非伯樂一顧，不知其為

良。古今多美玉良馬，而卞氏伯樂不世出，未嘗不歎識者之難也。況畫學之傳，由晉

唐而宋而元而明，專門名家者，代不乏人；往往尺素寸楮，珍同拱璧，市值千金者有

之。於是射利之徒，競相摹仿，而真實混淆，紛然莫辨。嗜古者無所取證，乃一憑諸

題識。不知元李文簡見文湖州墨竹十餘本，皆大書題識，無一真蹟。沈石田先生片縑

朝出，午見副本，辨其印而作偽者積有數枚，辨其詩而效書者如出一手。又如董文敏

矜慎其畫，請乞者多請人應之。僮奴以贗筆相易，亦欣然題署，然則題識果可盡憑

歟？近來市肆變幻百出，遇名畫與題跋分裂為二，每有畫真跋假，以畫掩字；畫假

跋真，以字掩畫。又有前朝無名氏畫，妄填姓名；或因收藏家以印章題跋為證據，依

樣雕刻，照本描摹。直幅則列滿邊額，橫卷則排綴首尾，類皆前朝印璽，名人款識，

施之贗本。而俗眼不察，至以燕石為瓊瑤，下駟為駿骨，冀得厚資而質之。古人要無

所損，所惜者，古人真蹟經歷代名手鑒定者固多，其散布流傳，珍藏家秘不示人而不

獲品題者，亦復不少。若一入市儈之手，加以私印，贅以跋語，苟裝點未工，經吹求者指為破綻，將併古人之真蹟亦棄置而不復深辨，良可慨已！余本不知畫，余近卻好畫。明王安道云：好故求，求故蓄，蓄故多，計前後傾竭宦橐而得之者，棄瑕錄瑜，去駁存純，不下三百餘種：有無識者，有無名氏者，且有畫譜不載似難取信者，然要非俗工之塗青抹紅，所能假託。昔荊浩《秋山蕭寺圖》，評者謂出范寬之手，米元章借真蹟臨移，至真副二本，主人莫辨。余故謂無論真本摹本，但得如仲立元章手筆，名非瓊瑤，亦美玉也；目非驊騮，亦良駒也；生不與古人同時，誰曾目睹其揮灑？既未見所為真，又安知所為贋？果摸得逼真，雖古人亦何以加此？昔有論畫者云：『聖人吾不得而見之矣，得見君子者，斯可矣。』洵通論哉。」

這該是十分坦白的議論。可惜的是這祇能與知者道，恐怕不足為不知者喻啊。

黃山谷《伏波神祠詩書卷》

嶺海關須鬢白間，老人病起尚中書；

伏波紙墨留光燄，了不隨人儘自如。

　　　　　　　　　　　　　　　　詥晉齋〈紀書絕句〉

最近，日本京都大學的人文科學研究所，以東方文化刊行會的名義，將大風堂舊藏山谷老人所書的《伏波神祠詩卷》，照原來尺寸，印成複製本，廣為宣揚。我看了之後，不禁引起無限的感慨。

這個卷子紙本，高一尺一寸二分，長二丈三尺三寸有餘，卷首籤題為前清成親王（永瑆）所書：「黃文節公伏波神祠詩，張孝祥、文徵明題，詥晉齋。」卷身大楷正書劉賓客（禹錫）詩原文及涪翁自記曰：

經伏波神祠：蒙蒙篁竹下，有路上壺頭。漢壘麎黿鬪，蠻溪霧雨愁。懷人敬遺像，閱世指東流。自負霸王略，安知恩澤侯。鄉園辭石柱，筋力盡炎洲。一以功名累，飄思馬少游。

師洙濟道與余兒婦有瓜葛，又嘗分舟濟，家弟嗣直，因來乞書。會予新病癢瘡，不可多作勞，得墨瀋，漫書數紙，指臂皆乏，都不成字。若持到淮南，見余故舊，可示之，何如元祐中黃魯直書也。建中靖國元年，五月乙亥，荊州沙尾水漲一丈，堤上泥深一尺，山谷老人病起，鬚髮盡白。

以上一百七十一個字一氣呵成，極遒勁夔鑠龍飛鳳舞之致；無意求工而適臻其妙，不佞生平所見黃字，殆無有勝於此者。

後張孝祥題曰：

張孝祥安國氏觀于南郡衛公堂上，信一代奇筆也，養正善藏之。乾道戊子八月十日。

又後文徵明跋曰：

右黃文節公書〈劉賓客伏波神祠〉詩，雄偉絕倫，真得折釵屋漏之妙。公嘗自言，紹聖甲戌黃龍山中，忽得草書三昧。又云，自喜中年以來，字書稍進。此書建中靖國元年五月乙亥，荊州書，於時公年五十有七，正晚年得意之筆。且題其後云，持到淮南見余故舊，可示之，何如元祐中黃魯直書。按公嘗自評元祐中書云，往時王定國嘗道余書不工，余未嘗心服；由今日觀之，定國之言，誠為不謬。蓋用筆不知禽縱，故字中無筆耳。字中有筆，如禪家句中有眼，非深解宗趣，豈易言哉？此書豈所謂字中有筆者耶！公元符三年，自貶所放還，建中靖國元年四月，抵荊南，崇寧元年，始赴太平，凡留荊南十閱月，嘗有辭免恩命奏狀，云到荊州即苦癃疝，發於背脅，毒痛二十餘日，今方稍潰；而此帖云新病癃瘍，不可多作勞，正發奏時也。三十年前，徵明嘗於石田先生家觀此帖，今歸無錫華中甫，中甫特來求題，漫識如此。嘉靖辛卯九月晦，長洲文徵明書。

再後復有近人顏瓢叟（世清）三跋和葉遐菴（恭綽）兩跋，茲不具錄。

案此卷的來歷，據區區所知，大致如下。

在歷代關於書畫的著錄裡，最早我祇看見明朝的藏家中，有幾個關於此卷的記載。第一個是的嚴嵩，文嘉《鈐山堂書畫記》中曾登入此卷。可是文氏在此項之下，註明「不真」，

想決非此本。（我於五年前在盛氏思補齋的收藏中，也看見一卷 本，曾於拙著《省齋讀畫記》一書中述及之。）第二個是史鑑（明古），汪珂玉的《珊瑚網》第二十二卷「書憑」一節中，曾經載入。（案史明古是沈石田的好朋友，所以上述文徵明跋中所說在沈石田處看見此卷，我想那時一定是史明古的秘笈了。）第三個是華夏（中甫），《珊瑚網》中「梁溪華氏真賞齋法書」項目下，亦經載入。

這以後，就歸了項元汴（墨林）。同時，王世貞的《王弇州爾雅樓所藏法書跋》中有一個非常有趣的記載：「雙井《伏波神祠詩》臨本：元美以囊澀不能得，託王君載雙鉤，俞仲蔚廓填，原本為嘉興項氏重價購去之，佳人屬沙吒利矣，可憐！」可見當時也同今日一樣，賞鑒家之「力」終不足以敵好事家，誠古今同慨也。

到了清朝，第一個收藏此卷的是梁清標（棠村）。旋入內府，歸高宗（乾隆）。嗣歸成親王。後來成親王看中了劉墉（石菴）所藏的唐代銅琴，就以此卷與之相易。石菴之後，轉入陳介祺（簠齋）之手。到了民國，先歸顏世清，繼歸葉恭綽（遐齋）所得。

五年前，我與遐齋同寓於香港思豪酒店，某日，他忽遭覆車之禍，因急於需款，遂有將所藏全部出讓之意。那時，大千正避暑於大吉嶺，我馳書告以此訊，他立即來電，謂「山谷伏波神祠詩卷，弟寤寐求之者已廿餘年，務懇竭力設法，以償所願。」我接電後，幾經週折，才幸獲報命。

大千得此卷後，興高采烈；南北東西，時以相隨。前年一九五三春，我去東京，那時他正在紐約。在通信中我無意的告訴他關於日本朋友江藤濤雄的死訊，不料他接信後立即來了一個電報，略云：「江藤翁逝世，不勝傷悼！乞詢其夫人，拙藏山谷卷無恙否？盼立覆。」我接電後，莫明其妙，即往訪問江藤夫人。她默然，云不知此事。後來我向熟於此道的友人打聽，乃知此卷已經江藤押於某處，當時僅得五十萬日金。可是那個受押人，也推說不知此事。不得已我祇好據實以覆，大千接覆後就立即趕來東京，我方才知道此事經過的詳情。

原來大千於一九五一年到日本去遊覽時，曾將這個卷子帶去，想交京都便利堂用珂羅版印行複製本一百卷，以廣流傳。可是因為時間上來不及，遂留在他的老友江藤濤雄處，託他代為辦理攝影等等手續。後來大千舉家遷南美，一時也就不將此事放在心上。不料江藤一時因手頭拮据，不得已將這個卷了暫抵一下。卻更不料不久他忽然在京都旅館裡一夜急病，竟爾嗚呼哀哉了。大千於探得真相之後，感傷之餘，即聲言他與江藤數十年道義之交，願以此卷為殉。

後來，這個卷子終於以二百二十萬日金的代價歸與日本的大收藏家前侯爵細川護立氏的秘笈。去冬，在某一宴會席上，大千與細川同席（我也在座），彼此歡晤，談及此事，大千表示深以此卷「得其所哉」為幸。大千雖愛好書畫如命，可是他畢竟還有不可及的灑脫的風度。

現在，這個名蹟的複製本終於出世了，讀者於觀賞讚歎之餘，我想再一讀區區此文，或者也不無小補吧？

記畫中九友

華亭尚書天人流　　墨花五色風雲浮
至尊含笑黃金投　　殘膏剩馥難林求
太常妙蹟兼銀鉤　　樂郊擁卷高堂秋
真宰欲訴窮雕鏤　　解衣盤礴堪忘憂
誰其匹者王廉州　　神姿玉樹三山頭
擺落萬象煙霞收　　尊彝斑剝探商周
得意換卻千金裘　　檀園著述誇前脩
丹青餘事追營丘　　平生書畫置兩舟
湖山勝處供淹留　　阿龍北固持雙矛
披圖赤壁思曹劉　　酒酣灑墨橫江樓
蒜山月落空悠悠　　姑蘇太守今僧繇

問事不省張兩眸　振筆忽起風颼颼
連紙十丈神明道　松圓詩老通清謳
墨莊自畫歸田遊　一犁黃海鳴春鳩
長笛倒騎烏牸牛　花龕巨幅千峯稠
小景點出林塘幽　晚年筆力凌滄洲
幅巾鶴髮輕王侯　風流已矣吾瓜疇
一生迂僻為人尤　僮僕竊罵妻孥愁
瘦如黃鶯閒如鷗　煙驅墨染何曾休

梅村〈畫中九友歌〉

以上的一首歌，是明末詩人吳梅村詠贈他的九個畫友董元宰、王烟客、王元照、李長蘅、楊龍友、張爾唯、程孟陽、卞潤甫、邵僧彌的。

九友的傳略，根據《歷代畫史彙傳》（清彭蘊璨輯）所載，大致如下：

董其昌

字元宰，號思白，華亭人。萬曆乙丑進士，入詞垣，晉禮部尚書。山水樹石，煙雲流潤，神氣充足，而出以儒雅之筆；風流蘊藉，為當時第一。自言其畫：與文太史較有短長，文之精工，吾所不如。書法平原、吳興，獨自成家。年近大耋，猶燈下作蠅頭小楷，無所不仿，直追魏晉，惟行書傳世居多。蓋其天才俊逸，少負重名，在講席因事啟沃，見知光宗，為斂人忌。凡閹人請書翰者，一切謝絕。不激不隨，故得免於黨人之禍。以書畫妙天下，如高麗琉球，均知寶之。和易近人，不為崖岸，庸夫俗子，皆得至前；貴公巨卿乞者，多情人應之。或點染已就，僮以贋筆相易，欣然題署，不計也。家多姬侍，各具絹素相求，稍倦則詩詠繼之，購其真蹟，得之閨房者居多。通禪理，精鑑賞，蕭閒吐納，如海岳吳興一流人也。幼時父漢儒，有學行，從枕上授經，悉能誦記。比通顯為郎，有田一僬，以教習卒於官，請假走數千里，護其喪歸萐。督孚湖廣，不徇請託，為勢家忌。詔修神宗實錄，命往南方採輯先朝手疏及遺事，廣搜博徵，錄成三百本。又采留中之疏，切於國本，凡人才、風俗、吏治有關者，別為四十卷，仿史贊之例表進之。有詔褒美，宣付史館。嘉靖乙卯生，崇禎丙子卒，年八十有二。贈太子太傅，諡文敏。著《萬曆事實要纂》、《南京翰林志》、

《容臺集》、《畫禪室隨筆》。石刻曰《玉煙堂》。

王時敏

字遜之，號煙客，又號西廬老人，太倉人。崇禎初以蔭仕至太常。祖文肅公錫爵，暮年抱孫，居之別業，以優裕其好古之心。家藏本富，取資甚深；畫窮大痴閫奧，晚年益臻神化，為國朝畫家之冠。工詩文，善書，尤長八分書。萬曆壬辰生，康熙庚申卒，年八十有九。

王鑑

字圓照，自號湘碧，又號染香庵主，太倉人。世貞孫，由祖蔭得官，仕至廉州知府。山水於董巨尤為深詣，卒成大家。蓋其祖鑒藏名跡，不減南面百城，鑑披覽既久，心領神會，所得甚深。凡內府所藏者，得邀睿鑑褒題焉。萬曆戊戌生，康熙丁巳卒，年八十。

李流芳

字長蘅，號檀園，嘉定人，居常熟。萬曆丙午舉孝廉，再上公車，絕意進取。山水清標，寫生出入宋元，逸氣飛動。為人孝友誠信，外通而中介，少怪而寡可。與人交，落落穆穆，不為翕翕。然磨切過失，週旋患難，傾身裂膚，無所綆避。家貧資脩脯以奉母，稍贏則以分窮交寒士，視世之竪立崖岸，重自表暴者，不啻欲唾棄之！詩持擇在柳州香山間，書法東坡。時雪漁何震以印章著稱，流芳戲仿之，遂為方駕，真敏而多能也。萬曆乙亥生，崇禎己巳卒，年五十有五。著《檀園集》。四明謝三賓知縣事，合唐時升、婁堅、程嘉燧，稱「嘉定四君子」云。

楊文驄

字龍友，貴州人，流寓金陵。萬曆末，由鄉薦仕為兵部郎，博涉好古，有宋人骨力去其結，有元人風雅去其佻，出入巨然、惠崇之間。為人豪俠自喜，頗推獎名士，士亦以此附之。善書，有文藻。後唐王自立福州，令文驄共援衢，七月，大兵至，為追騎所獲，不降，

被戮。

張學曾

字爾唯，號約庵，山陰人。以副車官中書為蘇州府知府。畫倣董北苑，書學蘇長公。

程嘉燧

字孟陽，號松圓，休寧人，僑居嘉定。山水宗倪、黃，兼工寫生，筆墨腴潤。致幣鄭重請乞，摩娑縮瑟，經歲不能就一紙。曉音律，嗜古書畫器物，當意輒解衣傾囊不惜。自少學制科，不成，去學劍，又不成，乃折節讀書，刻意為詩歌，三十而詩大就。主於陶冶性靈，與李流芳等為詩畫友，又與同里唐時升婁堅稱「練川三老」。與人交，婉變曲折，臨分執手，口語刺刺。至於責備行誼，引經據古，死生患難，慷慨敦篤，古之節士，無以過之。嘉靖乙丑生，崇禎癸未還休寧，卒年七十有九。著《浪淘集》。

卞文瑜

字潤甫，號浮白，長洲人。山水小景，不名一家；樹石勾剔，甚有筆意。生平無定居，爐香茗椀，到處自隨。（案《藝芳書畫錄》，有何西澗題跋云：「潤甫姓徐，實非卞，蓋因有所避而托者也。」附記備考。）

邵彌

字僧彌，號瓜疇，長洲人。山水學荊關，極古秀之致。為人迂僻，不諧俗事。詩宗陶、韋，書得鍾太傅法，逼虞、褚，仿宋元，草書出入「大小米」。小幀尺幅，人或以累數十金購之，而彌用以搜金石鼎彝，惟圖章玩好。此外，蕭然無辦也。

畫中九友之以董思翁為祭酒，這大概是可以算得天經地義的了。清人梁穆之序董氏的《畫禪室隨筆》有曰：「有明全代書畫之學，董宗伯實集其大成。後之有志斯道者，未嘗不思慕之，而百年以來，求其登堂入室者，曾不一二見。豈造極者固不可學而至歟？抑雖欲學之有不得其門而入者歟？」秦祖永《桐陰論畫》卷首之論董氏曰：「董香光其昌畫法，一以

北苑為宗，故落筆便有瀟灑出塵之概。風神超逸，骨格秀靈，純乎韻勝。觀其墨法，直抉董米之精，淋漓濃淡，妙合化工，自是古今獨步。」梁秦二氏之議論是否確當，姑不具論，不過我們由此可見後人對於董氏觀感之一斑。

董氏的詩文書畫，的確造詣很深——尤以書畫兩門，他自視甚高。例如他自跋〈臨褉帖題後〉曰：

趙文敏臨褉帖，無慮數百本；即余所見，亦至夥矣。余所臨不能終篇，然使如文敏多書，或有入處。蓋文敏猶帶本家筆法，學不純師；余則欲絕肖，此為異耳。

又自題畫《雲林圖》曰：

元季四大家，獨倪雲林品格尤超。蚤年學董元，晚乃自成一家，以簡淡為之。余嘗見其自題《獅子林圖》曰：「此卷深得荊關遺意，非王蒙諸人所夢見也！」其高自標許如此。豈意三百年後，有余旦暮遇之乎？

以上兩題，自負可見。其實，鄙見以為他的書法，妍媚雖與松雪髣髴，但柔弱無骨力，

相去太遠。至於畫法，雖也與雲林同宗北苑，但雲林卒能變法獨立，自成一家；而他呢，祇知一味摹倣，執而不化，充其量僅能達到「絕肖」的地步，一無自己性靈之可言，以比雲林，誠不啻天壤了。

其實，區區所佩服他的倒是他的賞鑒。他的論書、論畫之精，堪稱一時無兩。所以，凡是古人書畫名跡上有董氏的題跋的，的的確確可以增光不少。此例甚多，姑不備舉。

其次，講到王烟客——「四王」、吳、惲之首，他是王石谷、吳漁山的老師，王麓臺的祖父，齒德俱尊，藝林景從。可是他的畫徑，也不過祇是規摹大痴，循規蹈矩而已。倒是他的隸書，極可欣賞的。

其餘王圓照、李長蘅、楊龍友、張爾唯、程孟陽、卜潤甫、邵僧彌諸氏，大都與董思翁一鼻孔出氣，祇長臨摹，很少能自出機軸的。比較的說來，我倒還是欣賞邵僧彌的書畫，瀟灑出塵，一無俗氣；謂之逸品，誰曰不宜？

總而言之，「畫中九友」是明末清初的一個標準的所謂「文人畫」集團，他們崇尚所謂「南宗」，鄙視「北宗」。董其昌在《畫旨》中有曰：

「文人之畫，自王右丞始。其後董源、僧巨然、李成、范寬為嫡子。李龍眠、王晉卿、米南宮及虎兒，皆從董巨得來。直至元四大家黃子久、王叔明、倪元鎮、吳仲圭，皆其正傳。吾朝文沈，則又遙接衣鉢。若馬、夏、及李唐、劉松年，又是李大將軍之派，非吾曹易

學也。」

這就是「畫中九友」的代表之論了。

談帝王畫

宋鄧椿《畫繼》將畫人別為七門：曰聖藝，曰侯王貴戚，曰軒冕才賢，曰巖穴上士，曰縉紳韋布，曰道人衲子，曰世胄婦女。所謂聖藝者，即帝王畫是也。

根據史書所載，自軒轅黃帝起以至清德宗止，歷代帝王之中，幾乎大多數是會畫的。我們現在姑就《歷代畫史彙傳》一書中所紀歷代帝王之能畫者，略舉其比較佼佼的如下：

晉肅宗

姓司馬，諱紹，字道畿，元帝長子，建元太寧，師王廙而沉著過之。曾手畫佛像及古人故實，頗得神氣；筆蹟超邁，雅好文辭。

梁世祖

姓蕭氏，諱繹，字世誠，小字七符，武帝第七子，建元承聖。曾繪《宣尼像》及中外人物故實，撰《山水松石格》，博極群書，善書。

隋煬帝

姓楊氏，諱廣，一名英，小字阿麼，文帝第二子，建元大業。撰《古今藝術圖》，既畫其形，又說其事。於東京觀文殿後起二臺，東曰「妙楷」，藏古法書；西曰「寶蹟」，收古名畫。

唐玄宗

諱隆基，睿宗第三子，建元開元天寶。英斷多藝，書畫備能。人謂墨竹，肇自明皇。

南唐後主

姓李氏，諱煜，字重光，初名從嘉，景帝第六子，嗣立，自稱「鍾峯白蓮居士」，又稱「鍾峯隱居」，又曰「鍾隱後人」。林木飛鳥，遠過常流；山水、人物、墨竹，皆清爽不凡，別為一格。畫《風虎雲龍圖》，有霸者之略。

宋徽宗

諱佶，神宗第十一子，建元建中靖國、崇寧、大觀、政和、宣和。政和七年，道籙院上章冊為「教主道君太上皇帝」。取古名畫，上自曹弗興，下至黃居寀，集為一百帙，列十四門，總一千五百件，名曰《宣和睿覽》。獨於翎毛，尤為注意，多以生漆點睛，幾欲活動，眾所莫及。嘗寫仙禽之形二十，又製《奇峯散綺圖》，意有工奪造化妙外之趣。又善墨竹花石，自成一家。畫後押字用「天水」及「宣和」、「政和」、「小璽」，或用瓢印虫魚篆文。行草正書，筆勢勁逸，初學薛稷，變其法度，自號瘦金書。

宋高宗

　　諱構，字德基，徽宗第九子，始封康王，後即帝位，建元建炎，改元紹興。山水、竹石、人物，自有天成之趣。上用「乾卦」印，晚居北內，多用「太上皇帝之寶」、「德壽殿寶」、「御府圖書」。書法鍾王，出入自成變化。

金顯宗

　　諱允恭，本諱胡土瓦，始封楚王，名允廸，世宗第二子。獐鹿人馬，學李伯時。墨竹自成一家。

明宣宗

　　諱瞻基，自號「長春真人」，仁宗長子，建元宣德。山水、人物、花果、翎毛、草蟲，往往與「宣和」爭勝。實用不一，有「廣運之寶」、「武英殿寶」、「雍熙世人」等圖印。

明憲宗

諱見深，英宗長子，建元成化。常寫《張三丰》像，神彩飛動，超然塵表。

清世祖

文宗子，沖齡踐祚，萬幾之暇，寄情繪事。間寫山水，以賜近臣，泉壑窈窕，煙雲幽頤，得之者珍逾球貝。又嘗以指上螺紋，蘸墨作渡水牛，神肖多姿。自後臣高其佩等皆擅長指墨，其法實始自世廟也。

清高宗

世宗子。聰明天亶，格被覆育，學究性命之原，文探造化之妙。遊藝筆墨，兼擅山水、花草、蘭竹、梅花、折枝。

以上十二個帝王之中，要講到畫藝超群而對於我國繪畫史上有極大的貢獻的，當推宋徽

宗為第一。鄧椿《畫繼》之記徽宗聖藝曰：

徽宗皇帝天縱將聖，藝極於神。即位未幾，因公宰奉清閒之宴，顧謂之曰：朕萬幾

餘暇，別無他好，惟好畫耳。故秘府之藏，充牣填溢，百倍於先朝。又取古今名人

所畫，上自曹弗興，下至黃居寀，集為一百帙，列十四門，總一千五百件，名之曰

《宣和睿覽集》，蓋前世圖籍，未有如是之盛者也。於是聖鑒周悉，筆墨天成；妙體

眾形，兼備六法。獨於翎毛，尤為注意，多以生漆點睛，隱然豆許，高出紙素，幾欲

活動，眾史莫能也。政和初，嘗寫仙禽之形，凡二十，題曰《筠莊縱鶴圖》，或戲上

林，或飲太液，翔鳳躍龍之形，擎露舞風之態，引吭天唳，以極其思；刷羽清泉，

以致其潔。並立而不爭，獨行而不倚，閒暇之格，清迥之姿，寓於縑素之上，各極其

妙，而莫有同者焉。已而又製《奇峯散綺圖》，意匠天成，工奪造化，妙外之趣，咫

尺千里。其晴巒疊秀，則閬風群玉也；明霞紓綵，則天漢銀潢也；飛觀倚空，則仙人

樓居也；至於祥光瑞氣，遜動於縹緲空明之間，使覽之者欲跨汗漫登蓬瀛，飄飄焉，

嶢嶢焉，若投六合而臨九州也。五年三月上巳，賜宰臣以下，燕於瓊林，侍從皆預。

酒半，上遣中使持大盃勸飲，且以《龍翔池鸂鶒圖》並題序宣示群臣，凡預燕者，皆

起立環觀，無不仰聖文，睹奎畫，歡贊乎天下之至神至精也！其後以太平日久，諸福

之物，可致之祥，湊無虛日，史不絕書。動物則赤烏白鵲，天鹿文禽之屬，擾於禁籞；植物則檜芝珠蓮，金柑駢竹瓜花耒禽之類，連理並蒂；不可勝紀。乃取其尤異者凡十五種，寫之丹青，亦自曰《宣和睿覽冊》。復有素馨末利天竺娑羅種種異產，究其方域，窮其性類，賦之於詠歌，載之於圖繪，為第二冊。已而玉芝競秀於宮閫，甘露霄零於紫筼，陽烏丹兔鸚鵡雪鷹越裳之雉，玉質皎潔鸑鷟之鶵，金色煥爛六目七星巢蓮之龜，盤螭蠹鳳萬歲之石，並幹雙葉連理之蕉，亦十五物，作冊第三。又凡所得純白禽獸，一一寫形，作冊第四。增加不已，至累千冊，各命輔臣題跋其後，實亦冠絕古今之美也。

又蔡絛《鐵圍山叢譚》曰：

國朝諸王弟多嗜富貴，獨祐陵在藩時嗜玩早不凡，所事者獨筆研丹青圖史射御而已。當紹聖元符間，年始十六七，於是盛名聖譽，布在人間，識者已疑其當辟矣。初與王晉卿詵宗室大年，令穰往來，二人者，皆喜作文辭，妙圖畫，而大年又善黃庭堅，故祐陵作庭堅書體，後自成一法也。時亦就端邸內知客吳元瑜，弄丹青。元瑜者，畫學崔白，書學薛稷，而青出於藍者也。後人不知，往往謂祐陵本崔白，書學薛稷，凡斯

以上云云，全是事實，可見徽宗之於繪畫，一、有天性的嗜好，二、有特殊的天才，三、有精深的造詣。所謂「冠絕古今」，至少在帝王這一門中，是可以當之無愧的。

徽宗的墨蹟現在存留於世的尚有不少，除了故宮博物院以外，國內名藏家如張大千、張伯駒氏，都有珍秘。此外，流落海外的，也有好幾幅。以我所見，山水當以張伯駒的《雪江歸棹圖》為第一；花鳥則以大風堂所藏的《竹禽圖》為第一。

其次，則當推明宣宗了。何喬遠《名山藏》記宣宗曰：「宣宗諱瞻基，仁宗長子也。翰墨圖畫，隨意所在，畫極精妙。」

《列朝詩集》曰：「宣宗萬幾之暇，游戲翰墨，點染寫生，遂與宣和爭勝。」又曰：「宣宗御製《山水圖歌》，序曰：長春真人劉淵然，志存閒佚，辭歸南京，朔重其去也，因取孔子仁智壽樂之旨，援筆作山水圖賜之。」

王鏊《震澤集》曰：「夏原吉誕辰，上親繪《壽星圖》又親繪《秋香》、《梅竹》二圖賜焉。」

袁中道《遊居柿錄》曰：「宣廟畫瞻，吸樹上蟬，御書賜楊溥。」

宣宗不但自己雅擅繪事，且對於一般畫家，亦優視獎借，不遺餘力。如謝環以善山水，

失其源派矣。

授為錦衣衛千戶。商喜以善人物，授為錦衣衛指揮。戴進以兼擅道釋、人物、山水、石銳以擅長界畫金碧山水，因同待詔直仁智殿。他的墨寶現在傳世者亦尚不少，就我所見，故宮博物院藏有《戲猿圖》一幅，還有大風堂藏有《黑虎圖》一幅，款題「宣德御筆」四字，都非常精妙。

最後，要算清高宗了。張浦山《國朝畫徵錄》之記高宗聖藝，謂「老勁過於沈周，清雋駕於宋元，趙孟頫、王冕、陳淳無足道也。」捧得過火，肉麻萬分，十十足足是一個御用奴才的口氣。以乾隆的畫與宋元比擬，那就好像以池沼比之海洋，螞蟻比之大象，相差太遠，如何可以相提並論？並且還說什麼「趙孟頫王冕陳淳無足道也」云云，那真是《何典》所謂的「放屁放屁，豈有此理」了。老實說，我之所以提起乾隆，並不是說他的畫藝有什麼了不得，倒是因為他提倡風雅，廣搜名蹟，詔編《秘殿珠林》、《石渠寶笈》等書，不無微功於我國古書畫之保存及宣揚罷了。其實，故宮中所遺的諸大名蹟，經他所謂「御題」的，幾乎無一倖免，歪詩連篇，俗不可耐，實在是白璧上的一大污點！就我個人來說，凡是看到古人名蹟上有乾隆御題的，總不免要搖頭嘆息，我想凡是「真正的識者」，大概也總會有同感的吧。

名跡繽紛錄

這一次來到日本，時間雖不過月餘，可是所看見的書畫名跡，倒已著實不少。十二月十日，東京國立文化財研究所裡舉行了一個「梁楷名作展觀」，因為種種的關係，展覽期間祗有一天，我與大千因為事前接到了東京博物館杉村勇造和京都博物館島田修二郎二氏的通知與邀請，遂得前往拜觀，一飽眼福。

展覽的作品一共有九幅，都是立軸，內紙本四件，絹本五件，畫名如下：

（一）《出山釋迦圖》（絹本著色）

（二）《雪景山水圖》（絹本著色）

（三）《雪景山水圖》（絹本著色）

（四）《六祖截竹圖》（紙本墨畫）

（五）《李白行吟圖》（紙本墨畫）

（六）《寒山拾得圖》（紙本墨畫）

（七）《布袋圖》（紙本墨畫）

（八）《水鴉圖》（絹本墨畫）

（九）《蘆鴨圖》（絹本墨畫）

以上九件雖不敢完全說它們都是真跡，但是至少至少，其中《六祖截竹圖》與《李白行吟圖》兩幅，不但可以說確係真跡，並且還可以說都是無上的神品！案畫史之載梁楷曰：

梁楷，東平相義之後，善畫人物、山水、道釋、神鬼，師賈師古，描寫飄逸，青過於藍。嘉泰年畫院待詔，賜金帶，楷不受，掛於院內。嗜酒自樂，號曰「梁風子」。院人見其精妙之筆，無不敬伏。但傳於世者，皆草草，謂之「減筆」。

這兩幅《六祖截竹圖》和《李白行吟圖》都是用所謂「減筆」草草畫成的，一則神采如生，一則風神蕭散，自非凡手所能企及，固毋怪當時畫院中人無不敬伏也。

此外在私家的收藏中，還看到三件稀有名跡，略記於下：

關仝《崖曲醉吟圖》

雙駢絹本，設色，高六英尺，寬三英尺。圖上右首有南唐李後主書「關穜崖曲醉吟圖」七大字，後趙松雪題曰：「南唐後主題字，世所稱金錯刀者，與此圖真成兩奇絕也。」書法真而且精，一望而知。圖作崇山峻嶺，曲水流觴，一老人坦腹臥於亭中，醉態可掬；氣勢之雄壯，筆墨之精妙，真難以言喻。此圖原為前清恭親王府舊物，以前則為耿信公，趙松雪，賈秋壑諸名藏家的秘笈，復見《宣和畫譜》著錄，證明又曾為宣和御府所藏，所以圖中有宣和、政和、紹興內殿秘書之印、秋壑、悅生、似道、松雪齋、天水郡圖書記、紀察司（半印）、耿昭忠印、耿昭忠信公氏一字長白山民、千山耿信公、慎庭清玩、琴書堂、信公鑒定珍藏、皇六子、皇六子和碩恭親王、恭親王章、樂道堂等藏章數十，琳瑯滿目，其珍貴自不待言。因為此圖係恭親王的遺物，所以溥心畬見了特別興奮，就在畫盒中加以題識曰：

「關穜此蹟，宋宣和御府所藏，南唐後主題署。南渡入半閑堂，有悅生、秋壑、似道諸印。後歸松雪齋，松雪自題其上。國初復為耿信公所有。後又歸先忠王所藏，先忠王六印鈐畫上。儒生也晚，未睹此畫，不知何時佚散。乙未冬日遊日本東京，獲睹此畫，敬識崖略。

西山逸士溥儒識。」

復於盒面上書「關穜崖曲醉吟圖真蹟」九大字，並再附識曰：

「此圖與十五年前所見大風堂藏劉道士《湖山清曉》，佈局運筆，一一相同，迺知荊、關、董、巨，源流授受有自也。心畬識。」

案大風堂舊藏劉道士《湖山清曉圖》軸，過去固亦為不佞所歡喜讚嘆者，現在看了關全此圖，乃知劉道士所作，即係本此，一切一切，也就像小巫之見大巫，不足道了。

宋鄆郡王題《吳中三賢像》

高卷絹本，設色，畫范蠡、張翰、陸龜蒙三像，無款。首一老者席地倨坐豹皮之上，手執紙筆，作題句狀，面目陰沉，儼然謀士。右上端鄆王題曰：

> 已將勳業等浮漚，鳥盡弓藏見遠謀；
> 越國江山留不住，五湖風月一扁舟。
>
> 　　　　　范蠡

次一老者席地倨坐白熊皮上，左手撐地，右手高托一盃，風神蕭散，有如仙神。右上端

題曰：

西風淅淅動高梧，目送浮雲悟卷舒；

自是歸心感秋色，不應高興為鱸魚。

張翰

末一老者席地端坐於絨氍之上，右手支地，左手執一手卷，作靜讀狀，氣度深穩，形態飄然。右上端題曰：

杞菊蕭條繞屋春，不教鵝鴨惱比隣；

滿身花影猶沉醉，真是江湖一散人。

陸龜蒙

末復題曰：

覽夢得所藏吳中三賢，因各書絕句。

郭王

卷後心畬亦復加題曰：

霸越功成逐海鷗，五湖一生但自謀；
鑄金寫像干何事，千古名隨片葉舟。

右范蠡

風起秋聲落井梧，江東帆去客情舒；
罷官避地非關酒，遯世逃名豈為魚？

右張翰

山色靈光笠澤春，放情猿鶴結為隣；
花間沉醉詩成後，真似義皇以上人。

右陸龜蒙

宋郢郡王楷題吳中三賢畫像，運筆超邁，傅色古艷，當是五代宋初人筆，豈王齊翰王
居正流輩之所作耶？因步卷中原韻題後。

溥儒並識

案此圖為項子京所舊藏，圖身首末除有項氏藏章數十外，並有「晉國奎章」、「晉府圖
書」大方印二。原卷必有宋元明人跋記，惜已不存，以致無可稽考。但筆墨之高古，鄙意當
在故宮所藏孫位《高逸圖》之上；大千心畬與我同觀此圖，亦頗同意於我的見解。

趙子昂《八駿圖》

短卷絹本，設色，畫駿馬八，或白，或黑，或立，或坐，或臥，或單，或群。雖形態各異，而神情之畢現則一。圖末款書：「至大二年七月廿日為某某臨，子昂。」精極。卷亦為項子京氏舊藏，圖中藏章除項氏所鈐纍纍不計外，並有「宣德」聯珠印，「奎章之寶」大方印（倒鈐）等。原卷必有明清人跋，惜亦不存。

案趙子昂畫馬，傳世的真跡極少，十九都係偽跡；尤其是所謂《八駿圖》，則品更多。此卷則筆墨超邁，尤其是款書極精，自係真跡無疑。所以，心畬閱後，也在其後加以題跋，力為讚頌，跋文茲不具錄。上星期間，此圖復經東京國立近代美術館借去，陳列展覽，（與大風堂所藏趙氏《九歌》書畫冊一同陳列），極博觀眾的讚賞。

省齋復案：以上三圖，是吾友香宋樓主和寂笑齋主的秘笈，二公都生性怪僻，平昔深自珍秘，向不輕易示人。這次因我國「南張北溥」二大畫家不約而同的都在此地，機會難得，遂慨然出以共賞。而不佞也適逢其會，得以拜觀這稀世之奇跡，真是可謂「亦人生之一幸」也。

《唐賢首國師致新羅義想法師書卷》

上月初在西京，承京都大學人文科學研究所水野清一教授之邀，前往鑒賞一件稀世名

跡——那就是《唐賢首國師致新羅義想法師書卷》。

在差不多三十年前，我在上海就早已聽見此卷的大名。那時此卷為狄平子所藏，狄氏因

得此卷，遂特顏所居曰「寶賢庵」，並曾於民國十一年由有正書局珂羅版精印一大冊，狄氏

且自書封面「希世之寶唐賢首國師墨寶」十一大字，其得意可知。案狄氏雖夙富收藏，但真

正的精品祇有一字一畫：字即此卷，畫則黃鶴山樵《青卞隱居圖》也。

卷為白麻紙本，書翰的本身高一尺有餘，長二尺有餘，卷外的題籤是狄氏寫的，曰：

「唐賢首國師墨寶　　法寶　國寶　希世之寶　平等閣珍藏　葆賢題眉。」卷內前隔水上復有

題籤五紙如下：

唐賢首國師致新羅義想法師書真跡　天壤孤本

遲庵居士葉恭綽題

唐賢首國師墨寶　法寶　國寶　世界之寶

寶賢庵珍藏　狄葆賢敬題

舊籤　成親王

唐法藏國師真蹟

唐賢首禪師墨寶　希世之珍　元人十二跋　聽驪樓藏

道光己酉五月　朱昌頤題籤

唐賢首禪師墨寶

嶽雪樓藏　沈史雲題籤

本文書曰：

唐西京崇福寺僧法藏致書於海東新羅大華嚴法師侍者：一從分別，二十餘年，傾望之

誠，豈離心首？加以煙雲萬里，海陸千重，限此一生，不復再面，抱恨懷戀，夫何可言！蓋因宿世同因，今生同業，得於此報，俱沐大經。特蒙先師授茲奧典，仰承上人歸鄉之後，開闡華嚴，宣揚法界無礙緣起，重重帝網，新新佛國，利益弘廣，喜躍增深。是知如來滅後，光輝佛日，再轉法輪，令法久住，其惟法師矣。法藏進趣無成，周旋寡況，仰念茲典，愧荷先師。隨分受持，不能捨離，希憑此業，用結來因。但以和尚章疏，義豐文簡，致令後人多難趣入，是以具錄和尚微言妙旨，勒成義記，謹因勝詮法師抄寫還鄉，傳之彼土，請上人詳檢臧否，幸示箴誨。伏願當之來世，捨身受身，同於盧舍那會，聽受如此無盡妙法，修行如此無盡普賢願行，儻餘惡業一朝顛墜，伏希上人不遺宿世，昔在諸趣中示以正道，人信之次時訪存沒，不具。

法藏　和南　正月廿八日

上共行書二十一行，計三百十字，書法飄逸，具晉人風致，一如虞永興。後有元明間名人十二跋，及近人五跋。第一跋為劉基（伯溫）題，文曰：

右唐賢首國師所與義想法師手書一幅。國師居西京崇福寺，而法師在海東新羅國，其書宜在海東，而今留越之寶林，何耶？新羅崔致遠作法藏和尚傳，能舉書語，且曰，

想得藏書，如聆先師之訓，遂為海表始祖，則其書已固達想所矣，今何為而在茲耶？

觀其筆法，蓋非後人之所能及。昔人謂清涼國師字畫，得二王之妙；今其墨蹟存於律

大師碑，清涼實師賢首，則亦有自來矣。或者當時弟子愛其師，易而藏之，固

未可知。今新羅詩僧曰密印者，自外國來，之實林，則新羅之僧與實林相來往，又非

一日，或好事者傳之清涼，清涼之後，別峯傳之，則是書之歸實林，或有鬼神陰相之

者，豈偶然哉？僧繇之龍，破壁而去，豐城之劍，合於延平，世間神物不可以常理求

也。別峯其慎藏之哉！至正十四年夏四月劉基書。

以下尚有高明、黃潛、貢師泰、程文、楊翮、迺賢、宇文公諒、陳廷言、陳世昌、錢

宰、危素、吳榮光、朱昌頤、孔廣陶、沈曾植諸跋，不具錄。

省齋案：這一個書卷從前有一模本，曾於昭和五年（一九三〇）東京出版的《書道全

集》第十卷中珂羅版刊出，今藏於東京中村不折書道博物館。大體雖似乎髣髴，但以比現在

的真本，則殊有天壤之別了。蓋真本神韻天然，模本則筆帶呆俗，尤其可笑的是模本上有梁

蕉林及安儀周的假印，更是顯而易見，一望可知的了。

復案：關於賢首的事略，大致如下：

唐高僧法藏，康居人，姓康，字賢首。風度奇正，利智絕倫。遊長安，預義淨譯場，為武后講新《華嚴經》，撰《義門徑捷易解》，號金師子章。又為學不了者設巧便，取鑑十面八方安排，相去丈餘，中安一佛像，燃一炬以照之，互影交光，學者因曉剎海涉入無盡之義，其善誘類此。居洛京佛授記寺，號康藏國師，為華嚴宗第三祖，有《般若心經疏》。

關於義湘（即賢首書中所稱之海東新羅華嚴大法師）的事略（錄《朝鮮佛教通史》），大致如下：

法師義湘，考曰韓信，金氏。年二十九，依京師皇福寺落髮。未幾，西圖觀化，遂與元曉，道出遼東，邊戍邏之，為諜者囚閉者累旬，僅免而還。永徽初，會唐使船有西還者，寓載入中國，初止揚州。州將劉至仁，請留衙內，供養豐贍。尋往終南山至相寺謁智儼。儼前夕夢一大樹生海東，枝葉溥布，來蔭神州，上有鳳巢，登視之，有一摩尼寶珠，光明屬遠，覺而驚異，灑掃而待。湘乃至，殊禮迎際，從容謂曰：吾昨者之夢子來投我之兆，許為入室，雜花妙旨，剖析幽微。儼喜逢郢質，克發新致，可謂鈎深索隱，藍茜沮本色。既而本國承相金欽純（一作仁問良圖等），往囚於唐，高宗

將大舉東征，欽純等密遣湘誘而先之，以咸亨元年庚午還國，聞事於朝，命神印大德明朗，假設密壇法禳之，國乃免禍。儀鳳元年，湘歸太白山，奉朝旨創浮石寺，敷敞大乘，靈感頗著。

至書中所稱的勝詮法師，也是新羅的高僧，時常附舶入唐學於賢首國師的講下的。他是於武后長壽元年還新羅傳遞賢首此箚及疏鈔於義湘的。此書末署正月廿八，當是如意元年（六九二）正月廿八日，蓋這一年五月改元長壽，所以勝詮返抵新羅，至早當在五月以後了。

又劉伯溫跋中所稱的「別峯」，是元末的高僧，名大同，字一雲，上虞人。主持紹興寶林寺，持律甚嚴，傳徒甚廣。

此箚於武后如意元年傳遞至新羅，經唐，歷宋，到元至正十四年方復見於中土。清嘉道後，疊經成親王、黃琴山、潘季彤、孔少唐、狄平子先後珍藏。不意現在竟又在異國得以看見，雖自慶眼福不淺，但想到名跡之聚散無常，國寶之流落海外，則又不勝滄桑之感了。

《大風堂名蹟》第四集

《大風堂名蹟》第一集（唐宋元明清號）第二集（石濤專輯）第三集（八大專輯）自從去年在日本出版以後，洛陽紙貴，不脛而走，現在已經一本無存了。可是，大風堂實際上所收藏的還遠不止此。大風堂主人為不願深自珍秘，有志與眾共賞起見，遂復有第四集之編輯；目前全部已經竣事，正在京都便利堂印刷之中。它的編制與體裁與第一集相同，仍是唐宋元明清號，所發表的名蹟也仍是四十件。目錄如下：

序號	年代	作品
1	唐	《敦煌漠高窟發見楊枝大士》（至德二載）
2	五代	《敦煌漠高窟發見曹氏佛幡》（朱梁時）
3		《敦煌漠高窟發見五方五帝像》（沙州龍興寺藏印）
4		董源《溪岸圖》
5		黃筌《食魚貓》

序號	年代	作品
24	元	謝伯誠《觀瀑圖》
23	元	無款《松壑鳴泉》
22	元	王淵《牡丹》
21	元	倪鎮《秋林野興》
20	元	吳鎮《竹石》
19	元	趙雍《秋林策蹇》
18	元	李衎《翠竹新筍》
17	元	黃公望《秋巖疊嶂》
16	宋	錢選《淵明扶醉》
15	宋	李廸《寒柯山鵲》
14	宋	梁楷《澤畔行吟》
13	宋	閻次于《風雨維舟》
12	宋	劉松年《春山仙隱》
11	宋	馬遠《採梅圖》
10	宋	王詵《西塞漁社圖》
9	宋	徽宗《竹禽圖》
8	宋	郭熙《樹色平遠》
7	宋	崔白《秋兔圖》
6	宋	趙昌蘭《菊竹昆蟲》

序號	年代	作品
25	明	戴進王謙合作《二雅圖》
26	明	陶成《雲中送別圖》
27	明	吳偉《武陵春寫照》
28	明	沈周《秋林靜釣》
29	明	仇英《淵明撫松》
30	明	陳淳《松崖泛棹》
31	明	董其昌《寫王維詩意》
32	明	陳洪綬《長松高逸》
33	明	髡殘《溪山釣艇》
34	明	弘仁《西園坐雨》
35	明	道濟《松林策杖》
36	明	朱耷《墨筆山水》
37	清	程邃、張恂、方亨咸三家合作《山水》
38	清	惲壽平《鶴鳴空山圖》
39	清	王翬《溪山雨霽圖》
40	清	查士標《寫石田詩意》

這一集的內容，管見以為較之第一集尤為精采。第一、董源的《溪岸圖》，是我一向所認為勝過《江堤晚景圖》的。第二、郭熙的《樹色平遠圖》，妙到極點；加以卷後馮海粟、趙子昂、虞集、柯九思、柳貫、祖銘、王世貞諸氏的題跋，尤為生色。第三、王詵的《西塞漁社圖》，意境清絕，佐以范石湖、洪景盧、周必大、王蘭、趙雄、閻蒼舒、尤袤諸位宋賢的題，尤可珍貴。第四、閻次于的《風雨維舟圖》，是不佞生平所見此公所畫中的最精的一幅。

還有，謝伯誠的《觀瀑圖》是孤本，此公生平所作，傳世而載於各家著錄的，僅此一幅。至於董其昌的《寫王維詩意圖》，則別開生面，向所未見。謝希曾題曰：「此圖寫右丞詩意，其畫亦從右丞變化出之，削膚見骨，古韻蒼然。」信然。

此外，如宋徽宗《竹禽圖》，倪鎮《秋林野興圖》，與吳偉《武陵春寫照圖》，鄙人前曾專文介紹，也是特別的名品，恕不贅述了。

一九五六年初春於西京客邸

《趙氏三世人馬圖》

六年以前，我和譚區齋（《秘殿珠林》、《石渠寶笈續編》之影印者）同寓於香港思豪酒店，朝夕以觀摩字畫為遣。有一天，他接到北京友人某君的來信，內附《趙氏三世人馬圖》長卷的照片全份，索價十二條黃金；披覽之下，互相賞嘆，當時他就請我擬了一個電稿，還價十條。不料就在那天晚上，他在九龍駛車失事，受了重傷，以後並且涉訟，以致無暇及此，事遂中擱。

翌年，北京來人將那個卷子帶到了香港，為周游子捷足先得。游子得後興高采烈，邀我與大千同往賞鑒，全卷紙白版新，驚心動魄；如此神物，還有什麼可以批評的呢？

卷為宋牋本，三幅接裝。第一幅縱九寸三分，橫一尺四寸，趙孟頫畫白馬，尾鬣皆黑，朱衣人牽之。款曰：「元貞二年，正月十日，作人馬圖，以奉飛卿廉訪清玩。吳與趙孟頫題。」下鈐印一，「趙子昂氏」。

第二幅縱九寸三分，橫二尺二寸二分，趙雍畫青馬，黃衣虯髯人牽之。款曰：

「至正十九年，己亥秋八月，余寓武林，一日韓介石過余，道松江同知謝伯理雅意，俾介石持所藏先平章所畫人馬見示，求余於卷尾亦作人馬以繼之。拜觀之餘，悲喜交集，不能去手！余雖未識伯理，故慨然為作，以授介石，歸之伯理云。趙雍書。」

第三幅縱九寸三分，橫一尺九寸四分，趙麟畫桃花點子馬，朱衣短髭人牽之。款曰：

「雲間謝伯理氏，舊藏先大父魏國公所畫人馬圖，裝潢成卷，復請家君作於後，而亦以命余。竊惟伯理之意，豈欲侈吾家三世之所傳歟？自非篤於□雅，不能用心若此也。遂不辭而承命，時至正己亥冬十月望日也。承事郎江浙等處行中書省檢校官趙麟識。」下鈐印一，

「彥徵」。

後胡誠誠跋曰：

「清江王均希和，所藏松雪齋《三世人馬圖》，暇日持以示余，余獲拜觀先朝文獻之懿，繼述之雅，亙古今而希有也！楚書曰：楚國無以為寶，惟善以為寶。希和寶此以傳家，其亦善人也。三肅以還，珍重珍重。永樂三年，青龍在乙酉，三月廿日，前進士胡誠拜書。」

沈大年跋曰：

「吳興趙公，文章政事，見重前代，又以其餘力，適情於翰墨之內，故字畫之工，點染之神妙天下，而子孫亦克承其志焉。清江王氏希和，持所藏公家三世所作人馬圖以示余，蓋自子昂公為之祖，仲穆公為之子，彥徵公為之孫，睹其顧視隨立，尊卑秩然，親誼藹然，

然後知名賢措思運筆，雖於圖寫之末，而寓乎天理之正，使後人於一展卷之頃，孝敬之心，自不能不興起於其衷也。況蘭筋麴膝，方首厚蹄，目如懸鈴，光流紫電，奇精妍態，宛如鏘如，曄如翔如，實可以充天閑而鳴和鸞也，又何必伯樂之經，九方皋之法，然後可以見之哉？希和今生名家，素勤詩禮之教，鄉先生稱道之者，日益著，是猶驥有其德，而又得其所養者，他日充天閑，鳴和鸞，余將於此圖而徵希和之所至也。載閱是圖，敬書於後。時永樂元年冬十一月五日，將仕佐郎，臨江府儒學教授錢塘沈大年書。」

陳安題曰：

「趙氏三世畫人馬，一筆在世千金價；王君何處得此圖？傳云貳守松江謝。試觀一疋才且雄，渥洼龍種蒼玉鬃；奚官卻立儼相向，四蹄擁雪森寒空。飛卿廉訪曾清玩，孟頫千載留香翰；雍子麟孫筆更精，雙駿何須數韓幹。前者雪擁鐵連錢，雙蹄削玉雙雲烟；後者雨點桃花色，玉頂分明筋骨別。意態從容兩絕奇，迴若天閑初閱時；世間無數真龍骨，見此孰與爭光輝？吁嗟妙畫世所好，貴籍權門豈專好？為君題罷祝君辭，子子孫孫永相保！陳安。」

鄒誨題曰：

「君不見吳興趙孟頫，翰墨文章稱獨步。當年運意寫龍媒，豎鬣拳身欲馳騖。家傳令子筆更佳，寫來絕勝生渥洼；稜稜銳耳批雙竹，點點迴紋綴五花。喜有賢孫能繼紹，復添一疋追風驃；滿身幻出桃花斑，令人動色嗟神妙。景仰高風不可攀，百年遺跡留人間；今日逢均

示此卷，臨軒展玩一開顏。世間莫道無名馬，局促每困鹽車下，相逢若得九方皋，一顧便溢千金價。鄒誨。」

釋善住題曰：

「魏公三世寫人馬，紫燕青驄白鼻騧，頭絡黃金趨伏櫪，蹄翻碧玉踏飛花。奚官有若來沙漠，神駿無殊產渥洼；貌入丹青傳世久，何當捧獻帝王家。清江釋善住。」

劉嶽題曰：

「渥洼神駿姿，天下不常有；趙氏三代圖，王公存無朽。甲午進士劉嶽。」

李居恭題曰：

「驥不稱其力，稱其德也，故良馬君子實似之。退之雜說，所謂馬，其寄意深矣。吳興魏國公，文章冠天下，工於畫圖，其餘事也。嘗畫人馬，以奉飛卿廉訪，意者飛卿其亦知馬者歟？同知謝伯理藏之數年，乃又於請公之子雍，公之孫麟，畫以繼之，意者伯理其亦愛馬者歟？余來清江之校，王氏希和購得之以示於予，捧玩久之，宛然真良馬也；希和非篤好文雅，又安能然哉。吁，馬而好之，君子吾又知其必有好之者矣。盧陵李居恭。」

袁衡題曰：

「臨城王氏希和，所得三世人馬圖，廼雲間別駕公謝伯理所藏也。一曰子昂學士寫，雖韓幹不讓矣。二曰其子趙雍寫，信其筆勢之有傳也。三曰厥孫趙麟，作寫之妙，尤入神

矣。噫，三馬異形而同德，三人異貌而同牧，出乎天廄，逸于雲野，不羈不勞，得夫性之自然也。舉世觀者，咸奇之曰，前者追風逐電，次者神駿超群，後者舉足千里，此皆馬之良者也，不誣矣，抑孰知其人心之妙哉？夫寫馬者，非畫史也，皆金馬玉堂之貴客，雖游戲翰墨，先皆有得於心，然後應之於手，不拘拘於毛色而自入於神矣。若夫畫史之畫，拘拘於毛色者，得於彼者必失於此，長於此者又必短於彼，夫豈可倫哉？矧父作於前，子孫善繼於後，父子之間，一道相傳，誠千載罕有也。嗟夫，圖之傳始得於伯理，再傳於希和，表而出之。三馬所以象三公，後世子孫，其必有位三公者歟？寶而珍之，其兆必此而張本耳。余喜而識之。洪熙元年秋九月朔日，雲南元江軍民府儒學教授，同邑袁衡書。」

最後陳洪綬跋曰：

「三世不失筆墨之宗風。古來大小李將軍，馬家父子，米家父子之類，比比矣，又不過筆墨而已矣。古來父子祖孫，以忠孝節義道德文學相傳不替者之貴耳。深翁先忠烈公綬所望於深翁，深翁先生屬洪綬翁書。」

老蓮此跋，尤為難得，益可珍賞。案此卷歷見《珊瑚網》、《佩文齋書畫譜》、《式古堂書畫彙考》、《石渠寶笈》、《石渠隨筆》等各家著錄，為趙氏傳世的有名劇跡之一。

以上所述，是《趙氏三世人馬圖》的大概；讀者閱之，對於此卷的內容與價值，應該可以想像得之了吧？

去年冬天，我在東京獲得周氏有將全部收藏出讓的消息，當即以告大千，並深以無力得

此、念念不忘的名跡為恨。不意一月以後，我接到大千於赴歐途中自曼谷寄來的一信，其中

有一段如下：

「周氏所藏名跡精華，此次殆已全部為弟所得。尊賞之《趙氏三世人馬圖》卷，亦已代

為墊款購得，容當面奉。想吾兄聞之，必將浮一大白也！」

宋明書家詩翰小品

近幾年來，不佞對於「字」的愛好，尤甚於「畫」。可是寒齋所收，祇是一些零星小品；至於煌煌劇跡以及稀世之寶，則為物力所限，雖有所遇，亦僅能心嚮往之而已。

比見大風堂新得宋高宗書扇一冊，共十二葉，（內楊妹子兩葉），真、草、行書俱全，精采絕倫。

第一葉楷書，書曰：「潮聲當晝起，山翠近南深。」

第二葉楷書，書曰：「高標凌秋嚴，貞色奪春媚。」

第三葉行書，書曰：「秋深清到底，雨過碧連空。」

第四葉行書，書曰：「湖上晴川凍未收，湖中佳景可遲留；更臨享上看群岫，雪色嵐光向酒浮。」

第五葉行書，書曰：「去年枝上見紅芳，約略紅葩傅淺粧；今日庭中足顏色，可能無意謝東皇。」

第六葉行書，書曰：「長苦春來惱亂人，可堪春過只逡巡；青春向客自無意，強把多情著暮春。」

第七葉行書，書曰：「山頭禪室掛僧衣，窗外無人溪鳥飛；黃昏半在山下路，卻聽鐘聲連翠微。」

第八葉行書，書曰：「池上疏烟籠翡翠，水邊遲日戲蜻蜓。」

第九葉草書，書曰：「天山陰雨判混茫，二爻調鼎灌瓊漿；試來丑未門邊立，迸出霞光萬丈長。」

第十葉行書，書曰：「輕舠依岸著溪沙，兩兩相呼入酒家；畫把鱸魚供一醉，棹歌歸去臥烟霞。」

第十一葉楊妹子書，行書，書曰：「瀹雪凝酥點嫩黃，薔薇清露染衣裳；西風掃寒狂蜂蝶，獨伴天邊桂子香。」

第十二葉楊妹子書，行書，書曰：「薄薄殘粧淡淡香，眼前猶得玩春光；公言一歲輕榮悴，肯厭繁華惜醉鄉。」

以上十二葉都是絹本，除了有「御書」、「御書之寶」，以及雙龍等璽外，復有耿信公、安儀周、潘健盫、潘季彤諸氏收藏章，並見《聽颿樓書畫記》著錄，其珍貴自不待言。

案：思陵書法，本遠勝徽廟；《書史會要》中謂其「善真、行、草書，天縱其能，無不造

妙，」實在一點也不錯。又案：楊妹子名娃，係宋寧宗恭聖皇后的妹子，長於書法，以藝文

供奉內庭，常常代寫御書，並且題畫。六年前我看見譚區齊所藏的一幅馬遠《踏歌圖》（現

已歸北京故宮博物院），詩堂上面的御題，就是她的手筆。

寒齋從前也曾藏有思陵書扇兩頁，一楷書，書曰：「丹砂經九轉，心蕊占長春」，係

項子京舊藏，並見《聽颿樓書畫記》及《嶽雪樓書畫錄》著錄；一行書，書曰：「行到水窮

處，坐看雲起時。」也都是難得的精品。可惜後來因急於易米，不得已讓與別人，現在提起

此事，還不免耿耿於心。

講到明代書家的的詩翰小品，則寒齋所藏，尚有可觀。嘗有姚廣孝一頁，三年前曾送

給了大千。李應禎一頁，則於去冬送給了心畬。目前我自己所最心賞的祇有四頁：一、劉

完庵。二、吳匏庵。三、王濟之。四、祝枝山。這四件各有特色，舊為朱臥庵繆文子諸氏所

藏，都不是普通的凡品。

這一次回到香港，偶於無意間獲得「王寵詩帖」一卷，異乎尋常，喜出望外。卷為清

宮故物，上有「乾隆御覽之寶」、「石渠寶笈」、「御書房鑑藏寶」、「嘉慶御覽之寶」、

「宣統御覽之寶」五璽，併見《故宮已佚書畫目錄》記載。中書「曉起飲蕉露作」七絕三

首，「諸子雨集采芝堂摘芙蓉作供賦二絕」，和「偶作」一絕，擘窠大字，雄壯飛逸，所謂

「真」、「精」、「新」的三字評，誠足以當之。後吳湖帆跋曰：

雅宜山人善精楷書，與祝枝山文衡山稱鼎足，可知當年三吳文物之盛。惜雅宜未永其年，故流傳亦較祝文為少。小楷書偶有所遇，若是卷擘窠大草，則絕無僅存者也。丁亥春，吳湖帆觀。

誠然然然。更難得的是卷前引首有趙宧光所書大篆「雅宜詩草」四字，蒼勁古樸，嘆為觀止！案：趙宧光字凡夫，亦明代吳縣人，讀書稽古，精於篆書，與妻陸卿子隱於寒山，足跡不至城市，夫婦皆有名於時。平生頗富著述，有《說文長箋》、《九圜史圖》、《窗草》、《寒山帚談》、《寒山蔓草》等集傳世云。

讀《畫苑掇英》

接到日本京都博物館島田修二郎先生的來信，託我買一部上海人民美術出版社新出版的《畫苑掇英》。書共三冊，裡面並未註有定價，香港市面上的售價是二百二十四元港幣。

（聽說有折可打，七、八、九不等。）

第一冊是「軸之屬」，自北宋李延之的《梨花鱖魚圖》到清末費丹旭的《紈扇倚秋圖》，共八十五件。

第二冊是「卷之屬」，自北宋王詵的《烟江疊嶂圖》到晚清潘恭壽的《山雨欲來圖》，共二十二件。

第三冊是「冊之屬」，自明王履的《華山圖》到清黃慎的《花卉》，共十七件。

以上軸卷冊三類，共計一百二十四件。據徐森玉先生的序文中所述，內紙本七十六件，絹本四十八件，其中二十八件為南京博物館所藏，其餘則都是上海博物館與上海圖書館所收藏的。

近幾年來，在日本看慣了他們所出版的關於中國各畫的影印本如《唐宋元明名畫大觀》、《宋元明清名畫大觀》、《支那名畫寶鑒》、《支那南畫大成》、《爽籟館欣賞》、《有隣大觀》之類的東西，不是千篇一律，大同小異；便是真偽混雜，水準不齊。現在這部《畫苑掇英》所影印的，畫雖不多，但選擇相當的精，水準也相當的齊，尤其可稱的是裡面大多數的畫以前從未影印過，和發表過，可以說得還是「初見」，所以看了之後，不禁令人有耳目一新之感。

以不佞個人的觀感來說，這一百二十四件之中，我最最欣賞的，計有五件。分述如下：

（一）南宋趙葵《杜甫詩意圖》

據書中「說明」所述：「是圖縱二四・八公分，橫二一三公分，絹本，墨筆，無款。趙葵（公元一一八五年——一二六六年）字南仲，號信庵。衡山人。善畫，所作流傳極少，此圖是他僅存的作品。圖中景色，寫唐代詩人杜甫『竹深留客處，荷淨納涼時』詩意，筆墨精美絕倫，使讀畫的人也如身入萬竹叢中，親自感到『深』『淨』的意境。曾著錄於《石渠寶笈續編》。」

不錯，趙葵之作，確乎流傳極少，就以鄙人而言，生平也從未見過；查《歷代著錄畫

目》一書中，所載也僅此一件，所以簡直可以稱之謂孤本。據《石渠寶笈》所載，此圖藏於重華宮，前為梁蕉林舊藏，原名《竹溪消夏圖》，可是後來因為乾隆看見後面張昱的題詩中有「荷淨碧溪煩暑外，竹深團扇小亭開」之句，遂改為「杜甫詩意圖」的。案乾隆一生附庸風雅，每好自作聰明，此舉自無足怪；幸而這一改出入不大，無關宏旨。此外，他復於後隔水上，御筆大書「無上神品」四大字，這一次倒也用得十分恰當，並不是像他平常的往往牛頭不對馬嘴呢。

（二）元曹知白《溪山泛艇圖》

據書中說明所述：「是圖縱八五・七公分，橫五一・五公分，紙本，墨筆。曹知白（公元一二七二年——三五五年）字貞素，號雲西，華亭人。工山水，先師宋李成、郭熙，後自成一派。此圖無李成、郭熙的面貌，是已變易了他們的體格，卓然成家。」

此圖除本身筆墨精妙外，復有倪雲林題詩於上，堪稱雙絕。

（三）明文徵明《真賞齋圖》

據書中說明所述：「是圖縱三六公分，橫一〇七‧八公分，紙本，著色，係為華夏而作。華氏無錫人，是當時的著名收藏家，『真賞』即為華氏的齋名。文氏曾先後寫《真賞齋圖》二卷，一作於公元一五四九年（明世宗嘉靖二十八年），時年八十歲；一作於公元一五五七年（明世宗嘉靖三十六年），則已八十八歲。其八十歲所作一卷，曾著錄於清吳升《大觀錄》及《石渠寶笈》，其八十八歲所作一卷，曾著錄於《大觀錄》及清安岐《墨緣彙觀》。《墨緣彙觀》云：「世傳文衡山為華氏作《真賞齋圖》有二，此其一也。一為商丘宋犖氏所藏，後有豐道生為賦者。」案此圖即其八十歲所作的一卷，有宋犖印及豐道生的長賦，畫用元代王蒙體格。他與華氏為知友，故有此精細之作。所說極對。案十二年前（甲申），吳湖帆曾為我畫一張《樸園圖》，用的是錢舜舉筆的法，特別精細，也就是這個道理。

（四）明陳洪綬《雜畫》

據書中說明所述：「此冊縱三一‧七公分，橫二四‧九公分，絹本，著色，無款。山水花鳥各半，筆調謹嚴，色彩豔冶，傳神寫生，確乎高手，為其晚年精絕之作。」

此冊共十二頁，我最賞其中第三第四兩頁所畫的人物，筆意高古，遠勝唐（寅）仇（英）。

（五）清朱耷《山水花卉》

據書中說明所述：「縱三八‧一公分，橫三一‧六公分，紙本，墨筆。此冊為其醇熟的作品，墨采五色，極為難能。」

此冊共八頁，前三頁是花卉，後三頁是雞鳥，最後兩頁是山水。頁頁皆精，足與現在日本住友寬一氏藏的《過雲樓》著錄的「二十二幅冊」並美。案「二十二幅冊」經日人之廣為宣揚，並由政府列為「重要美術品」，現已名聞世界，幾乎一致公認是八大傳世之第一傑作。現觀此冊，鄙人認為至少至少當可不讓彼冊專美於世了。

除了上述五件之外，餘如北宋王詵煙《江疊嶂圖》，南宋馬遠《雪圖》，無款《江山樓閣圖》，無款《松齋靜坐圖》，元黃公望《仙山圖》，方從義《雲山深處圖》，明王紱《偃竹圖》，仇英《右軍書扇圖》，陸治《杏花春鳩圖》，陳洪綬《蓮石圖》，蕭雲從《雲臺疏樹圖》，清朱耷《荷菊圖》、《桃實山禽圖》，王翬《竹趣圖》，潘恭壽《倣董其昌山雨欲來圖》，（後王文治倣董其昌書，尤妙。）也都是不可多得的精品。

此外，還有一件特別值得一提的是南宋米友仁的《瀟湘白雲圖》。此圖原為故周湘雲姻丈所舊藏，當年湘丈因得此圖，遂自顏其居曰「寶米齋」，其珍重此畫，可以想見。可是，鄙見則以為王南屏君舊藏的米友仁《瀟湘奇觀圖》，較之此圖，更為精妙。（畫中款題尤遠勝。）不佞生平所見小米劇跡，亦唯此二圖而已。

所可惜的這裡面水準以下的東西，也不是沒有。如：南宋無款《耕織圖》、元無款《雪溪晚渡圖》，明吳偉《和靖詩意圖》，唐寅《洞簫仕女圖》，董其昌《山市晴嵐圖》等，都是很不高明的作品。其中尤以唐寅的《洞簫仕女圖》一幅最為惡劣，以較安儀周舊藏的唐寅《孟蜀宮妓圖》和龐虛齋舊藏的《秋風紈扇圖》，那就不可同日而語，簡直有天壤之別了。

可是，平心而論，綜觀這部《畫苑掇英》，可以說得是近年來所見關於影印中國名畫的難得之作。

宋高宗翰墨真跡

余自魏晉以來，至六朝筆法，無不臨摹。或蕭散，或枯瘦，或遒勁而不回，或秀異而特立，眾體備於筆下，意間猶存取舍。……頃自束髮，即喜攬筆作字，雖屢易典型，而心所嗜者，固有在矣。凡五十年間，非大利害相妨，未嘗一日舍筆墨；故年晚得趣，橫斜平直，隨意所適。至作尺餘大字，肆筆皆成，每不介意。至或膚腴瘦勁，山林丘壑之氣，則酒後頗有佳處。古人豈難到耶？

——思陵《翰墨志》——

在前期本刊拙作〈宋明書家詩翰小品〉一文中，我因記述大風堂新得宋高宗書扇冊頁事，提及寒齋從前也曾藏過思陵書扇兩頁，一是正書「丹砂經九轉，芳蕊占長春」十個字，一是「行到水窮處，坐看雲起時」，也是十個字。後來因為急於易米，不得已讓與他人，現在每念及此，不免中心耿耿云云。事有湊巧，前幾天偶然遇到一個老朋友，他邀我去看他所

收藏的字畫，無意間發見我所舊藏的那頁思陵正書，竟就在他那裡。我喜極欲狂，當即向他懇商可否割愛，承他不棄，慨然應允，於是這件名跡小品，遂意想不到的居然復歸寒齋，重供區區朝夕欣賞了。

回寓以後，翻翻各種著錄，我查出這一頁初見於番禺潘氏的《聽颿樓書畫記》，再見於南海孔氏的《嶽雪樓書畫錄》，並且發現這一頁原來就是大風堂新得思陵書扇冊內的第一頁。據《聽颿樓書畫記》所載，有如下述。

《嶽雪樓書畫錄》所載如下：

宋高宗團扇書冊（絹本十二幅）

第一幅楷書（高五寸七分，闊六寸，左方下角有『御製』朱文印。）

丹砂經九轉，方蕊占長春。

宋元翰墨精冊（共六件）

第一件宋思陵御書絕句，絹本方幅，高五寸九分，闊五寸一分，楷書五言詩一聯，分兩行，字徑一寸餘，右方有『御製』瓢印，朱文『己未』連珠印，『雲外天

香」印，白文『項墨林鑒賞章』，左方有朱文『神品』連珠印，『子京』葫蘆印，

『墨林秘玩』印，『朱善族借觀』印。

丹砂經九轉，方蕊占長春。

凡此一皆符。此外，原頁上於項氏「神品」二字的朱文連珠印下，復加有「孔氏鑒定」的朱文長方印及「少唐墨緣」的白文小方印各一，那是嶽雪樓主人孔廣陶氏後來鈐上去的。

孔氏於原跡後另紙並加題跋曰：

思陵此幅，乃紹興九年書，其於魏晉法書，無所不學，故能百變不窮，未可執一以論也。此十字用筆矯勁，如生鐵鑄成，而別露姿態。若使後人學步，則難免板鈍流弊，是亦當備一種可傳而不可法者。

咸豐丙辰冬，孔廣陶謹識於嶽雪樓。

後來他復將此一頁刻入其《嶽雪樓法帖》中，其對此特加珍視，可以概見。（可惜的是刻手的技術不高，拓本上對於原有圖章非但未能全刻，且刻出者又大多走樣，未免有點美中

不足耳。）

省齋案：這幅字頁確乎不是尋常的凡品，所以毋怪當時聽颿樓與嶽雪樓得此後以之為全冊之冠首。

復案：思陵所遺真跡極少，從前老友吳湖帆嘗見思陵真跡《千字文》一冊，嘆為罕有，因於其《梅景書屋雜記》[5]中記之曰：

高宗書學二王初唐人，方整圓勁，今見《千文》冊子，忽似懷仁《聖教序》，流麗娟娜，神乎其技，可為歷代帝王書冠冕；即積學書家，亦罕其匹。

這與孔氏所題，見解略同，都不失為中肯之論。

5
《梅景書屋雜記》係吳氏論述書畫之作，尚未出版，民國三十三年一月一日及十六日上海出版之《古今》第三八、三九、兩期中，曾選載之。

趙孟堅《梅竹譜詩書卷》

長夏無事，唯以觀覽書畫為遣；恐日久之易忘也，爰步孫承澤《庚子銷夏記》，高士

奇《江邨銷夏錄》、吳榮光《辛丑銷夏記》之先例，隨時剳記，藉便存檢。他日儻能

彙刊成冊，留以不忘，固所願云。

譚區齋的舊藏，字多於畫，且又遠勝。宋元名畫雖也不少，但嚴格言之，真正夠得上可

以稱謂「劇跡」的，鄙見祇有馬遠《踏歌圖》和朱德潤《秀野軒圖》兩件而已（現俱已歸北

京故宮博物院繪畫館）。

至於宋元法書，則名跡極多。如：黃庭堅《伏波神祠詩》與《廉頗藺相如傳》，米芾

《向太后輓詞》，文天祥《謝敬齋坐右自警辭》，司馬光《通鑑稿》，葛長庚《足軒銘》，

趙孟堅《梅竹詩》，耶律楚材《贈劉滿詩並序》，趙孟頫《胆巴禪師碑》與《湖州妙嚴寺

記》，鮮于樞《石鼓歌》，康里巎巎《梓人傳》，柯九思《宮詞》，以及《元人集冊》，

（內有趙孟頫《陶靖節飲酒詩》、趙麟《衡唐帖》、袁桷《雅譚帖》、龔璛《教授帖》、張淵《詩帖》、戴表元《動靜帖》、白挺《陳君帖》、虞集《白雲法師帖》、段天祐《安和帖》、楊維楨《詩帖》、饒介《士行帖》、王蒙《杜工部詩帖》、沈右《詩簡帖》、張暎《詩帖》、陸廣《詩簡》、俞和《留宿金粟寺帖》、張雨《送柑二詩帖》、王彥強《臨樂毅論帖》、陳鐸《詩帖》、庾益生《詩帖》各一葉。）都是歷見著錄，有的為項子京舊藏，有的為安儀周舊藏，有的為清宮故物。現在則十九已歸大風堂，在不久之將來，或將有珂羅版影印出來，可以供一般愛好者之共賞了。

以上所述的諸名跡中，若依區區個人的愛好來說，則當以趙子固的《梅竹詩卷》，最為心賞。因為彞齋生平，以善畫梅竹蘭草名聞於世，此卷所書，乃自述其畫梅竹的本末，以示世人，它的價值，自可想見。而其詩書之瀟灑出塵，尤非一般凡庸所能比擬。還有，題跋諸公，亦皆一時名士，珠玉紛陳，各盡其勝；而以後歷經史明古、項墨林、卞令之諸氏收藏，併詳見《鐵網珊瑚》、《式古堂書畫彙考》及《石渠寶笈》著錄，淵源有自，彰彰可考，真正可說是一件難得的珍品。

卷為素紙本，縱一尺四分，橫一丈一尺五分，行書。書曰：

里中康節庵畫墨梅求詩，因跡本末以示之。子固。

逃禪祖花光，得其韻度之清麗；間庵紹逃禪，得其蕭散之布置。回觀玉面而鼠鬚，已自工夫較精緻。枝枝例作鹿角曲，生意由來端若爾。所傳正統諒末節，捨此的傳皆偽耳。僧定花工枝則粗，夢良意到工則未。女中卻有鮑夫人，能守師繩不輕墜。可憐聞名未識面，云有江西畢公濟。季衡醜粗惡拙祖，弊到雪篷觴濫矣。所恨二王無臣法，多少東鄰擬西子。是中有趣豈不傳，要以眼力求其旨。踢鬚止七莝則三，點眼名椒梢鼠尾。枝分三疊墨濃淡，花有正背多般蕊。夫君固已悟筌蹄，重說偈言吾亦贅。誰家屏障得君畫，更以吾詩疏其底。

康不領此詩，又有許梅谷者，仍求，又賦長律。

濃寫花枝淡寫梢，鱗皴老幹墨微焦。筆分三踢攢成瓣，珠暈一圈工點椒。糝綴蜂鬚凝笑靨，穩拖鼠尾施長條。盡把枝埋雪半銷，松竹襯時明掩映，水波浮處見飄搖。黃昏時候朧明月，清淺谿山長短橋。鬧裡相挨如有意，靜中背立見無聊。筆端的瀝明非畫，軸上縱橫不是描。頓覺座成春盎盎，因思行過雨瀟瀟。從頭總是揚湯法，拼上工夫豈一朝？

王翠巖寫竹求詩，亦與。

古畫畫物無定形，隨物賦形皆迫真。其次祖述有師繩，如印印泥隨前人。尚疑屋下重作屋，參以新意意乃足。晉魏而來幾百年，羲獻斷絃誰解續？何況高束李杜

編，江湖競買新詩讀。願君種取渭川一千畝，飽飯逍遙步捫腹。風晴煙雨盡入君心

胸，吐出毫端自森肅。員大夫，來子章，何碌碌。

三詩蓋《梅竹譜》也。然胸中無詩者見之扞格，

所求畫竹詩耳，乃及李杜編何也？余笑曰，非君不解，世無人為君言耳。作詩必此

詩，定非能詩人，不聞此語耶？皇甫表工學於斯，聞余詩欣然求書。正恐胸中無詩

種，又扞格也，識者為余一撥，余老不事多言云。景定元禩良月六日，所寓邸乃鹽橋

王氏家，二鼓燭下書。諸正孫趙孟堅子固彝齋居士記。」

下鈐印三：「孟堅」、「子固」、「彝齋」。

後有錢應孫、趙孟㴖、董楷、趙孟淳、葉隆禮、吳亮采、張罕清七跋、文長不具錄。

此外又有項子京、項孔彰、卞令之，及乾隆等收藏章數十，亦不具錄。

據《式古堂書畫彙考》中所載，此卷最後尚有楊循吉二跋，茲已不存。又卷尾復有項子

京書記一則如下：

宋宗室趙孟堅，字子固，號彝齋，行書梅竹譜，名族題識，項元汴真賞。時嘉靖卅六

年秋裝池，原價四十二兩，購於吳江史明古孫。

省齋案：趙子固的「詩」、「書」、「畫」雖都較之趙子昂為遜，但是因為他的「品」高，所以享名甚盛。關於他的生平，姑引手邊僅有的《人名大辭典》所載如下：

趙孟堅，宋宗室，海鹽人。字子固，號彝齋居士。寶慶進士，累官翰林學士承旨。修雅博識，善畫，工詩文。宋亡，隱居秀州，從弟孟頫自苕州來訪，閉門不納；夫人勸之，始令從後門入。坐定，第問弁山笠澤，近來佳否？孟堅曰：弟奈山澤佳何？孟頫慚退，便令蒼頭濯其坐具。卒年九十有七，有《梅譜》、《彝齋文編》。

他是一個十十足足的所謂「名士」，《燕閒清賞箋》中載有關於他的逸事兩則如下：

趙子固，宋諸王孫，家藏圖書鐘鼎寶玩甚富，亦善繪事。後得五字不損本《蘭亭》於雲川，喜甚，乘夜回嘉興，棹至昇山，大風覆舟。子固立淺處，手持《蘭亭》示人曰：帖己在此，餘不足以介意！因題卷尾曰：性命可輕，至寶是寶！[6]

大風堂的收藏章中有一顆最大的曰：「至寶是寶」，人多不解，即出此典。

趙孟堅《梅竹譜詩書卷》

185

6

周公謹邀趙子固各攜所藏書畫，放舟湖上相與評賞飲酎，子固脫帽，以酒晞髮箕，踞歌《離騷》，傍若無人。薄暮，入西泠，掠孤山，艤舟茂樹間，指林麓最幽處，瞪目絕叫曰：此洪谷子董北苑得意筆也！隣舟驚嘆，以為真謫仙人。

王羲之 《行穰帖》

目前在香港的法書名跡，嚴格的說，具有堪稱「希世之寶」的資格的，其實祇有一件⋯⋯

那就是王右軍的《行穰帖》而已。

《行穰帖》為合肥李氏所藏，我於五年前得獲拜觀。帖為黃麻紙本，縱七寸一分，橫二寸八分，草書，本幅僅存十五字如下：

足下行穰九人還示應決不大都當佳

這十五個字分為兩行，是經董其昌「釋文」並審定的。

這一個卷上董氏的題跋極多，前隔水上有他所書的「王右軍《行穰帖》」簽條一紙，後隔水上有他所書的釋文一行，後幅復有三跋如下：

第一跋曰：

「東坡所謂『君家兩行十二字，氣壓鄴侯三萬籤』者，此帖是耶？董其昌審定並題。」

第二跋曰：

「宣和時，收右軍真蹟百四十有三，《行穰帖》其一也。以《淳化官帖》不能備載右軍佳書，而王著不具玄覽，僅憑仿書鋟版，故多於真蹟中掛漏。如《桓公帖》，米海嶽以為王書第一，猶在官帖之外，餘可知已。然人間所藏，不盡歸御府；即歸御府，或時代有先後，有淳化時未出而宣和時始出者，亦不可盡以王著為口實也。此《行穰帖》在草書譜中，諸刻未載，有宋徽廟金標正書，與《西昇經》、《聖教序》一類。又有宣和、政和小印，其為內殿秘藏無疑。然觀其行筆蒼勁，兼籀篆之奇蹤，唐以後虞、褚諸名家，視之遠愧，真希代之寶也；何必宣和譜印，傳流有據，方為左券耶？萬曆甲辰冬十月廿三日，華亭董其昌跋於戲鴻堂。」

第三跋曰：

「此卷在處，當有吉祥雲覆之，但肉眼不見耳。己酉六月廿有六日再題。同觀

者：陳繼儒、吳廷、董其昌書。」

其對此帖極事推挹，可以概見。後孫承澤跋曰：

「近年見右軍舊蹟三四紙，以《行穰帖》為第一，真鴻寶也。乞致帖主人當什襲藏之，俟秋涼容約同攜至小齋，再一快觀耳。澤言。」亦甚傾倒。此外，乾隆之所謂「御題」累累，毋庸贅述。

據卞永譽《式古堂書畫彙考》中所載，王羲之《行穰帖》共有三十餘字，末並有「王羲之白」四字。想此帖本有四行，今僅存兩行耳。（《式古堂書畫彙考》一書，雖甚有參考價值，但其中錯字特多，不無遺憾。就像所載此《行穰帖》，本文中亦多錯字，雖或係據張彥遠《法書要錄》所錄載，但不管正誤，一一照抄，也未免太容易而隨便了。）

汪珂玉《珊瑚網》載曰：

萬曆戊午於吳江周敏仲舟中，獲觀右軍《行穰帖》，止存二行，約二十餘字　在黃麻紙上，書法精采異常，惜無前賢跋。後項子京自敘數行，董玄宰題云：此帖所至處，常有青雲覆其上，但肉眼自不見耳。

張丑《清河書畫舫》記曰：

周敏仲攜示逸少行穰帖一卷，亦載《宣和書譜》中，首尾璽跋宛然，余細辨乃唐人硬黃臨本，定非真跡。先輩言秘府御題書畫，真贋相雜，驗之信然。

《石渠寶笈》註曰：

宣和譜載御府所藏二百四十三帖中，明有《行穰帖》。又政和、宣和、雙龍等璽，現存。董其昌跋云「何必宣和譜印，方為左券」，亦殊操觚率爾矣。

省齋案：以上所記，見仁見智，各有不同。若照鄙人的管見，則雖並不同意董思翁那樣的神乎其詞，但卻也不敢如張米庵那樣的斷定其確為唐人的臨本。我以為王右軍這本《行穰帖》，至少至少，較之現在國內的《快雪時晴帖》為遠遜；可是，同時較之現在日本的《遊目帖》，卻又遠勝了。

退一步說，就算此帖確是唐人模本——事實上很有可能性——那誠如詹景鳳《東圖玄覽》中所說的「今世亦何能多得」啊。

此文剛剛寫完，偶爾翻一翻安岐的《墨緣彙觀》，裡面亦有關於此帖之一段記載如下：

王羲之《行穰帖》卷，硬黃紙本，草書，兩行十五字，唐模本至精者。首有宋徽宗金書月白絹標籤，前後黃絹，隔水押宣和五璽，鮮豔奪目。後紙押『內府圖書』之印……

省齋復案：安儀周素負精鑒之名，我對於他的收藏最為心折，他對此帖直謂「唐模本至精者」，當有所本，不可忽視。所以，我們對於王羲之這個《行穰帖》的結論，仍如以上鄙見所述，雖不敢斷言它是否確為唐人模本，但至少至少，它決不能是百分之百的真蹟原本，應無疑義。

大滌子《三絕》冊

生平所見石濤作品，以冊頁為最多，並且也最精；如香港黃子靜氏所藏的《清湘道人畫冊》，即其一也。

冊僅八頁，而詩、書、畫，無一不精，「三絕」之稱，誠足當之無愧。冊首「清湘道人畫」六字，岳崧題籤。八頁如下：

第一幅　眠琴竹蔭圖

詩題曰：「掃地焚香閉閣眠，簟紋如水帳如煙；客來夢覺知何處，括起西窗浪接天。」

第二幅　黃巖雙瀑圖

　　詩題曰：「高巖下赤日，深谷來悲風，擘開青玉峽，飛出兩白龍。」

第三幅　月明疏竹圖

　　詩題曰：「寄臥虛堂寂，月明浸疏竹；冷然洗我心，欲飲不可掬。」

第四幅　孤山訪道圖

　　詩題曰：「天欲雪，雲滿湖，樓臺明滅山有無；水清石出魚可數，林深無人鳥相呼。子瞻臘日訪惠思孤山作。」

第五幅　藍溪白石圖

　　詩題曰：「藍溪白石出，玉川紅葉稀；山路元無雨，空翠濕人衣。」

第六幅　清寒山骨圖

　　詩題曰：「清寒人山骨，草木盡堅瘦。冬日用東坡公三峽語。」

第七幅　溪山綺閣圖

　　詩題曰：「三吳雨連月，湖山日夜添；尋僧去無路，瀲瀲雨拍簷。駕言徂北山，潯與幽人兼；清風洗昏翳，晚景分濃纖。縹緲朱樓人，斜陽半疏簾；臨風一揮手，悵焉起遐瞻。世人騖朝市，獨向山溪廉；此樂得有命，輕傳神所殲。子瞻湖上作。」

第八幅　月明林下圖

詩題並識曰：「真態生香誰畫得，玉奴纖手嗅梅花。康熙丁巳十二月，燈下偶塗此冊，總用坡公語，漫成一絕，書發彥老道翁一笑。冰輪索我臨池興，盡掃東坡學士詩；筆未到時意已老，焦枯濃淡得新癡。小乘客原濟石濤。」後復題曰：「元祐二年，正月十二日，蘇子瞻、李伯時為柳仲遠作《松石圖》，仲遠取杜子美詩：『松根胡僧憩寂寞，龐眉皓首無住著，偏袒右肩露雙腳，葉裡榕子僧前落』數句，復求伯時畫為《憩寂圖》，子由題云：『東坡自作蒼蒼石，留取長松待伯時，只有兩人嫌未足，兼收前世杜陵詩。』因次其韻云：『東坡雖是湖州派，竹石風流各一時，前世畫師今姓李，不妨題作輞川詩。』又與可嘗云：『老夫墨竹一派，近在徐州，吾竹雖不及，石似過之。此一卷公案，不可不令魯直下一語。』魯直跋：『或言子瞻不當目時為前身畫師，流俗人不領，便是詩病。伯時一丘一壑，不減古人，誰當作此癡計？子瞻此語，是真相知。』丁巳十二月十五日，偶書彥懷居士本。

蘇黃文李筆顛死，名士風流見一時；高著眼睛低處看，素心原有者班詩。次韻呈彥老一笑。清湘小乘客石濤濟十七日稿。」

各頁上有「石濤」、「原濟」、「清湘」、「老濤」諸章，最後一頁上並有「前有龍

眠」一印，尤為精絕。

這一本冊子內，我最賞第二幅的《黃巖雙瀑圖》與第八幅的《月明林下圖》，前者畫的是匡廬開先寺的勝景，瀑布由黃巖峯直下三十丈，至青玉峽，分為兩條白龍，雄壯瑰麗，嘆為觀止。後者畫的是一個美人，明月之下，孤樹之旁，幽然獨立而手嗅梅花，景象冷絕，詩意滿幅，這種筆墨決不是凡手所能夢得想到的！

此外，第六幅的《清寒山骨圖》，幽峭之極，吳荷屋評謂：「此冊以此幅為第一，漸江尚未能此。」此語固頗有見地，可是其實這一本冊子內可稱頁頁皆精，至於究竟那一幅是「第一」，則各人的看法不同，似乎是很難斷言的。

不妨過去的心目中，一向以日本大阪美術館所藏的石濤《東坡詩意冊》為第一（原為敝同鄉、小萬柳堂主人廉南湖氏舊藏），住友寬一氏所藏的《黃山八勝冊》為第二（原為番禺聽驪樓主人潘季彤氏舊藏），現睹黃氏這本冊子，鄙見至少可以與上述兩冊稱為「鼎足」了。

馬公顯 《春郊策蹇圖》

樸園銘心絕品錄

一葉知秋，一雨成秋，東京連下了幾場大雨之後，寒居院子裡的桐葉滿地，晚上蓋了薄被已不夠禦寒，區區清早起身竟穿起棉袍來了。

在下雨的幾天之中，我不甘寂寞，仍舊天天奔走於神田與本鄉一帶的舊書店和青山與上野一帶的古董舖之間，希望披沙揀金，終能有所發見。俗語說得好：「老天不負苦心人」，最後果然給我在上野的一家小古董舖裡找到一件非同小可的銘心絕品來了。

這一件絕品混在一大堆雜畫之中，裝在一隻小木盒之內，外面寫著「馬乘人物、馬公顯筆」八個字。我打開木盒一看，裡層有「常信書」三個字，下面並有「常信」二字的朱文小方印一。上面貼有一紙，書有「馬乘人畫圖、馬公顯筆、榮信誌」十二個字，下押「榮信」

二字的白文小方印一。再打開畫來一看，絹本，水墨。雖已色黯底殘，而滿幅靈氣氤氳，神采飛動。圖中所畫的是五個人騎在五隻驢子之上，作出遊狀；一僮子伏地拜揖，作送別狀；後面有垂柳數枝，此外別無其他。可是，那五個人和五隻驢子的姿態一一不同：或揚鞭，或拱手，或回顧，或背面，或側面，或斜面，那種倜儻出塵之度和天趣生動之態，真是形容畢肖，神妙到了極點！而垂柳的草草數筆，初看好似雜亂無章，實則淋漓酣暢，也極盡煙藹霧飄渺之趣。這種開門見山的名跡看到了真是所謂驚心動魄，神經不知不覺的頓時緊張起來。心慌意亂，急急問了價錢，我唯恐或失的立即一口答應。但是傾囊之後，不敷尚鉅，不得已就當場打電話向各處借錢，承兩位熱心友朋的幫忙，慨允各湊其半；我得到了好像中了頭獎似的，興奮痛快，幾近瘋狂，當晚就請那兩位朋友到我寓中狂歌痛飲，頃刻間盡了十瓶啤酒。

第二天早晨，依然大雨，我連忙打電話告知大千，他立即驅車冒雨來觀，一面連聲叫好，一面賀我得此絕品。觀後並揮筆為之作跋曰：

馬公顯畫，我國殆已絕跡；故宮寶藏，為世界冠，而《石渠寶笈》一無紀錄。就余所知，僅日本西京南禪寺所藏《藥山李翱問答圖》一軸，嘗獲展觀，嘆為絕品。近聞已定日本國寶，不得流出三島矣。今省齋忽得此《春郊策蹇圖》，風神爽

朗，尤在問答圖之右，平生眼福，良足自傲，願吾省齋善護持之，他日勿為蕭翼所賺也！畫上右方有「公顯」印章，朱色沉厚，宋人水印，確然可憑。

而常信榮信師徒題諸匣內，常信當我國康熙時，榮信乾隆時為海東名畫家，流傳有自之品，更可貴也。

丙申中秋後大千居士張爰觀於東京。

先是，我覺得這幅圖中所畫的是驢，與原名所謂「馬乘人物圖」略有不符，大千亦以為然，遂為改名「春郊策蹇圖」。雅而且合，這樣遂適如其稱了。

案：馬公顯是宋代河中人，馬賁之後，馬興祖之子。馬賁以畫善人物、山水、鳥獸，馳名於元祐紹聖間，宣和間官畫院待詔。馬興祖工繪人物、花鳥、山水、雜畫，紹興間亦官畫院待詔，當時，高宗每獲名跡，多令鑒識。至於馬公顯本人，則亦工人物、花鳥、山水，紹興間亦授畫院待詔，並賜金帶。又馬公顯弟馬世榮，畫藝與兄略向，官職亦復相同。馬世榮有子二：一馬逵，畫山水、人物、花果，尤工禽鳥。一馬遠，工山水、人物、花鳥，光宗寧宗時亦官畫院待詔，為當時院中獨步，享名最盛。他的兒子馬麟，亦能克承家學，光宗寧宗時為畫院祗候。

所以，在我國畫史上，宋朝「馬氏一家」之大名，是遠勝元朝「趙氏一家」[7]和明朝「文氏一家」[8]，幾幾乎可以稱得是前無古人，後無來者的。

而馬氏一家之中，比較的以馬遠、馬麟父子之作，稍有流傳，今日海內外尚有所見；其他則都是寥寥無幾，尤以馬公顯的作品最為鳳毛麟角，簡直可以說絕無僅有。不要說《石渠寶笈》中一無紀錄了，就是我們翻遍了《歷代著錄畫目》書中一百多種的著錄書本，也一無所見。再說現在日本西京南禪寺中所藏的那幅鼎鼎大名的《藥山李翱問答圖》，雖筆墨神妙，不愧絕品，可是根據日本各書所載，大多冠一「傳」字——即「傳馬公顯」——足見因為那幅圖上並無確實的印章可據，還未敢完全斷定它究竟是否馬公顯的真跡，不若這幅《春郊策蹇圖》上赫然的鈐有「公顯」兩字的朱文方印，證據確鑿，彰彰可考也。

所以，區區目前雖還不敢誇言這幅馬公顯的《春郊策蹇圖》為「天壤孤本」，但至少可以說它是獨一無二的「海內孤本」，這似乎應該是毫無疑問的了。

丙申仲秋記於江戶上野谷中禪林，時值東京開都五百年祭。

7　元「趙氏一家」指趙孟頫。

8　明「文氏一家」指文徵明。

《宋元書畫名跡》小記

世變益亟，名跡日稀。昨天——十二月一日，東京上野公園的國立文化財研究所內舉行了一個小小的「宋元水墨花鳥畫展」，展期祇有一天，展件亦祇有十五幅，並有我友京都博物館島田修二郎先生的講演。我應邀前往拜觀，覺得除了一幅溫日觀的《水墨葡萄》堪稱絕品外，其他都是平平，無甚足道。還有一幅方方壺的《瀟湘雨意》（畫的是數竿墨竹），雖也不壞，可是殘疲太甚，已經「失神」了。

倒是，大風堂新得的一本《元賢集冊》，真有嘆為觀止之感。冊共二十頁，歷經明清兩代名鑒賞家項子京、梁蕉林、孫退谷、安儀周氏所收藏，其中如趙孟頫的《陶靖節飲酒詩》、趙麟的《衡唐帖》、袁桷的《雅譚帖》、龔璛的《教授帖》、張淵的《詩帖》、戴表元的《動靜帖》、白珽的《陳君詩帖》、虞集的《白雲法師帖》、段天祐的《安和帖》、楊維楨的《詩帖》、俞和的《留宿金粟寺詩帖》、王蒙的《杜工部詩帖》、沈右的《詩簡帖》、張暎的《與南屏徵君三詩帖》、陸廣的《詩簡帖》、饒介的《士行帖》、張雨的《次

天鏡上人送柑二詩帖》、王彥強的《臨樂毅論帖》等十八頁，均經《墨緣彙觀》詳細著錄，

其珍貴自不待言。

全冊之中，頁頁皆精，可謂無美不備。可是，以名望來說，自以松雪翁為其冠首，所以

他的一頁書後並有虞伯生一跋如下：

我朝書法，當以松雪齋書為第一。今觀所書陶靖節詩，筆力痛快，無一點塵俗氣，繼

義獻之後者，其在斯人與？烏乎，主人為余寶之！蜀人虞集。

跋文隸書，也精妙無比，與他後面草書的《白雲法師帖》有異曲同工之妙。

省齋案：這一本《元賢集冊》七八年前原為我友譚區齋所舊藏，鄙人早就讚嘆無量，曾

於拙著《省齋讀畫記》一書中約略述之。今歸大風堂主人所得，鄙人亦像虞伯生一樣的同有

願「主人為余寶之」之感了。

《明賢法書小品》

鑒賞法書之樂，聲色美好，一不足以當之。

<div style="text-align: right">——《寒山帚談》</div>

近幾年來，鄙人頗好搜羅一點法書佳跡，可是，為物力所限，所收的祗是一些零星東西——尤多明賢小品——這在一般「好事家」的目中看來，或許將認為不值什麼而無足重視的吧？

三個月前，我在日本西京遊覽，偶在一家筆墨舖中，買得徐青藤的草書一軸，雖絹殘墨黯，而不妨則特賞其文詞之雋永。書句如下：

結廬松竹之間，閑雲封戶。徙倚杏林之下，花瓣沾衣。芳草盈堦，茶煙幾縷；春光滿

面，黃鳥一聲。此時可以詩，可以畫。

萬曆己卯，天池。

現在這幅字軸，正高懸於東京寒齋的牆壁之上哩。

這次回到香港，又在友人某君處獲得八大山人的真書和行書一頁，寫的是兩首詩，書法文句，兩極其妙。行書一頁是：

匡牀曲几坐終日，萬疊青山一老僧。

竹外茆齋橡下亭，半池蓮葉半池菱；

八大山人。

真書一頁是：

雪冷江深無夢到，自鋤明月種梅花。

風流東閣題詩客，瀟灑西湖處士家；

八大山人書於水明樓中，辛巳冬日。

這兩葉上除了八大山人自己的印章外，還有「聽驪樓藏」和「季彤鑒藏」的兩方圖章，原來是番禺潘氏的舊藏。後來我翻閱一下《聽驪樓書畫記》，則果然載在裡面，絲毫不錯。

此外，我的行篋中還攜有明人字頁四張：一是吳匏庵的短札，一是劉完庵的詩簡，一是王濟之的詩稿，一是祝枝山的《盧廷玉像贊》，各有千秋，俱堪欣賞。這四頁上並有名藏家朱臥庵繆文子諸氏的印章，尤可珍玩。

至於講到宋元名跡，則近代私人藏家之中，自以先外舅爰居閣主所藏的「三十三宋」及髯兄大風堂主所藏的《元人法書大觀》兩冊，最為煊赫；其中尤以辛稼軒一葉為海內孤本，允稱無上絕品云。

辛酉元旦於四面爆竹聲中

評《中國歷代書畫選》

如果我們離開政治的觀點而專談藝術的話，我想無論何人都不能不承認現在的臺灣可以稱得是一個中國歷代書畫名跡的寶庫吧。

因為，當初北平故宮博物院和中央博物院的大部分的寶藏，現在都「蒙塵」在那裡，這些全是我們數千年來歷代文物的菁華，不僅是我們的「國寶」，並且也可以稱得是世上人間的「環寶」。

為宣揚我國的文物計，為使得全世界愛好美術人士之得以一飽眼福計，那麼，如果將這些寶物拿出來公開展覽，或者至少至少，將它們影印出來，則應該是天經地義的刻不容緩之舉。

可是，最近我看到了臺灣「教育部中華叢書委員會」印行出版的一集《中國歷代書畫選》之後，則不能不大失所望了！

該集為散頁，共計六十幅，裡面選印法書十件，名畫五十件，內容如下：

序號	內容
1	晉王羲之《快雪時晴帖》
2	宋蔡襄《與李端愿書》
3	宋蘇軾《與范祖禹書》
4	宋黃庭堅書《花氣薰人詩》
5	宋米芾《與劉季孫書》
6	宋徽宗書《牡丹詩》
7	宋高宗《付岳飛敕》
8	元趙孟頫《跋陸柬之文賦》
9	元鮮于樞書《雜詩》
10	明宋濂《跋王羲之帖》
11	前蜀滕昌祐《牡丹》
12	南唐董源《洞天山堂圖》
13	五代人畫《秋林羣鹿圖》
14	五代人畫《浣月圖》
15	宋釋巨然《秋山問道圖》
16	宋范寬《谿山行旅圖》
17	宋釋惠崇《秋浦雙鴛》

序號	內容
31	元錢選《桃枝松鼠》
32	元趙孟頫《疏林秀石》
33	元曹知白《羣山雪霽》
34	元吳鎮《清江春曉》
35	元顧安《平安磐石》
36	元倪瓚《江岸望山圖》
37	元方從義《高高亭圖》
38	元王蒙《谿山高逸》
39	李士行《喬松竹石》
40	元柯九思《晚香高節》
41	明朱芾《蘆洲聚雁圖》
42	明徐賁《蜀山圖》
43	明王紱《山亭文會圖》
44	明夏昶《半窗晴翠》
45	明杜瓊《南湖草堂圖》
46	明沈周《廬山高》
47	明呂紀《寒雪山雞》

序號	內容	序號	內容
18	宋崔白《竹鷗圖》	48	明唐寅《西洲話舊圖》
19	宋郭熙《寒林圖》	49	明文徵明《松陰高隱圖》
20	宋徽宗《紅蓼白鵝》	50	明仇英《桐陰清話圖》
21	宋李唐《炙艾圖》	51	明陸治《玉蘭》
22	宋江參《仿范寬盧山圖》	52	明董其昌《仿倪瓚山陰丘壑圖》
23	宋蘇漢臣《秋庭嬰戲圖》	53	明陳洪綬《倚杖閒吟圖》
24	宋劉松年《唐五學士圖》	54	清王時敏《山水》
25	宋馬遠《對月圖》	55	清王鑑《摹董源山水》
26	宋人畫《羅漢》	56	清吳歷《摹古山水》
27	宋人畫《觀梅圖》	57	清王翬《仿王維江村夜雪圖》
28	宋人畫《卻坐圖》	58	清惲壽平《春山欲雨圖》
29	宋人畫《枇杷猿戲》	59	清王原祁《仿倪瓚春林山影》
30	遼蕭瀜《花鳥》	60	清郎世寧《八駿圖》

我先從兩部分來批評這本集子。第一，從印刷方面來說，這一部集子既遠不如現在北京故宮博物院所出版的《宋人畫冊》和上海人民博物館所出版的《畫苑掇英》，並且以較張大千在日本出版的《大風堂名跡》和鄱人在日本所影印的《宋人溪山垂綸圖》散頁，也不啻有

天壤之別。

第二，從編輯方面來說，我覺得本集《中國歷代書畫選》的編者，其對於中國歷代書畫的常識與目力，顯然有十分不夠和幼稚的地方。根據臺灣「國立故宮博物院中央博物院」所出版的《故宮書畫錄》一書中所載，臺灣現藏曾經著錄的故宮書畫，經「專家審定」屬於「上等」的，計書共二百三十件：內中卷八十八件，軸三十八件，冊一百零四件。畫共一千三百二十五件，內中卷一百六十四件，軸九百九十一件，冊一百七十件。屬於「次等」的，計書共五百三十一件，內中卷一百四十八件，軸一百二十九件，冊二百五十四件。畫共二千五百六十二件：內中卷四百四十九件，軸一千五百九十一件，冊五百二十二件。在兩共四千六百四十八件的名跡之中，而僅「選」六十件出來作為代表，這以數量的比例來說，似於未免稍嫌不夠。退一步說，如果所選的確係精而尤精之件，或者也還勉強的說得過去；可是，現在我們詳察此集的內容，覺得裡面所選擇的，非特掛一漏萬，毫無標準，並且其中有好幾張，都不是代表作，不知其憑何入選。最糟糕的是清代一部分，所謂「四王」、吳、惲，大都是專事臨摹古人的作品，他們自己一無個性的表現，這在藝術創作的觀點上可以說是毫無價值。更笑話的是最後一張郎世寧的《八駿圖》，案郎世寧是洋人，所畫的也是洋畫，現在居然也廁身於所謂《中國歷代書畫選》中，此豈郎世寧個人之榮歟？抑中國畫全體之光耶？我想倘若以上五十幾位書畫大家黃泉有知的話，恐怕都不免要有啼笑皆非之感的吧！

消極的批評姑且少說，我們不妨來貢獻一點積極的建議。以鄙人的愚見，在洋洋大觀全部所有歷代書畫四千六百四十八件之中，要甄選每時代每個人的代表作，至少，應該可以挑選一百件出來。其中如以書的比例占五分之一來說，則書的數目應為二十件，畫的數目應為八十件。假定這樣的話，那麼我想書的方面，似乎應該再加十件如下：

序號	內容
1	唐褚遂良《倪寬傳贊》
2	唐孫過庭《書譜》
3	唐陸柬之《文賦》
4	唐顏真卿《祭姪文稿》
5	唐懷素《自敘帖》

序號	內容
6	宋薛紹彭《雜書》
7	元楊維禎書《晚節堂詩》
8	元張雨書《七言絕句》
9	明宋克書《公讌詩》
10	明祝允明《雜書詩帖》

至於畫的方面，也應該要再加三十件如下：

序號	內容
1	唐閻立本《職貢圖》
2	唐李思訓《江帆樓閣圖》
3	唐李昭道《春山行旅圖》

序號	內容
16	宋郭忠恕《雪霽江行圖》
17	宋許道寧《關山密雪圖》
18	宋易元吉《猴貓圖》

序號	內容	序號	內容
4	唐吳道子《寶積賓伽羅佛像》	19	宋李公麟《山莊圖》
5	唐韓幹《洗馬圖》	20	宋文同《墨竹》
6	唐王維《山陰圖》	21	宋馬和之《柳溪春舫圖》
7	唐盧鴻《草堂十志圖》	22	宋夏珪《長江萬里圖》
8	唐楊昇畫《山水》	23	元黃公望《富春山居圖》
9	唐周昉《內人雙陸圖》	24	元高克恭《雲橫秀嶺圖》
10	五代梁荊浩《匡盧圖》	25	元盛懋《松溪泛月圖》
11	五代梁關仝《關山行旅圖》	26	元朱叔重《春塘柳色圖》
12	五代南唐周文矩《明皇會棋圖》	27	明戴進《風雨歸舟圖》
13	五代南唐趙幹《江行初雪圖》	28	明吳偉畫《北海真人像圖》
14	五代後蜀黃筌《勘書圖》	29	明崔子忠《掃象圖》
15	宋李成《寒林圖》	30	清元濟王原祁合作《蘭竹》

以上所述，不過是個「假定」——並且，還祇是區區的「私見」而已。其實，原集的六十件之中，也還有重再審定和甄選之必要。如郎世寧之理在必去，即其一例。「四王」、吳、惲之並無全選的價值和必要，又其一例。再如元趙孟頫應選其「鵲華秋色」圖或「重江疊嶂」圖為其代表作，（決不應選「疏林秀石」圖），明徐賁應選其「獅子林」圖為其代表

等，又其一例。諸如此類，不勝枚舉。此外還有《故宮書畫錄》中所載的　代畫冊，如：

《名繪集珍》、《墨林拔萃》、《名畫集真》、《唐宋名繪》、《集古圖繪》、《歷朝名

繪》、《歷朝畫幅集冊》、《名畫琳瑯》、《名畫薈萃》、《唐宋元畫集錦》、《藝苑藏

真》、《集古名繪》、《宋元名繪》、《宋人合璧畫冊》、《宋元集繪》、《煙雲集繪》、

《宋人集繪》、《唐宋名繪》、《歷代名繪》、《名賢妙蹟》、《名繪薈

珍》、《紈扇畫冊》、《名繪萃珍》、《繪苑琳球》、《藝林集玉》、《歷代名人圖繪》、

《歷代畫幅集冊》、《元明人繪山水集景》等等，真是所謂名作如林，美不勝收，這裡面可

以選印出來，供諸於世的，正還不知有多少。所以，就算增加到一百件的話，實際上也還是

差得遠呢。

其次，講到印刷。以現代攝影技術之進步來說，往往印刷品可以比較所印刷的原本還

要精美，這幾乎已成為理所當然的現象。科學先進的歐美各國不必說了，即以日本來說，幾

十年前他們所彩印出版的關於我國古代書畫的集繪，如《書道全集》、《墨蹟大成》、《唐

宋元明名繪大觀》、《支那名繪寶鑑》等等，就早已遠勝於今日我們臺灣出版的此集《中國

歷代書畫選》了。談到這裡，或者會有人懷疑到目前臺灣方面的物質條件吧？鄙意卻不以為

然。不是北京方面和上海方面也同臺灣一樣的物質條件並不十分具備嗎？可是，為什麼北京

故宮博物院和上海人民博物館所印行出版的書畫，卻遠勝於臺灣「教育部中華叢書委員會」

所印行出版的此集《中國歷代書畫選》呢？退一步說，就算今日臺灣方面確是沒有精良的印刷設備，那麼，如果將這批國寶攝影之後，拿到日本去精印出來，也未嘗不可啊。鄙人記得於三個月前，曾在東京看到《蔣夫人畫集》的精印樣本，富麗堂皇，無以復加。竊思臺灣諸公倘能將這種「努力」也同樣地用之於印行《中國歷代書畫選》上，則此集之盡善盡美，定可預卜；那豈非是我們「國家之榮」，「民族之光」也歟？漪歟盛哉！跂予望之！

唐韓滉《五牛圖》

根據確訊，流落在香港的唯一唐畫《韓滉五牛圖》已經重歸祖國，這實在是一件值得慶幸的事。

二月十六日《文匯報》上載有葉譽虎（恭綽）先生所寫關於此事的短文一篇，題曰〈唐代名畫韓滉五牛圖回國〉其文如下：

唐代宰相韓滉是一個能吏和名相，又是一個大藝術家，現在傳世作品極少。他畫牛是最有名的，但作品更少見。他的《五牛圖》本在清宮，庚子年八國聯軍入京被劫掠出宮，售與北京匯豐銀行買辦吳幼陵，得銀二百兩。吳本不好書畫，亦不長於鑒別，不過認為清宮流出，必係寶物，況二百兩為數無多，故姑留之而已。吳藏篋中數十年，極罕示人。余早悉其事，三十年前，曾突向索觀，吳乃開鐵櫃於鈔票券據叢中抽出見示；當時匆匆一面，真有翩若驚鴻之感，嗣遂懷不能忘。其後幼陵去世，其子恒生，

攜之往蘇州；恒生罕交遊，余雖曾住吳門，卻有侯門一入之嘆。後知恒生亦離蘇去香港，且亦逝世，以為是卷永淪海外矣。不意最近於故宮博物院得睹，真有完璧歸趙之喜。此卷五牛，均著色，筆勢渾勁，每一牛為一幅，而聯接不斷；紙似棉麻合製，堅厚光滑，並無滉款，僅趙子昂跋定為滉。又有宣和、紹興、及睿思東閣各印，印色鮮豔如新。世傳戴嵩畫牛以滉為師，此卷雖無款，殆非滉不能辦此。余因曾見韓卷，項墨林家，故其孫聖謨曾摹過一次，雖沉古較遜，然韻味頗能追步。此卷明末曾入故廿年前在滬見項卷遂以三百金收之。嗣以易米，真可謂雲烟過眼矣。然真龍已得，項卷能珠還與否，似不必重視也。

以上所云，大致不錯；惟有兩點須正誤及補充者。第一，是卷物主吳幼陵之子恒生，現在香港，尚未逝世。第二，是卷確無滉款，惟所以斷定其為韓滉之作者，初非僅賴趙孟頫的題跋，殆因根據《珊瑚網》所載，是卷原有宋徽宗的金書標題之故耳。（這個宋徽宗的金書標題並未載入《石渠寶笈》之中，想是卷入清宮之時，早已他移或者不存了。）

談起這個鼎鼎大名的韓滉《五牛圖》卷，它過去埋沒在港默默無聞者已經多年。物主吳恒生對於字畫雖一竅不通，但因這件是家傳下來的清宮故物，所以一向視為「奇貨」，秘不示人。可是，鄙人卻是最先獲見這件名跡原物者之一人，並且，也像葉氏一樣的蒙在銀行保

險櫃中「抽出見示，當時匆匆一面，真有翩若驚鴻之感。」後來，我又獲得原件攝影一份，

重再觀摩，不禁嘆為觀止！

是卷白麻紙本，縱六寸五分，橫四尺五分，畫本水墨設色，五牛一齕草者，一昂首者，

一聳立者，一喘氣者，一絡首者；神情各異，維妙維肖。引首清高宗御筆「興託春犁」四大

字，冠以「春耦齋」大璽一。前隔水上乾隆御題曰：

唐史稱滉畫，與宗人幹相埒。《名畫錄》謂馬牛雖目前之畜，最難為狀　滉能曲盡其

妙；今觀此圖益信。顧《宣和畫譜》載，滉畫有《鬥牛》、《歸牧》諸圖；即趙吳興

跋中所列，亦尚有四圖；乃《石渠寶笈》鑒藏，惟《豐稔》一圖，今年秋甫得此卷耳。

名蹟良足供幾暇清賞，要惟寓意而不留意，豈以羅致為貴耶？乾隆申嘉平朔，御題。

畫中復有題詩曰：

一牛絡首四牛閒，宏景高情想像閒。

舐齕詎維誇曲肖，要因問喘識民艱。

乾隆癸酉御題。

後隔水上趙孟頫三跋曰：

余南北宦游，於好事家見韓滉畫數種。集賢官畫，有《豐年圖》、《醉學士圖》（最神）；張可與家，《堯民擊壤圖》（筆極細）；鮮于伯幾家，《醉道士圖》；與此《五牛》少皆真蹟。初，田師孟以此卷示余，余甚愛之；後乃知為趙伯昂物，因託劉彥方求之，伯昂欣然輟贈，時至元廿八年七月也。明年六月，攜歸吳興重裝；又明年，濟南東倉官舍題。二月既望，趙孟頫書。

以上一題，係真書小楷。第二跋行書中楷曰：

右唐韓晉公《五牛圖》，神氣磊落，希世名筆也。昔梁武欲用陶弘景，弘景畫二牛：一以金絡首，一自放於水草之際；梁武嘆其高致，不復強之。此圖殆寫其意云。子昂重題。

第三跋復行書中楷曰：

此圖僕舊藏，不知何時歸太子書房。太子以賜唐古台平章，因得再展，抑何幸耶！

延祐元年三月十三日，集賢侍讀學士正奉大夫趙孟頫又題。

後孔克表跋曰：

善相馬者，不於驪黃牝牡，而於天機；余謂觀畫亦然。海虞鄒君君玉，示余五牛圖，有步者，齕者，縱踦而鳴者，顧而舐者，翹首而馳者，其天機之妙，宛若見之於東皋西龍間，亦神矣哉！吳興趙文敏公以為唐韓晉公所畫，品題再三，至稱為希世名筆，蓋有得於此矣。君其寶之。至正十二年春二月七日，魯孔克表跋。

後項墨林小楷兩行記曰：

唐韓晉公滉《五牛圖》，元趙文敏三跋，明墨林山人項元汴真賞。

這一段項記之前，復插有乾隆的續題如下：

此卷既入《石渠寶笈》，曾題一絕句，繼得蔣廷錫摹本，蔣故未見此卷，乃從項聖謨卷樵出者，因即用舊題韻題二絕句，第不知項卷所在，千餘年間，後先相映，且俱入秘府，韓滉有知，當深幸其不孤矣。因再疊前韻，用題項卷，並書於是，以識所自。

采采相志水石閒，黃鐘韻滿腔鳴間；
青桐居士今知勝，虎賁中郎枉慕艱。
兼得王羊不脛閒，千年一瞬靜披間；
居然十五牛來牧，恒亦因知穡事艱。

乾隆甲戌孟春，御筆。

又題曰：

是卷舊藏天籟閣項氏，項聖謨嘗有摹本，故大學士蔣廷錫未見滉真蹟，因仿摹，志虎賁中郎之慕；今得見此，當益嘆古人不及也。今項本不知所在，而蔣畫此卷並入《石渠寶笈》，遇合有定數耶？既疊韻為題二絕句，並錄於此。

摹本重臨退食閒，晉公真蹟企思閒；《石渠》今日同收取，考牧從知稼穡艱。

雲海濤翻鬧後閒，聖謨蹟落有無閒；張衡端是振奇士，水牯忝餘立語艱。

蔣卷後尚書張照題句，多寓禪機，故並及之。御題。

癸酉初春，三希堂御筆。

項記之後，有金冬心二題，第一題云：

乾隆己未中秋，錢唐金農、歸安姚世鈺，同觀於桐鄉汪氏求是齋，世鈺記。

第二題云：

丙寅嘉平之月，與西湖僧明中再觀於求是齋，愈見愈妙，真神品也！稽留山民金由又記。

以後復有蔣溥、汪由敦、裘曰修、觀保、董邦達、錢維城、錢汝誠等等題詩，都是所謂「恭和」，茲不贅述。

至於這個卷子裡的收藏圖章，除了乾隆諸璽不必詳述外，復有「睿思東閣」、「紹興」、「天籟閣」、「項子京家珍藏」、「橋李」、「神品」、「項元汴印」、「子京」、「項墨林鑑賞章」、「子京父印」、「項墨林氏秘笈之印」、「墨林秘玩」、「墨林山人」、「橋李項氏士家寶玩」、「子孫永保」、「退密」、「項叔子」、「若水軒」、「子京所藏」、「寄傲」、「子孫世昌」、「神遊心賞」、「平生真賞」、「墨林父」、「虛朗齋」、「張氏珍玩」、「商邱宋犖審定真蹟」、「緯蕭草堂畫記」、「援鶉居」、「汪學山父秘笈印」、「學士」、「秘玩」、「汪廷堅記」、「學山」、「庭堅」、「世鈺」等數十方。

省齋案：這件韓滉《五牛圖》，用筆奔放，大氣磅礴，確如趙松雪所稱的「希世名筆」。當初清高宗因得此圖，特建「春耦齋」以藏之，其珍重可見。此本後為項聖謨摹臨一過，其後蔣廷錫又再將項本臨摹一過，而最後項蔣兩本亦俱入《石渠寶笈》，固宜乎乾隆之得意萬狀，躊躇滿志了。

《石渠寶笈》之記項聖謨《臨韓滉五牛圖》卷曰：

素箋本，縱八寸八分，橫六尺九寸四分，水墨設色，畫牛五（同韓滉卷），引首題「項孔彰摹韓晉公五牛圖」篆書）。

乾隆御題行書曰：

韓滉《五牛圖》，以壬申秋入《石渠寶笈》。既而尚書蔣溥，進其父大學士蔣廷錫所臨《五牛圖》，觀題跋，乃從項聖謨本摹取，因知項氏摹韓本，而未知其所在，故題句有「聖謨蹟落有無間」之語。蔣溥近復覓得項本來進，殆有劍合延津之異。因再疊題韓滉卷原韻題二絕句，與韓蔣二卷並藏焉（詩見上韓滉卷）。乾隆甲戌孟春，御題。

此卷後幅尚有李日華、高士奇、蔣溥、汪由敦、裘曰修、觀保、董邦達、錢維城、金德瑛、錢汝誠諸人跋，茲摘錄李日華與高士奇二跋於下：

唐德宗時，關中飢困，韓晉公滉節鎮東南，運江淮米十萬斛以濟，德宗甚德之。其翰墨遊戲，每喜畫牛；是亦渤海賣刀賣劍之意，非徒然也。吾友項孔彰臨公《五牛圖》，毫末畢肖，深足尚也。崇禎辛未初秋，竹懶李日華識。

項孔彰所摹韓晉公《五牛圖》，原本在崑山徐司寇家，皆以粗辣取勝，如吳道子佛像，衣紋無弱筆求工之意，然久對之，神氣溢出如生，趙文敏再三題之，真其所實秘者。初題云云，再題云云，三題云云（俱見韓滉卷）。康熙戊寅正月十六日，風雨作寒，坐簡靜齋閱此，因錄三跋於後。江村高士奇竹窗。

素戔本，縱九寸二分，橫九尺六寸一分，水墨設色，畫牛五（見韓滉卷），自識：熱河直廬，同館張編修得天，出示項孔彰臨韓晉公《五牛圖》長卷，筆墨蒼勁，神氣磊落，著意處在頭角蹄尾，粗粗勾勒，全身之筋畢見，真神品也。更不知晉公真本，當復何如耳。公退印臨一過。時康熙戊戌八月廿又一日，南沙蔣廷錫識。

又題：

晉公為臨海軍節度，值德宗幸奉天，淮汴震騷。公綏輯百姓，訓士卒，分戍河南。李希烈陷汴州，遣將破走之，漕路無梗，完靖東南，公功為多。元貞元初，以公先繕治

石頭，人頗言有窺望意，德宗亦惑之，會鄴侯數辨乃解。當是時，公亦危矣！太廟之

犧，被衣文繡，求散牧郊原，食豐草，齕粗荊，豈可得哉？是圖之作，其亦有感也

夫？廷錫又題。

乾隆御題行書：

蔣廷錫此卷，乃從項聖謨本摹取，蓋其時未見韓滉真蹟，故跋語中深致企慕之意。壬

申秋，既得滉卷，蔣溥因以此進，遂並藏之《石渠寶笈》。茲復得項卷，爰觀疊前韻

題二絕句，蔣不得見韓而今乃兼得項，豈非一時遇合之奇耶？書卷中以志快賞。（詩

見韓滉卷）乾隆甲戌孟春，御題。

是卷後幅，復有王圖炳、張照、汪由敦、裘曰修、觀保、董邦達、錢維城、金德瑛、錢

汝誠等原班人馬題跋，陳腔老調，文不具錄。惟其中尚有蔣溥一跋，可供參考，其文如下：

先臣廷錫，於康熙五十七年扈蹕熱河，臨得項孔彰摹唐韓滉《五牛圖》手卷一軸，深

以未睹真蹟為憾，見諸前跋中。今韓滉原本，列入《石渠寶笈》，臣溥謹將臣父所臨

項本，恭呈聖覽，倘蒙睿賞，得與韓滉真蹟並存，榮幸無似，臣溥不勝顒望惶恐之至。乾隆十七年嘉平月，臣蔣溥敬書。

以上所記項蔣兩卷，因與韓卷原本有聯帶關係，故併及之。

案：朱景玄的《唐朝名畫錄》中，嘗列舉吳道玄、周昉、閻立本、李思訓、韓幹等九人為「神品」，李昭道、王維、韓滉、張萱、邊鸞等二十三人為「妙品」，鄭虔、畢宏、項容等六十二人為「能品」，王墨、張志和、李靈省三人為「逸品」。四品之中，復分上中下三等。韓滉之名，是列於妙品的上等之中的。此外，錄中復有「公退之外，雅愛丹青，詞高格逸，在僧繇子雲之上。又學書與畫，畫則師於陸，書則師於張，畫聽生成之蹟，書合自然之理」。「六法之妙，無逃筆精。能圖田家風俗人物水牛，曲盡其妙。議者謂驢牛雖目前之畜，狀最難圖也，惟晉公於此二者，能絕其妙」云云，則韓滉之為我國歷史上的偉大畫家之一，而這幅《五牛圖》尤可以稱之為無價之寶，當然是毫無疑義的了。

省齊復案：查卞永譽的《式古堂書畫彙考》書中所載，此卷尚另有一絹本。鄙人記得兩年前在日本西京，曾經看見過一卷絹本的《五牛圖》，雖筆墨不同，但也必係出諸高手無疑，並且似乎卻是同一稿本。不過該卷既無款印，復無題跋，究竟為何人之作，則未敢斷言了。

談蘇、黃、米、蔡

宋代的蘇（軾）、黃（庭堅）、米（芾）、蔡（襄），是無人不知的四大書家。最近，臺灣教育部中華叢書委員會印行出版的《中國歷代書畫選》中，印有蘇、黃、米、蔡法書各一頁如下：

蘇軾《與范祖禹書》（行書）

黃庭堅《花氣薰人詩》（草書）

米芾《與劉季孫書》（行書）

蔡襄《與李端愿書》（行書）

以上四幅，互具其妙，各有千秋。歷來書家之評蘇、黃、米、蔡者，見仁見智，觀點不一。如趙宦光《寒山帚談》中有曰：

蘇氏不文，取其任率；米氏不雅，取其任放；黃氏不精，取其任野；蔡氏不古，取其

任時。

陸友仁《研北雜志》云：

蔡君謨摹倣右軍諸帖，形模骨肉，纖悉俱備，莫敢踰軼。至米元章始變其法，超規越矩，雖有生氣，而筆法悉絕矣。余謂君謨之書，宋代巨擘，蘇黃與米，資近大家，學入傍流，非君謨可同語也。朱晦翁亦謂字被蘇黃寫壞，併筆法悉絕之言，兩語皆刻矣。數公亦有筆法不盡寫壞，體格多有踰越，蓋其學力未能入室之故也。數君之中，惟元章更易起眼，且易下筆，每一經目，便思倣模，初學之士，切不可看，趨向不正，取捨不明，徒擬其所病，不得其所能也。

二氏所言，各有所見；鄙意則惟故宮博物院中所藏《董其昌論書》一冊中所論最有特見，而較公允。其言曰：

米老與人書論帖云：開卷間，雲花滿眼，此四字，是米老書旨，是他人藥，亦是米老病⋯⋯米書除豔態不盡故耳。山谷之書，以人品高得名，實未有功，但質素之意在耳。

雖云學《鶴銘》，亦不相似。子瞻有偃筆之病，特饒秀色。九華之外，天下無秀，坡公書似之。蔡君謨學顏魯公《爭坐位帖》、《祭文》二稿，絕似，但不能學送明遠、太沖二序筆法；然比之蘇黃，最為心細。蘇黃偏師取奇，以氣自豪，海內尊尚，益助筆興，非能入山陰之室也。

沈石田 《送吳匏庵行卷》

去年（一九五六）冬天從東京返香港的前夕，我由日友小高根太郎氏之介，獲觀鼎鼎大名的沈石田《送吳匏庵行卷》於角川書店主人角川源義氏的私邸，真是可謂不勝欣幸之至。

卷高一尺三分，長達三丈六尺七分，紙本水墨，洋洋大觀。卷首題籤為孫毓汶書，曰：「明沈石田送吳匏庵山水長卷，華亭沈氏秘藏。」圖前盛伯義書「蒙叟輯石田事略。」一曰：「沈啟南層巒疊嶂，蕉林鑒賞。」一曰：「明沈石田送吳匏庵山水長卷，華亭沈氏秘藏。」圖前盛伯義書「蒙叟輯石田事略。」曰：

石田翁贈吳匏庵行卷，伯義祭酒鑒藏，孫毓汶題記。前面，還有籤條兩紙，一曰：「沈啟南層巒疊嶂，蕉林鑒賞。」一曰：

先生長於匏庵八年，匏庵未第時，與先生唱酬甚多。匏庵官修撰，以父病乞歸省，遂終制。成化戊戌，先生有〈雨夜宿匏庵宅〉詩；匏庵〈過啟南有竹別業閱李成畫，觀商乙父尊〉，有五言今體詩；同遊虞山，有五言古詩三首。是年匏翁為先生之父同齋作〈隆池新阡表〉，己亥匏庵服闋還京，先生有送行七言長篇，（有贈行手卷，長五

丈許，凡三年而始就，舊藏太倉王司寇家。）弘治中，匏庵以吏侍，丁繼母憂，丁巳服除，宿啟南宅，風雨大作，有次韻詩；〈訪啟南，舟中望虞公，憶與啟南同遊二十年矣〉，有七言今體詩。三月，匏庵北上，啟南有〈和東坡清虛堂韻〉送別詩，謂「年老難別」，挐舟送至京口，匏庵途中贈詩，有：「杖履相從須有日，臨岐詩券最堪憑」之句；先生次韻云：「客邊櫻筍猶鄉味，一夕清談酒漫憑。」此後不復相見矣。

圖末石田自書曰：

贈君恥無紫玉玦，贈君更無黃金筐。

為君十日畫一山，為君五日畫一水。

欲持靈秀擬君才，坐覺江山為之鄙。

崢而不動衍且長，惟君之心差可比。

君初如賁躓場屋，復曾如郊失三子。

方其處逆自有道，泰然委命而已矣。

光緒辛卯上元，伯義錄。

時來獻策入明光，兩元到手若探囊。
長裾本不利疾走，三年一鳴驚鳳凰。
當時聞者皆喜忻，意閒心小無矜張。
胸中所養己浩大，盡付得喪於茫茫。
汎求細行無不合，似此淳全何可當。
截瓊作柱豈摘齒，用著終須白玉堂。
歸來哭親哀毀足，鎮日聊生惟菜粥。
我因羸瘦勸進肉，輒見麻袍淚相續。
琴和服吉當北行，鄉人載道羨登瀛。
家中買書學教子，地下丈人寧不榮。
文章祇令老更成，浩蕩豈類今之作。
夜雪淮西躍亂鵝，秋風赤壁招孤鶴。
其言則古人則今，要將根柢重詞林。
隆阡為我表先子，發潛闡幽故誼深。
緘詩亦為閔墊溺，推我曷忘天下心。
聲光固是天下士，先憂後樂君須任。

吳太史原博，奔其先大夫之喪還蘇，制甫終，告別鄉里以行，友生沈周，造此追餞於祖道之末，辭鄙曷足為贈，太史寧無以教我乎？

這以後，第一個跋者是王元美。文曰：

君不見，白石翁，墨花破萬紙，散落世眼中。其間方寸地，貯一太史公。是時太史稱吳儂，三載磊塊蟠翁胸。墨花趣朝天，青雀凌春風。有淚不作李都尉，有賦不擬江文通。直將三寸管，五丈素，寫出江南千峯與萬峯。盡收蜀錦囊，壓倒太史之奚僮。絕壁直上高穹窿，呼吸似足開天聰。忽復下墜數千尺，俯身欲入黿鼉宮。意者徑路絕，乃有雲霞封。萬古不盡流，洗出玉玲瓏。側耳將聽之，疑是縑素間，迸作群靈霆。長飇無形，百草尨茸。列缺崩崖，吐出怪松。歷亂羽葆，屈蟠虬龍。將崩未崩石似舞，欲斷不斷橋飛虹。迺有詞客酒人，樵者釣童，或騎蹇驢，或躡蠟屐，或策短筇，高者穿木，末若蜚鴻。木棧與鳥爭道，人家擬鵲開窗。漸窮至杳靄，但有去路無來蹤。猶云紙盡意未盡，亂石拳點波淘淘。真宰泣訴神無功，太史不能長將向天蒙。二曜不定光，倏西而倏東。木棧與鳥爭道，人家擬鵲開窗。漸窮至杳靄，但有去路無來蹤。猶云紙盡意未盡，亂石拳點波淘淘。真宰泣訴神無功，太史不能長將向天去，流落人間成楚弓。翁亦召主城芙蓉，但令居士湘几上，秀色欲滴青濛濛。擊節董

源，隕涕關仝。筆底一掃傾宗工，沈翁豪翰何其雄。嗚呼，隆準之孫豈必隆！

白石翁生平石交，獨吳文定公；而所圖以贈文定行者，卷幾五丈許，凡三年而始就。草樹水石橋道，無一筆不古人，而以胸中一派天機發之。千奇萬怪，種種有真理。至於氣韻神彩，觸眼若新；落墨皴點，了絕蹊逕。予所閱此老畫多矣，無有如此者。令黃鶴山樵、梅道人見之，卻走三舍；董北苑、僧然師，當驚而啼曰，此子出藍，掩吾名矣！鑒賞者亦以予為知言否？

白石翁，畫聖也。或云⋯，此卷尤是畫中王也。毋論戴文進、唐伯虎，即勝國諸名家，誰能及之。或又云：翁有《東莊圖》可以狎主齊盟，然是十三幅，幅各作一體；此卷如萬里長江，千山夾之，當是翁第一筆。

<div style="text-align:right">瑯琊 王世貞</div>

這一個題跋王氏對於沈氏之謳歌讚美，真可謂至矣盡矣，蔑以加矣了。

王跋之後，「敬觀」者有張九一、程應魁、張復、黃潤甫、周天球、沈之問、張寅、金定樂、呂相等；題記者有汪元范、王頊齡、王芑孫、葉道芬、汪廷儒、吳式芬、匡源、陳介祺等；文字冗長，茲不具錄。惟最後有寶熙題記兩則，可窺此卷流傳迄今之經過，因照錄如下：⋯

沈石田《送吳匏庵行卷》

233

沈石田與吳匏庵送行山水長卷，王世貞《弇州四部稿》，張丑《清河書畫

舫》，均著錄，錢牧齋輯《石田事略》亦敘及之。

此卷初為明太倉王世貞氏所世守，至萬曆間，歸常熟嚴文靖公（訥）家，卷後

汪元范有〈觀嚴道普藏石田山水歌〉，道普，文靖公子也。崇禎間，歸睢州袁樞氏；

至國初，歸真定梁清標氏，松江王頊齡氏。嘉道間，又歸華亭沈氏，仁和許氏。光緒

初，為伯義祭酒盛昱所得，癸卯年，歸於寒齋。

<div style="text-align: right">寶熙記</div>

沈石田先生贈吳文定山水行卷，著錄於王元美爾雅樓，長卷鉅製，久為煊赫有名之

作。元美長跋記之，珍逾球璧；以往流傳，班班可考。光緒中葉，宗人伯義祭酒，以

重金得於海王村，卷首綾眝脫落，祭酒重付裝池，而裱手不高，墨氣少損，當時觀

者，深致嗟嘆。厥後卷歸於余，二十餘年，寶而弗失。其筆墨真足以橫絕古今，包孕

眾妙，非具有絕大神通，絕大本領，不易成此丘壑，躬此境界也。我生不辰，飽經喪

亂，所藏名蹟，等於雲烟，今以此卷歸之東友原田，可謂兩得其所；正如賢者辟地，

高舉遠引，殊為茲畫慶所遭矣。

<div style="text-align: right">己巳秋初　長白寶熙題</div>

以上所述所謂「東友原田」，查係兵庫縣原田悟朗氏，二十年前他曾將是卷攝製珂羅版兩張，刊登於日本著名美術雜誌《國華》第五百四十五期（一九三六年四月號）上的。現在此卷歸角川源義氏所有，想必得自原田悟朗本人或其後人的了。

省齋案：沈石田生於明宣德丁未（一四二七），卒於正德己巳（一五〇九），年八十三歲。吳匏庵生於宣德乙卯（一四三五）卒於宏治甲子（一五〇四），年七十歲。復案匏庵是於甲子年七月十日逝世的，是月六日，還有一信寫給石田，不料四日後即成永隔。後來石田曾於那封信上題詩哭之，《甫田集》中文徵仲有〈次韻石田題匏翁臨終手書〉云：

百年韓孟氣相投，四海平生幾舊遊；

豈謂書來隔今古，空餘跡在想風流。

蹉跎鄉社成長負，珍重交情到死休；

莫怪獨持遺草泣，江東菰米為誰秋。

又《正德丁卯石田題匏庵倡和詩卷》云：

賢往愚存事不平，芙蓉何處是仙城；

兩詩在世留離別，一夢驚心異死生。

化鶴歸來待華表，翻鴉宿地記郵程；

夜燈惆悵重披卷，清淚潛潛坐到明。

凡此都可以證沈吳兩氏之間的友誼，自非尋常泛泛者可比。王穉登的《吳郡丹青志》列

石田為「神品志」第一人，其文曰：

沈周先生啟南，相城喬木，代禪吟寫，下逮僮隸，並語文墨。先生繪事，為當代第一；山水、人物、花竹、禽魚、悉入神品。其畫自唐宋名流，及勝國諸賢，上下千載，縱橫百輩，先生兼總條貫，莫不攬其精微。每營一障，則長林巨壑，小市寒墟，高明委曲，風趣泠然，使夫覽者若雲霧生於屋中，山川集於几上，下視眾作，真嶀嶁耳。山輿入郭，多主慶雲庵及北寺水閣，掩扉掃榻，揮染不勌；公卿大夫，下逮緇徒賤隸，酬給無間。一時名士，如唐寅、文璧之流，咸出龍門，往往致於風雲之表；信乎國朝畫苑，不知誰當並驅也。

因此，後世的人大多祇知道沈氏是明代的一大畫家，殊不知他的詩文、書法、道德、

品性、行誼等等，無一不足為世師表的。錢牧齋序他的詩集中有曰：「竊惟石田生於天順，

成於成、弘，老於正德初，初當國家昌明敦龐、重熙累洽之世，其高曾祖父為文士，為隱君

子，既富方穀，涵養百年，而石田乃含章挺生。其產則吳中，文物土風清嘉之地，其居則相

城，有水有竹，菰蘆蝦菜之鄉，其所事則宗臣元老，周文襄、王端毅之倫；其師友則偉望碩

儒，東原、完庵、欽謨、原博、明古之屬；其風流弘長，則文人名士，伯虎、昌國、徵明之

徒。有三吳、西浙、新安佳山水，以供其遊覽；有圖書子史充棟溢杼，以資其誦讀，有金石

彝鼎、法書名畫，以博其見聞；有春花秋月、名香佳茗，以陶寫其神情。烟風月露，鶯花魚

鳥，攬結吞吐於毫素行墨之間，聲而為詩歌，繪而為圖畫，經營揮灑，匠心獨妙。其高情遠

性，和風雅韻，使天下士大夫望而就之者，一以為靈山異人，不可梯接，一以為景星卿雲，

咸可目睹。式其屋廬，以為柴桑之三徑，候其至止，以為雒陽之小車。人亦有言：太和在成

周宇宙間，而先生獨當其盛，顧不休歟！」可以概之。

在石田詩集之中，有關於匏庵的不少，如：「雨夜宿吳匏庵宅」，「與匏庵放舟遊虞

山舟中見山有作」，「為匏庵臨秋山晴靄卷」，「用清虛堂韻送匏庵少宰服關還京」，「和

吳原博對雪二十韻」，「病起訪吳原博傷暑不面夜歸僧寓有作用劉欽謨韻」，「寄吳狀元原

博」，「和吳匏庵蒲墩詩韻墩蓋希悅初假於何元亨即以贈匏庵者」，「小軒雨意題寄匏庵

老友」，「讀吳文定公御祭文」等首是。同樣地，在匏庵詩集之中，有關於石田的也很多，如：「次韻沈啟南僧齋夜坐」，「為史明古題沈啟南畫」，「次韻啟南訪玉汝不遇」，「過啟南有竹別業」，「與啟南遊虞山」，「題啟南所藏林和靖手簡追次蘇文忠公韻」，「題啟南寫贈袁德純同年萬壑春雲圖」，「題啟南寫遊虎丘圖」，「次韻沈啟南自治生壙見寄二首」，「題啟南寫緋桃圖」，「次韻石田戲朱野航短視」，「謝石田送匏研次前韻」，「訪啟南舟中望虞山」，「夜宿啟南宅風雨大作」，「題啟南過吳江舊圖」，「余以服除赴京啟南謂年老難別拏舟遠送感情以詩敘謝」，「次韻啟南遊金焦二山見寄二首」，「和石田題王澄之畫扇二首」，「題石田畫卷寄時暘」等首是。二人生平的交遊與友誼，不難於此中窺之。

以上因記述石田送匏行卷一事遂併及有關二氏的其他種種，信手摘引，不覺已達數頁。

記得寒齋舊日，藏有石田翁畫的《虞山紀遊》一卷（引首錢仁夫書），其山水之精絕，固不待言，而卷內即有上述石田詩集中之「與匏庵放舟遊虞山舟中見山有作」和匏庵詩集中之「訪啟南舟中望虞山」二詩，石田字體，媲美山谷，匏庵書法，髣髴東坡，尤是所謂兩難，妙到極點。可惜十年前當我離京來港的時候，道經滬上，以絀於旅費，不得已託老友吳湖帆先生代為易金；迄今思之，猶有餘憾呢。

血歷史190　PH0250

新銳文創 書畫隨筆
INDEPENDENT & UNIQUE

原　　著	朱省齋
主　　編	蔡登山
責任編輯	姚芳慈
圖文排版	蔡忠翰
封面設計	劉肇昇

出版策劃	新銳文創
發 行 人	宋政坤
法律顧問	毛國樑　律師
製作發行	秀威資訊科技股份有限公司
	114 台北市內湖區瑞光路76巷65號1樓
	電話：+886-2-2796-3638　傳真：+886-2-2796-1377
	服務信箱：service@showwe.com.tw
	http://www.showwe.com.tw
郵政劃撥	19563868　戶名：秀威資訊科技股份有限公司
展售門市	國家書店【松江門市】
	104 台北市中山區松江路209號1樓
	電話：+886-2-2518-0207　傳真：+886-2-2518-0778
網路訂購	秀威網路書店：https://www.bodbooks.com.tw
	國家網路書店：https://www.govbooks.com.tw

出版日期	2021年5月　BOD一版
	2022年12月　BOD一版二刷
定　　價	320元

國家圖書館出版品預行編目

書畫隨筆/朱省齋原著；蔡登山主編. -- 一版. --
臺北市：新銳文創, 2021.05
　　面；　　公分. -- (血歷史；190)
BOD版
ISBN 978-986-5540-43-2(平裝)

1.書畫 2.藝術評論 3.文集

941　　　　　　　　　　　110006547

讀者回函卡

感謝您購買本書，為提升服務品質，請填妥以下資料，將讀者回函卡直接寄回或傳真本公司，收到您的寶貴意見後，我們會收藏記錄及檢討，謝謝！如您需要了解本公司最新出版書目、購書優惠或企劃活動，歡迎您上網查詢或下載相關資料：http:// www.showwe.com.tw

您購買的書名：_____

出生日期：_____年_____月_____日

學歷：□高中 (含) 以下　　□大專　　□研究所 (含) 以上

職業：□製造業　□金融業　□資訊業　□軍警　□傳播業　□自由業
　　　□服務業　□公務員　□教職　　□學生　□家管　　□其它_____

購書地點：□網路書店　□實體書店　□書展　□郵購　□贈閱　□其他

您從何得知本書的消息？

　□網路書店　□實體書店　□網路搜尋　□電子報　□書訊　□雜誌

　□傳播媒體　□親友推薦　□網站推薦　□部落格　□其他_____

您對本書的評價：(請填代號　1.非常滿意　2.滿意　3.尚可　4.再改進)

　封面設計____　版面編排____　內容____　文／譯筆____　價格____

讀完書後您覺得：

　□很有收穫　□有收穫　□收穫不多　□沒收穫

對我們的建議：_____

11466
台北市內湖區瑞光路 76 巷 65 號 1 樓

秀威資訊科技股份有限公司 　　　收

BOD 數位出版事業部

..

（請沿線對折寄回，謝謝！）

姓　　名：＿＿＿＿＿＿＿＿＿　年齡：＿＿＿＿　性別：□女　□男

郵遞區號：□□□□□

地　　址：＿＿＿＿＿＿＿＿＿＿＿＿＿＿＿＿＿＿＿＿＿＿

聯絡電話：(日) ＿＿＿＿＿＿＿＿＿＿＿　(夜) ＿＿＿＿＿＿＿＿＿＿＿

E-mail：＿＿＿＿＿＿＿＿＿＿＿＿＿＿＿＿＿＿＿＿＿＿